Erich Wonder:

Der Raum ist der Ort...
Space is the place...

der Rituale
of dreams

der Träume

of death

of birth

der Erinnerung
of reflection

of illusions der Illusionen
der Geburt
des Todes

der Besinnung

of rituals
of memory

der Begegnungen

der Begierden

of changes

of encounters

of paralysis

of destruction

der Entfremdung

of love

of closeness

der Liebe

der Veränderungen

der Lähmung

des Hasses

der Zerstörung

of hate

of desires

der Nähe

of alienation

of mourning

der Ekstase

of coldness

des Lichts

of satisfaction

of ecstasy

des Erwachens

des Schlafes

der Trauer

of awakening

der Absurdität

der Kälte
of light

of absurdity
of sleep

der Zufriedenheit

des Eises

des Fleisches

of fusion

of day

des Feuers

des Wassers

of expectation

of flesh

der Nacht

of chasms

des Tages

of water

der Abgründe

of night

der Erwartung

of ice

der Verschmelzung

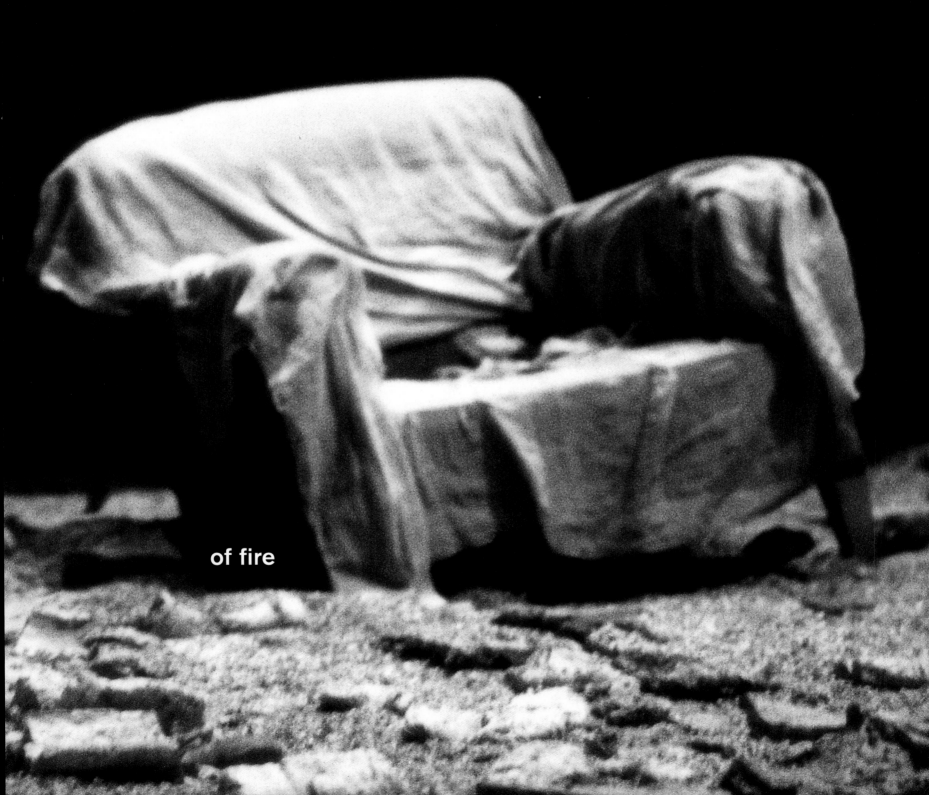

of fire

ERICH WONDER

BÜHNENBILDER STAGE DESIGN

Herausgegeben von / Edited by **KOSCHKA HETZER-MOLDEN**

Hatje Cantz Verlag

INHALT/CONTENTS

DER UNIVERSALIST

KOSCHKA HETZER-MOLDEN

»Theater ist ein unbewohnbarer Planet. Theaterabenteuer sind Zeitreisen vor und zurück.«
Erich Wonder

Menschenaffen toben durch eine Urlandschaft – ein wilder schwarzer Haufen vor einer überirdisch beleuchteten Steinwüste. Der Blick des Zuschauers wird in die Tiefe des Raumes gezogen, weit weg in eine Berglandschaft. Ein rechteckiger Monolith wächst langsam aus der Erde und lenkt den Blick wieder in den Vordergrund des Geschehens. Gorillas kämpfen mit den Knochen herumliegender Kadaver. Es ist die Geburtsstunde der Zivilisation. Bildwechsel. Wir sind in einer Raumfähre.

1968 kam Stanley Kubricks *2001: Odyssee im Weltraum* in die Kinos, beziehungsweise zur Welt. Es wurde ein Kultfilm. Ein Kultfilm auch für Erich Wonder. Mythos – Weltraum – Theater! »Ich versuche einen Weg zu gehen wie ein Kameramann, der Räume baut. Mich hat im Theater immer die Betonwand hinter der Bühne gestört. Ich wollte weit hinaus, wie im Kino«, sagt der Mann mit der Zoom-Perspektive. Wie kaum ein Bühnenbildner ist Erich Wonder von der Ästhetik des Films beeinflusst – von Zoom, Bewegungselementen, Schnittmöglichkeiten, die er auf der Bühne umsetzt. Als »Professor«, als Leiter der Meisterschule für Bühnengestaltung an der Akademie der Bildenden Künste in Wien, rät er seinen Studenten der Internet-Generation, immer wieder ins Kino zu gehen, neue und alte Filme zu studieren.

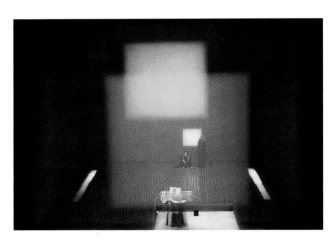

Tristan und Isolde, 1993

Erich Wonder hat das Theater seit den siebziger Jahren tiefgreifend verändert und ihm eine neue Orientierung gegeben. Er hat den Theaterraum nicht mehr als Kulisse definiert, er hat Theaterräume zu Erlebnisräumen gemacht und die Eckdaten für das Ende des Deklamationstheaters formuliert. Wonder ist einer der bedeutendsten Szenenraumgestalter des europäischen Theaters. »Er hat einen genialischen Funken und ist seinen Kollegen immer einen Schritt voraus. Er hat immer eine veränderte Perspektive. Er sieht die Dinge immer einen Tick anders«, sagt Regisseur Jürgen Flimm, mit dem Wonder seit 1973 bis heute

immer wieder zusammenarbeitet. Beide sind auch die Gestalter von *Der Ring des Nibelungen* bei den Bayreuther Festspielen 2000. Flimm und Luc Bondy hatten Anfang der siebziger Jahre nach einem jungen Bühnenbildner »mit neuen Bildern, Fantasien und Visionen im Kopf« gesucht. Fast gleichzeitig entdeckten sie ihn in Bremen. Dort hatte Wonder 1968 als Assistent des Bühnenbildners und Regisseurs Wilfried Minks begonnen. Es war die legendäre »Bremer Zeit« von Peter Stein, Karl Ernst Hermann, Klaus Michael Grüber und Rainer Werner Fassbinder. Flimm: »Wonder hatte schon damals zwei Dinge, die sich später natürlich weiterentwickelt haben: die realistische Genauigkeit und Bilder, die schon ins Fantastische gingen.«

Wonder ist ein Ingenieur von Emotionen, er experimentiert mit dem Zuschauer. Und was ihm die Technik nicht liefern kann, erfindet er dazu. Er ist – um beim Film zu bleiben – ein »Rotwang der Erfinder« aus Fritz Langs Stummfilmklassiker *Metropolis*. Einer, der fasziniert ist vom Experimentierfeld Maschine, von gigantischen Pendeln, Uhrwerken, Kriegsmaschinerie und Flugkörpern. Fasziniert von der Lichtmystik nächtlicher Flugfelder und Autobahnen, von der »Unwirtlichkeit der Städte« mit ihren Häuserschluchten im Neon-Zombie-Licht…

»Ich bin wie ein Zettelkasten: Ich sammle Bilder, speichere sie im Kopf und montiere sie um.« Er zerlegt die Welt und setzt sie neu zusammen. Filmsequenzen prägen sich ihm ein – wie der Paternoster in *Metropolis*, der die Arbeiter mit quälender Langsamkeit untertage führt, oder eine in Kubricks Horrorklassiker *Shining* immer wiederkehrende Passage: Blutbäche strömen aus einem roten Fahrstuhl. Es ist eine Adaption auch von einer 2000-jährigen Bildsequenz aus dem Buch der Apokalypse, der »geheimen Offenbarung«.

Bei Kubrick ist es ein magisches Quadrat, albtraumartig, dämonisch, erschreckend. Hinter der Wirklichkeit lauert der Wahnsinn – nur die Oberfläche ist berechenbar.

1973 wurde Erich Wonder Ausstattungsleiter am Schauspielhaus Frankfurt. »Frankfurt war das Entscheidende für mich. Als Anfänger kam ich aus Wien, und dort gab es fast gar nichts. Einmal habe ich das Living Theatre gesehen und eine Inszenierung von Ruth Berghaus, das war alles, was mich dort interessiert hat. Frankfurt war damals wie Klein-Chicago, viel brutaler als heute, heute ist es so schick. Wir lebten im Bahnhofsviertel, fuhren an den Stadtrand und zogen herum. Für mich war es eine Zeit der Suche nach radikaleren Formen. Es war schon ein Erlebnis, die Ästhetik von draußen ins Theater zu holen, was damals nicht üblich war. Für mich war es vor allem eine Frage des Lichts…«

Wonder ist ein Meister der diffizilen Lichtwirkung, die für ihn immer auch Farbwirkung ist. Er hat, wie schon Adolphe Appia zu Beginn des 20. Jahrhunderts, die Bedeutung des Lichtes als »Bauelement« erkannt. Wonder baut Räume und lässt sie wieder zerfließen… An reiner Ausstattung kommt Wonder mit wenig aus. Erst durch das »Eintauchen« in Licht entstehen Räume. Heiner Müller: »Das war für mich interessant hier bei den Beleuchtungsproben zu *Tristan*. Das sind Räume, wenn du sie nackt siehst, sind sie primitiv wie Kinderzeichnungen. Ich übertreibe da jetzt, die sind ganz raffiniert gemacht, aber du wartest mit deinen Räumen auf das Licht. Das Warten auf das Licht, das gehört zum Impuls der Arbeit.«

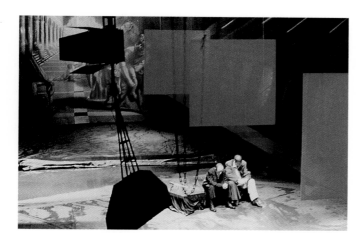

Hamlet/Hamletmaschine, 1990

Erich Wonder ist empfindsam, verletzlich, sehr intuitiv und doch analytisch in seiner Annäherung an Materialien, an Themen von Bühnenstoffen und an Menschen. Auch wenn es immer neue Konstellationen der Zusammenarbeit gibt, bleibt er Regisseuren wie Jürgen Flimm, Luc Bondy oder auch Peter Mussbach treu. Mit Heiner Müller verband ihn das Künstlerische und eine intensive Freundschaft. »Heiner Müller war für mich einer der intelligentesten Menschen. Auch ein bisschen eine Vaterfigur. Er hat mich dazu getrieben, nochmals eine eigene Welt zu erfinden, eine eigene Bühnenwelt.« Ihre gemeinsame Bühnenwelt endete mit *Tristan und Isolde* 1993 bei den Bayreuther Festspielen. Müller starb 1995.

Die Neuinszenierung von Wagners *Ring des Nibelungen* bei den Bayreuther Festspielen 2000 wurde zwei Jahre lang vorbereitet. Regisseur Jürgen Flimm und Bühnenbildner Erich Wonder wollten dramaturgisch neue Wege gehen.

Wonder hat den Ring schon einmal 1987 in München mit Nikolaus Lehnhoff gemacht – eine heiß umkämpfte Aufführung damals.

Jetzt will Wonder etwas ganz anderes machen – mit einem anderen Team, an einem anderen Ort und mit einer »Ästhetik, die gar nicht so neu ist, aber wie sie eingesetzt wird, das ist neu«. Theater ist Abenteuer!

1980 gab es den »Jahrhundert-Ring« von Patrice Chéreau, angesiedelt in der sozial-ökonomischen Situation der Entstehungszeit des Werkes. Wird es nun den »Ring des 21. Jahrhunderts« geben?

Zum »Ring 2000« hat Wonder einen Bilder-Zyklus gestaltet: Visionen, Bilder jenseits des Machbaren… Denn als Maler erfüllt er sich die Träume, die er sich als Bühnenbildner nicht leisten kann, weit über die »Betonwand hinter der Bühne« hinaus. Diese Leidenschaft verfolgt ihn auch bei seinen freien Arbeiten außerhalb der Guckkästen: *Das Auge des Taifun* auf der Wiener Ringstraße oder *Maelstromsüdpol* bei der *documenta 8* in Kassel und der *Ars Electronica* in den Linzer Voest-Werken.

Lieblingsbilder Erich Wonders sind »wunderbare Rätselbilder, die Geheimnisse wahren«, etwa *Die Erwartung* des Worpsweder Künstlers Richard Oelze. Es ist 1935/36 entstanden und hängt im Museum of Modern Art. Dargestellt ist eine Gruppe von Menschen, die mit dem Rücken zum Betrachter steht und dadurch die Aufmerksamkeit auf den Hintergrund des Bildes lenkt in die Tiefe des dunklen Raumes. »Ich habe es mit Luc Bondy gesehen. Wir haben oft Bilder studiert. Ich habe ihm Bildanalysen gemacht, und er hat mir viel über Literatur erzählt…« Wonder erzählt in seinen Bühnenbildern Geschichten – wie es die Alten Meister getan haben. »Bei Caspar David Friedrich gibt es nur ganz wenige Menschen, die dich anschauen. Vielleicht schauen sie in den Mond? Du stehst daneben und wirst in das Bild hineingezogen. Ich würde gerne eine Oper inszenieren, in der die Sänger nach hinten singen. Für mich wäre das das Konsequenteste!«

Wonder sieht die Welt im rechten Winkel! Als Kunststudent war seine »Bibel« Wassily Kandinskys *Punkt und Linie zu Fläche*: »Und von der Fläche ist der nächste Schritt zum Raum. Wenn du ein Quadrat räumlich siehst, hast du einen Kubus. Diesen Kubus wollte ich immer machen…«

Der Einstieg in die quadratische Flächenwelt, in den Kubus, in den Würfel als Grundform der Szene-Raum-Arbeit waren für Wonder das berühmte Bild des russischen Konstruktivisten Kasimir Malewitsch *Schwarzes Quadrat auf weißem Grund* (1915) und Mark Rothkos *Blue over Orange* (1956). Bei Rothko ist es die Farbe, die spirituelle Wirkung erzielt und den Kosmos formuliert. Wonder erzählt mit Licht Geschichten. Für ihn ist Licht Materie, Formgebung, Architektur. Durch Licht entstehen seine »Magic Squares«.

Magic Square Wonder…

Zitate aus der ORF/3sat-TV-Dokumentation *Wonderland*, Herbst 2000 und aus einem Gespräch zwischen Erich Wonder und Heiner Müller

Ring 2000, frühe Skizze zu *Das Rheingold*, 2. Szene

THE UNIVERSALIST

KOSCHKA HETZER-MOLDEN

"The theatre is an uninhabitable planet. Theatre adventures are journeys in time."
Erich Wonder

L'Ormindo, 1984

Apes romping around in a primeval landscape – a wild black throng against a stony wasteland bathed in a supernatural light. The audience's gaze is drawn into the depths of the scene, far away into a mountainous landscape. A rectangular monolith rises slowly out of the earth, directing the gaze back to the foreground again. Gorillas are fighting over the bones of various corpses. The dawn of civilisation. Change of scene. We are in a spaceship.

Stanley Kubrick's film *2001: A Space Odyssey* arrived in the cinemas, or came into the world, in 1968. And it became a cult film. A cult film for Erich Wonder, too. Myth – Space –Theatre! "I'm trying to forge a path like a cameraman who constructs spaces. I have always been irritated by the cement wall behind the theatre stage. I wanted to go beyond that, like in a film", said the man with the zoom lens perspective. Erich Wonder has been more influenced by the aesthetics of film than any other stage designer, by zooming, elements of motion, cutting possibilities, which he transposes for stage. As "professor" and director of the "School of Stage Design" at the Akademie der Bildenden Künste in Vienna, he advises his students, the Internet generation, to go to the cinema and study films, old and new.

Since the seventies, Erich Wonder has fundamentally altered theatre, giving it a whole new impetus. He no longer defines theatre space as stage scenery, but turns that space into a place of experience, thus formulating the basics of the demise of declamatory theatre. Wonder is one of Europe's most outstanding stage designers. "He has the spark of a genius and is constantly one step ahead of his colleagues. He always has another perspective, always sees things just that bit differently", according to director Jürgen Flimm, with whom Wonder has worked repeatedly since 1973. The two of them are also working together on the *Ring of the Nibelung* for the Bayreuth Festival 2000. In the early seventies, Flimm and Luc Bondy were looking for a young stage designer "with new images, ideas and visions in his head". They both discovered Wonder in Bremen, almost at the same time. He had begun working there in 1968, as assistant to stage designer and director Wilfried Minks.

That was the legendary "Bremen Era", featuring Peter Stein, Karl Ernst Herrmann, Klaus Michael Grüber, and Rainer Werner Fassbinder. Flimm: "At that time, Wonder already had the two things which he of course developed further: a realistic preciseness and images bordering on the fantastic".

Wonder engineers emotions, experiments with the audience. And whatever technology cannot provide him with, he simply invents himself. To keep to the film metaphor – in particular Fritz Lang's silent film classic *Metropolis* – he is a "Rotwang among inventors". He is fascinated by the experimental field which the machine constitutes, by gigantic pendulums, clockworks, military equipment, and flying bodies. Fascinated by the mystical light of airfields and motorways at night, by the 'inhospitality of cities' with their rows of buildings and neon-zombie-light…

"I'm like a card file: I collect images, file them in my head, then mount and remount them." He dismantles the world and puts it together anew. Film sequences impress themselves on his memory, like the paternoster lift in *Metropolis*, in which the workers are taken below ground torturously slowly, or the passage that turns up repeatedly in Kubrick's horror classic *The Shining*: streams of blood pouring out of a red lift, which is also an adaptation of a 2,000-year-old pictorial sequence from the Book of the Apocalypse, the "secret revelation". In Kubrick, it is a magic square, nightmarish, daemonic, terrifying. Behind reality lurks madness, only the surface is predictable.

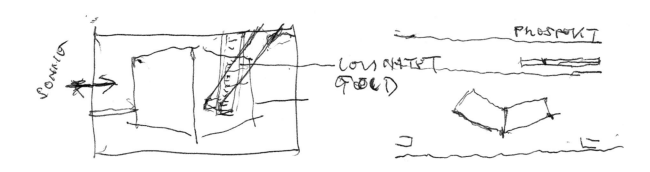

In 1973, Erich Wonder was appointed head of design at the Schauspielhaus in Frankfurt am Main. "Frankfurt was decisive for me. I was a beginner from Vienna, where there was almost nothing. I once saw the 'Living Theatre' and a production by Ruth Berghaus there, that was all that interested me. Frankfurt was like Little Chicago then, much more brutal than today, now that it has become so chic. We lived in the main station district, drove to the periphery and drifted around. I was searching for more radical forms at the time. It was quite an experience to bring the aesthetics of the outside world into the theatre, which wasn't at all usual then. For me it was above all a matter of lighting…"

Wonder is a master of demanding light effects, which for him are always colour effects. Like Adolphe Appia in the early 20th century, he recognises the importance of light as a "construction tool". Wonder constructs spaces and then lets them melt away again … Wonder makes do with very little in the line of props. His spaces emerge through being "immersed" in light. Heiner Müller: "The lighting tests for *Tristan* were very interesting for me. I know I'm exaggerating a bit, but if you see those spaces naked, they are primitive, like a child's drawings. With your spaces you wait for the light. Waiting for the light, that is part of the impetus behind the work."

In his approach to materials, dramatic themes, people, Erich Wonder is sensitive, vulnerable, very intuitive, and yet analytical. Even though he has worked in ever new constellations, he still remains true to directors like Jürgen Flimm, Luc Bondy, or Peter Mussbach. Art and an intense friendship are what united him and Heiner Müller. "Heiner Müller was one of the most intelligent people, as far as I'm concerned. Also a bit of a father figure. He motivated me to invent a world of my own, a stage world of my own." Their joint theatre world came to an end with *Tristan and Isolde*, at the 1993 Bayreuth Festival. Müller died in 1995.

The new production of Wagner's *Ring of the Nibelung* for the Bayreuth Festival in the year 2000 has taken two years of preparation. Director Jürgen Flimm and stage designer Erich Wonder wanted to break new dramaturgical ground.

Wonder has already done the *Ring,* with Nikolaus Lehnhoff in Munich in 1987 – at the time a highly controversial production. This time, Wonder aims to do something different, with another team, at another place, and with an "aesthetic which is not all that new, but how it is utilised is new." Theatre is adventure!

1980 witnessed Patrice Chereau's "Ring of the Century", set in the socio-economic situation of the time of the work's genesis. Can we now expect a "Ring of the 21st Century"?

Wonder has produced a cycle of paintings for the "Ring 2000": visions, images that are not feasible… As a painter he fulfils the dreams he cannot afford to fulfil as a stage designer – well beyond the "cement wall behind the stage". He is also driven by this same passion in his "free works", undertaken outside the closed stage situation in the theatre: *The Eye of the Typhoon* on the Ringstrasse in Vienna or *Maelstrom/South Pole* at the documenta in Kassel, or the *Ars Electronica* at the Voest Works in Linz.

Erich Wonder's favourite paintings are "wonderful puzzles full of secrets", such as *The Expectation* by the Worpswede artist Richard

Oelze, painted in 1935/36 and today at the Museum of Modern Art. This work shows a group of people standing with their backs to the viewer and thus directs our attention to the background of the painting, to the depths of the dark space.

"I saw it together with Luc Bondy. We often studied paintings. I did the pictorial analysis for him and he told me a lot about literature…" Wonder too, tells stories in his stage sets – just as the old Masters used to do. "In Caspar David Friedrich's works there are only very few people who look at you. Perhaps they are looking at the moon? You stand to the side and are drawn into the painting. I would like to do an opera in which the singers sing to the back of the stage. That would be the most logical thing, for me!"

Wonder sees the world at right angles! As an art student his 'bible' was Wassily Kandinsky's *Point and Line to Plane*: "And the next step from the plane is into space. If you see a square spatially, you have a cube. I have always wanted to make that cube …" (Wonder in conversation with the composer of the opera *Schlafes Bruder,* Herbert Willi).

For Wonder, that step into the quadratic planar world, the cube – the basic form when working with scene and space – was taken by the Russian Cubist and Futurist Kasimir Malevich in his famous painting *Black Square on White Ground* (1913) and by Mark Rothko in *Blue over Orange* (1956). In the case of Rothko, it is the colour that achieves the spiritual effect and formulates the cosmos. Wonder tells stories with light, and for him light is matter, form, architecture. His 'magic squares' come about through light.

Magic square Wonder…

Quotations from the ORF/3sat TV documentary *Wonderland*, autumn 2000, and from a conversation between Erich Wonder and Heiner Müller

Das Rheingold, 1987

BÜHNENBILDNOTIZEN ZU FIGARO LÄSST SICH SCHEIDEN

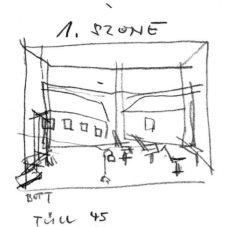

FRISOURSALON

1. SZONE

BOTT

TÜU 45
SHICHT 70

DRONTÜR

HOTOLZIMMOR

2. SZONE

FRISOURUSBOL
BLOTBOHDA

BLAUOL HÄNGOL 21
FONSTER

Prolog – Ouvertüre *Hochzeit des Figaro*

Leere Bühne/Tüll (Fallschirmseide) Nachtlandschaft/
Rokokofiguren/Nachtvision/Regen

- Ferner Klang (Verfremdete Musik)
- Klarer Nachthimmel/Nebel
- Leuchtendes Weiß (Schwarzweißfilme)
- Wie Erinnerung, verwischt, traumhaft,
verwunschen …

Oper-Gewitter/Beben-Schnitt
4 Personen im »Irgendwo«: Harter Bildwechsel
4 Anachronisten – Zeitverschobene Figuren

Flucht – Aus Opernwelt in fiktives Heute

Stege – Venedig, Hochwasser, Schlamm

Revolutionsland – Russische Revolution?

Exilland – Fiktives Heute?/Konserviert, abgestanden
– Museum/Zürich-Orlikon

Rückkehrland – Ostblock/Totalitäres Land

Zeitreise
Neues und Altes nebeneinander – Vergangenheit
und Gegenwart

Emigrantengeschichte – On the Road
Graf und Gräfin Almaviva:
- Flucht des Ehepaars Ceausescu?
- Ehepaar in Pelz mit Koffer auf Landstraße/
Landebahn

Innenräume – Intime Räume
Weg für Übergänge? – Blenden-System?

Grenzwache: K.-u.-k.-Welt/Joseph Roth
Juweliergeschäft: 20er Jahre (vorderer Bereich der
Bühne)
Winterkurort: vorne Terrasse mit Liegestühlen/
dahinter Eisfläche (Plastikplatten) – im Hintergrund:
Heruntergekommenes Grand Hotel
gemalte Spiegelung der Berge (Glaserrasse mit
Chromleisten)
Weiß/Blau-Weiß
?Hodler – Engadinbilder?

Friseursalon – Großhadersdorf:
In Spiegeln gebrochene Landschaft/Dorflandschaft
Vollständige Einöde
Wohnung mit eingerichtetem Frisiersalon
Tod
Einsamkeit zeigen
Riesiger verlorener Raum
Hotelzimmer: New York?/sachlich/standardisiert
Silvesterfeier: Architektur der 60er Jahre? (aus
ähnlichen Elementen wie Friseursalon bestehend)
Cherubins Nachtcafé: Rokokobar
Hilfsbund: Aktenraum
Gottverlassene Orte – wie aus Nebel heraus –
Requisiten ganz realistisch
Ästhetik spielt zwischen West- und Ostblock

FIGARO LÄSST SICH SCHEIDEN
Ödön von Horváth
Inszenierung/Directed by: Luc Bondy
Bühnenbild/Stage design: Erich Wonder
Kostüme/Costumes: Susanne Raschig, Dorothée Uhrmacher
Wiener Festwochen, Theater an der Wien, 1998

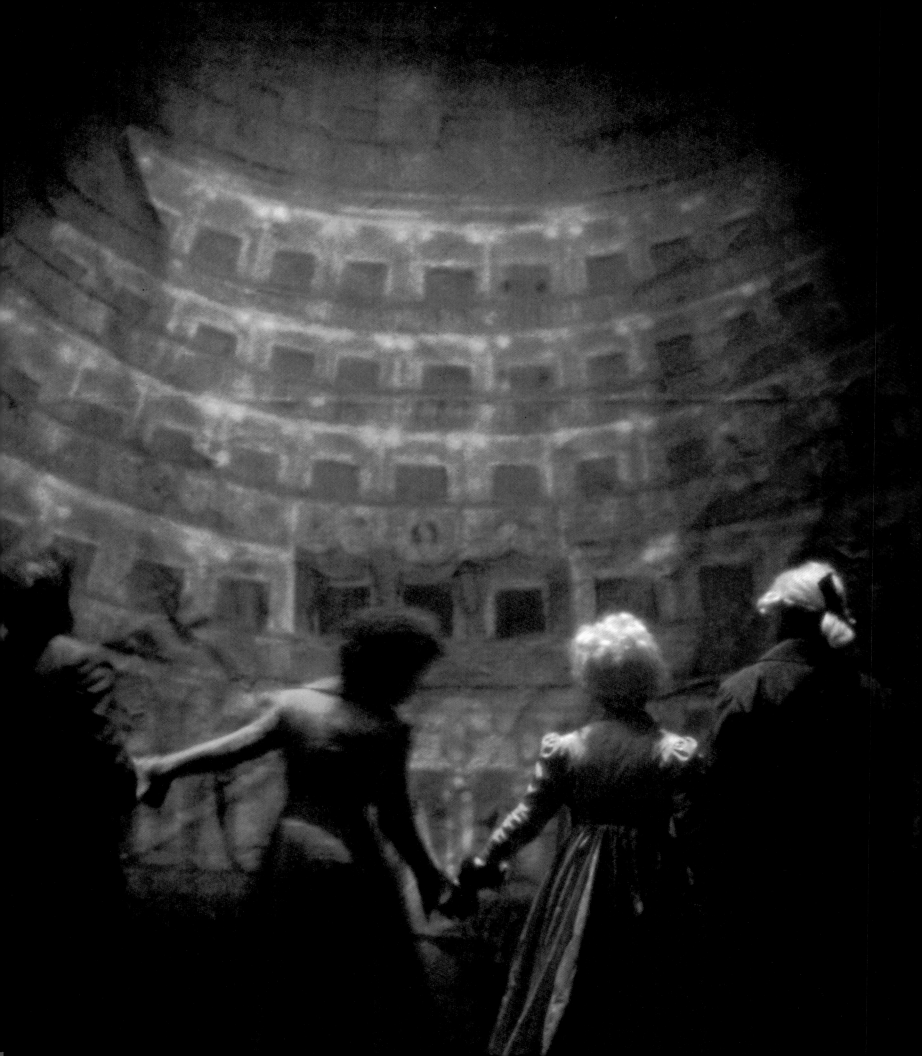

NOTES ON THE STAGE DESIGN FOR
FIGARO LÄSST SICH SCHEIDEN

Prologue – Overture from *The Marriage of Figaro*

Empty stage/tulle (parachute silk)
Landscape by night/Rococo figures/night vision/rain

- Distant sound (alienated music)
- Clear night sky/fog
- Glowing white (black-and-white films)
- Like memory, vague, dream-like, enchanted …

Operatic storm – Quaking cut
4 persons "somewhere": harsh change of scene
4 anachronists – figures from another time

Flight – from the world of opera to a
fictional today

Bridges – Venice, flooding, mud

Country in the throes of revolution –
the Russian Revolution?

Country of exile – fictional today?/preserved, stale –
Museum/Zurich-Orlikon

Country of origin – eastern bloc/a totalitarian country

Journey in time
The new and the old side by side – past and present

Emigrant's story – On the Road
Count and Countess Almaviva:
- the flight of the Ceausescus?
- married couple in fur coats and with suitcases on a
highway/runway

Interiors – intimate spaces
Path for transitions? – System of apertures?

Border guard: Imperial Austria/Joseph Roth
Jeweller's shop: 1920s (upstage)
Winter spa: up front, a terrace with deckchairs/
behind them, an icy area (plastic) – at the back,
a run-down Grand Hotel
Painted reflection of the mountains (glass terrace
with chrome)
White/Blue-white
Hodler? – Pictures of Engadin?

Hair-dressing salon in Grosshadersdorf:
Mirrors refract landscape/village scene
Total wilderness
Apartment with fully equipped hair-dressing salon
Death
Showing loneliness
Vast lost space
Hotel room: New York?/sober/standardised
New Year's Eve party: 1960s architecture?
(elements similar to the hair-dressing salon)
Cherubino's night café: Rococo bar
File room
Godforsaken place – as if emerging out of the fog –
realistic props
Aesthetic varies between Western and Eastern bloc.

»Die Dunkelheit im Zuschauerraum verringert den Kontakt zur Wirklichkeit.
Der Theaterbesucher ist in einer ähnlichen Situation wie eine hypnotisierte
Person: er erliegt Suggestionen. Das Theater tendiert häufig dazu, das
Bewußtsein im Augenblick zu vereinnahmen, der Zuschauer kann aus der
Wirklichkeit aussteigen, er wird zum Träumen verleitet. Es erschließt sich für
ihn eine Fata-Morgana-Welt. Ein Trip. Eine Droge.« E.W.

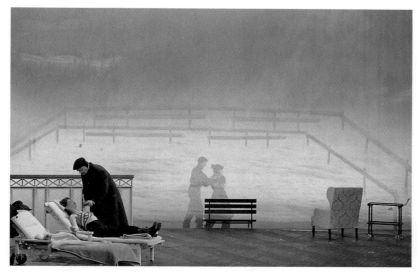
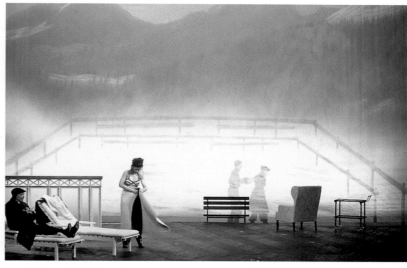
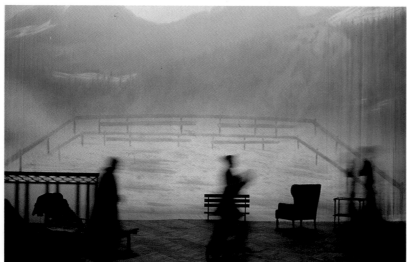
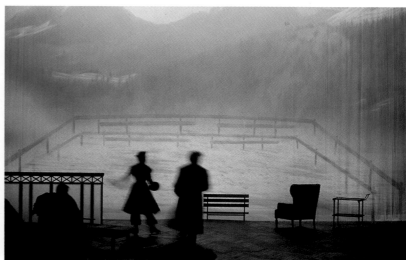

"The darkness in the auditorium reduces contact with reality. The individual member of the audience is in a situation similar to someone hypnotised: a prey to suggestion. The theatre often tends to monopolise our consciousness for a while; the audience can abandon reality, is tempted to dream, is given a Fata Morgana, a trip, a drug." E.W.

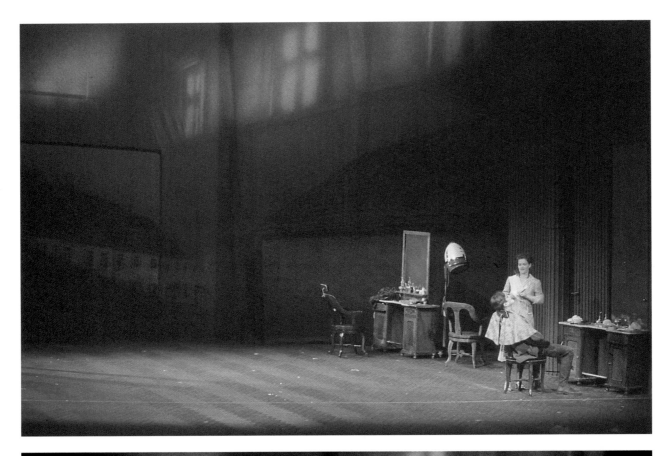

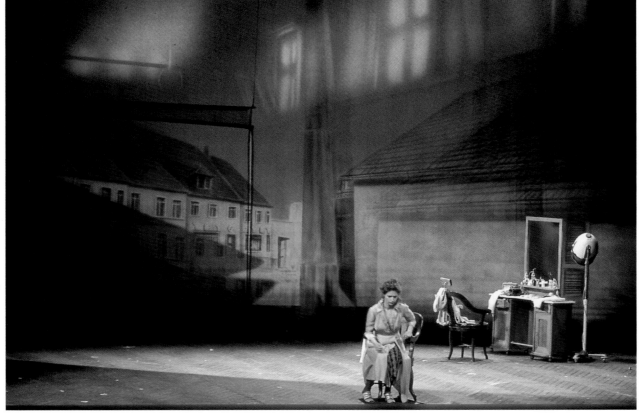

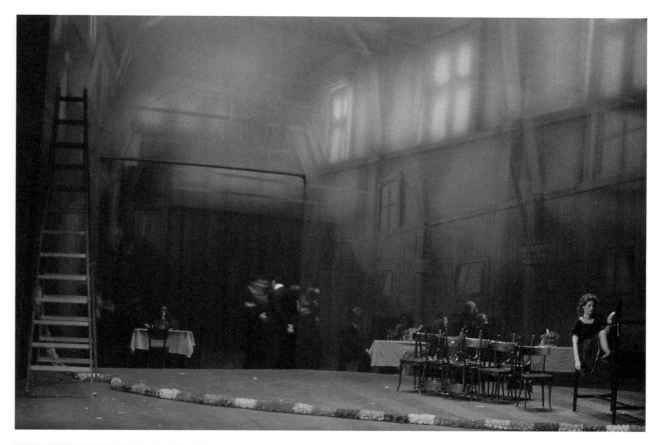

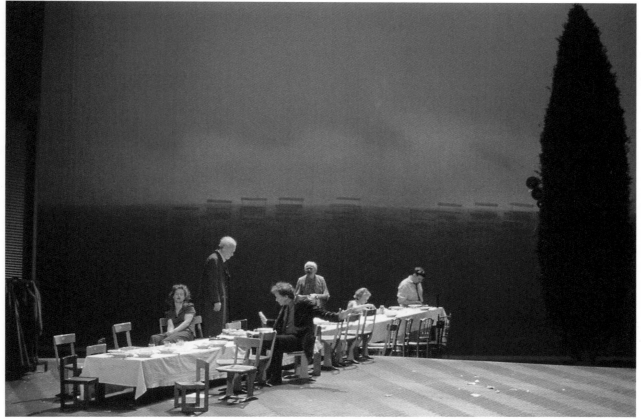

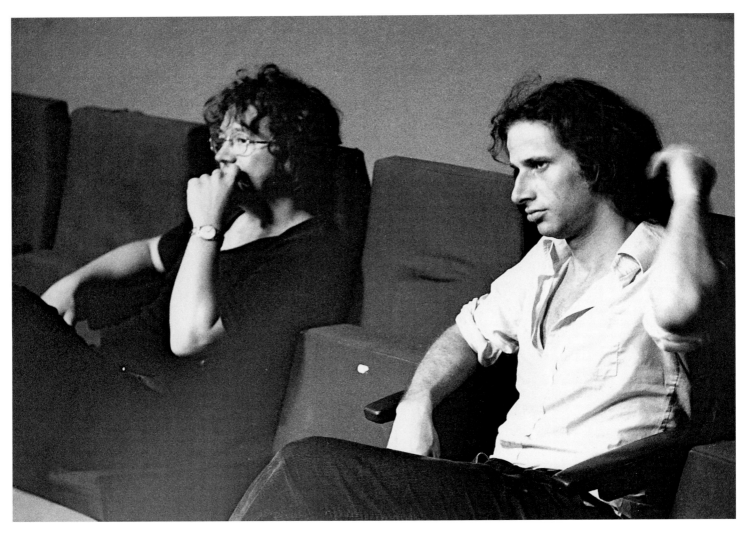

Erich Wonder, Luc Bondy, 1973

ERICH WONDER ÜBER LUC BONDY

Schon seit unserer ersten Begegnung in den frühen siebziger Jahren haben wir entdeckt, dass wir in Bezug auf Licht und Raum im Theater eine gegenseitig einander zutragende Arbeitsatmosphäre haben.

Das Aufregende war, dass wir beide nicht mehr Dekorationen beleuchten wollten, sondern mit Licht Räume erschaffen haben. Zuerst fingen wir an, eigene Beleuchtungsgeräte zu erfinden, die unseren Ansprüchen gerecht wurden. Denn die Beleuchtungsindustrie hat unsere Wege damals noch nicht verstanden und erst später unsere Ideen weiter entwickelt und immer mehr perfektioniert.

Luc hat mir viel über Literatur erzählt, und ich habe ihm in vielen Museen der Welt Bildanalysen gemacht. Über die Jahre haben sich die Mittel verändert, aber unsere gemeinsame Sensibilität für Kunstempfindung ist die gleiche geblieben. Ich habe früh erkannt, dass Luc Räume braucht, die für ihn als Inszenator eine größtmögliche Freiheit ergeben, um auf den exakten Mittelpunkt jeder Szene zu kommen.

LUC BONDY ÜBER ERICH WONDER

Erich Wonder ist einer der wenigen, die versuchen, den Blick auf der Bühne anders zu lenken, als man es gewohnt ist, auch wenn die Zuordnung der Bühne und Zuschauerraum »à l'italienne« bleibt. Bei ihm scheint es, als bewege sich der Guckkasten durch viele optische Täuschungsmanöver.

Dieser Raumschaffer (mehr als Bühnenbildner) experimentiert viel herum mit den Möglichkeiten des Theaters, verschiebt die Grenzen des Realisierbaren dorthin, wo man sich fragt, ob es im Theater noch möglich ist. Natürlich ist das Medium voller Gesetze: optische, akustische. Das Theater ist doch der Ort, der einzige Ort, wo man den Schauspieler von Kopf bis Fuß betrachten kann. Nur wer an bestimmten Gesetzen tätig zweifelt, sie nicht als gegeben und unüberwindbar betrachtet, der hilft dem Theater in seinen vielfältigen Möglichkeiten als Illusionsmaschine.

Da ich in vieler Hinsicht ein Theaterregisseur bin, der letztlich gerne Filme gemacht hätte (so schreibt es irgendwo Wim Wenders über mich, weil mich Film geprägt hat) war die Begegnung mit Erich Wonder essenziell, spannend. Und hoffentlich auch in Zukunft.

Wenn der Regisseur ihm sagt, der Plafond an diesem Ort wäre der Boden und die Menschen müssten schweben, wird Wonder sich in sein Atelier in Wien oder in seinen selbst gebauten Bauernhof im Burgenland zurückziehen, um dort etwas derartig Abstruses auszudenken. Ich habe ihn nie zweifelnd den Kopf schütteln gesehen, da die Dinge der Unmöglichkeiten ihn erst recht anspornen. Jede Arbeit mit ihm ist ein Abenteuer; früher als wir noch jünger waren: Lebensabenteuer. Die Stücke und die Räume, die wir damals wollten, gehörten schon im Ausdenken zusammen mit Reisen in unfröhlichen deutschen Provinzen, Autobahnen, Eric Clapton, und wir waren dabei fröhlich. Es war eins, und die Lust am Theater war nicht beflissen: Wir ließen uns vom Leben treiben und das, was uns begegnete in dieser »on the road«-Zeit, ging in die Aufführungen hinein. Heute würde ich sagen, aber zustimmend, bejahend, dass die Theaterstücke, die wir auswählten, unsere nächtliche Reisen zwischen Darmstadt, Wuppertal, Frankfurt am Main… zu spüren bekamen. Die Lichter auf den Straßen – der Natriumdampf zum Beispiel – konnte man bei Goethe oder Bond wiederfinden.

In den achtziger Jahren lud uns Patrice Chéreau ein, für die Franzosen *Das weite Land* zu entdecken. Da hatte es mein Freund sowohl sprachlich wie mental mit Paris schwer. Er war todunglücklich. Cornelia, seine wunderbare Frau, hatte gerade Lilli bekommen… Die Franzosen verstanden ihn so wenig wie er sie. Dort und für mich erfand er einen Raum, der in der Mitte auf 12 Metern Länge und 6 Metern Breite einen Tennisplatz ermöglichte, und während der ganzen Vorstellungen, jedenfalls in den Szenen, die bei den Hofreiters passieren, spielten die Menschen von Schnitzler Tennis, und man sah sie rennen, die Bälle sausten authentisch in der Luft. So konnte ich die Sätze mit den Bällen rhythmisieren, und das Duell am Schluss entstand auf dem rötlichen Tennisplatz. Das verzweifelte Ende am Rande des leeren Tennisplatzes… das mich an den Satz von Chandler erinnerte: »Nichts ist leerer als ein leeres Schwimmbad«. Das französische Publikum hat diese Aufführung mit Michel Piccoli und Bulle Ogier gefeiert, den Kritikerpreis bekam ich damals (eine stumme Gouvernante darin war übrigens der zukünftige Filmstar Kristin Scott-Thomas und der Portier Rosenstock, der mittlerweile populärste Kinoschauspieler neben Gerard Depardieu: Jean Reno). Sie waren alle auf Wonders Wiesen oder pompöser Hotelhalle am Semmering. Erich Wonder bekam anschließend von vielen französischen Filmgrößen, wie z.B. Jean Pialat, das Angebot, ihre Filme auszustatten.

Wir beide waren schon damals Verwerter von Kinoerlebnissen (heute suche ich etwas Anderes…), und Wonder ist der Einzige, der auf seine poetische Art das Medium Film ins Theater hineingebracht hat. Nicht durch Abspielen von Filmen auf einer Leinwand (à la Piscator), sondern durch seine Architekturen, seine Ausschnitttechnik, durch seine Perspektive und vor allem durch seinen Beleuchtungsstil.

März 2000

ERICH WONDER ON LUC BONDY

Already at our first encounter in the seventies we discovered that we had a mutually beneficial working atmosphere in regard to light and space in theatre.

The exciting thing was that we were both no longer interested in lighting props, but were rather attempting to create spaces by means of light. At first we began to invent our own lighting devices that met our demands. Because at the time the lighting industry did not yet understand the paths we were pursuing and only later refined our ideas, increasingly perfecting them.

Luc told me a lot about literature, and I analysed pictures for him in many museums of the world. Over the years the means have changed, but our mutual sensitivity for the understanding of art has always remained the same. I realised early on that Luc needs spaces that offer him the greatest possible freedom in the staging process, in order to arrive at the very heart of every respective scene.

LUC BONDY ON ERICH WONDER

Erich Wonder is one of the few people who try to guide the gaze on stage in a manner different from what one is accustomed to, even if the classification of the stage and auditorium remain "à l'italienne". In Wonder's case it appears as if the proscenium moves through many manoeuvres of optical illusion.

This creator of spaces (more than a stage designer) experiments a lot with the possibilities of the theatre, shifting the boundaries of what seems possible to a point where one may well ask oneself if this can actually be done within theatre. Of course the medium is full of rules: visual, acoustic. The theatre is indeed the only place where one can observe the actor from head to toe. Only the person who actively questions specific boundaries and doesn't take them for granted and insurmountable assists the theatre in its manifold possibilities as a generator of illusion.

Since in a number of ways I am a theatre director who in the end would have liked to make movies (that's what Wim Wenders wrote about me somewhere, because I was strongly influenced by film), encountering Erich Wonder was so essential and exciting to me. And will hopefully continue to happen.

If the director tells him that the ceiling in this particular place was the floor and the people had to float, then Wonder would retreat to his studio in Vienna or to his self-constructed farm in the Burgenland in order to come up with something accordingly abstruse. I have never seen him shake his head in doubt, since things that seem impossible only spur him on all the more. Every collaboration with him is an adventure. Earlier on when we were still young: life's adventures. The plays and spaces that we aimed for back then already in the initial stages of coming up with ideas were linked with journeys to cheerless German provinces, autobahns, Eric Clapton, and we enjoyed ourselves immensely along the way. It was all one, and the joy in theatre was not assiduous: we let life waft us along and what we encountered during this period "on the road" was integrated into the performances on stage. Today I would say, however, in an affirmative sense, that the theatre plays which we chose were directly effected by our nocturnal journeys between Darmstadt, Wuppertal, Frankfurt/Main … The lights on the streets – the sodium vapour, for example – were to be found again in Goethe or Bond.

In the eighties Patrice Chéreau invited us to investigate *Das Weite Land* ('The Vast Country') for the French. My friend though had difficulties with Paris in regard to the language as well as the mentality. He was deeply unhappy. Cornelia, his wonderful wife, had just given birth to Lilli … the French understood him as little as he the French. There, and for me, he invented a space that offered the capacity to install a tennis court in the middle covering a length of twelve metres, and a width of six metres and during all of the performances, at least in the scenes that took place at the Hofreiters, Schnitzler's people played tennis and one saw them running about, the balls authentically whizzing through the air. I was thus able to synchronise the sentences with the rhythm of the balls; and the duel at the end took place on the reddish tennis court. The desperate conclusion on the edge of the empty tennis court … which reminded me of a phrase by Chandler: "Nothing is emptier than an empty swimming pool." The French audience celebrated this performance with Michel Piccoli and Bulle Ogier; I received the Critic's Award at the time (incidentally a mute governess acting in the play was the future film star Kristin Scott-Thomas and the porter Rosenstock, meanwhile the most popular film actor next to Gerard Depardieu: Jean Reno). They all flocked to Wonder's meadows or to his pompous hotel hall at the Semmering. Subsequently Erich Wonder received offers from many French film stars, such as Jean Pialat, to design the sets for their films.

Already back then we both were exploiters of cinema experiences (today I search for other things…) and Wonder is the only person who in his poetic way brought the medium of film into the theatre. Not by projecting movies onto a screen (à la Piscator), but through his architectural constructions, his cutting technique, through his point of view, and particularly through his style of lighting.

March 2000

»Ich war immer ein Einzelgänger, schon als Kind.
Ich wollte auch immer ein Einzelgänger bleiben.« E.W.

"I was also a loner, even as a child.
And I always wanted to remain a loner." E.W.

DER DAUERKLAVIERSPIELER
Horst Laube
Inszenierung/Directed by: Luc Bondy
Bühnenbild/Stage design: Erich Wonder
Kostüme/Costumes: Nina Ritter
Schauspielhaus Frankfurt, 1974

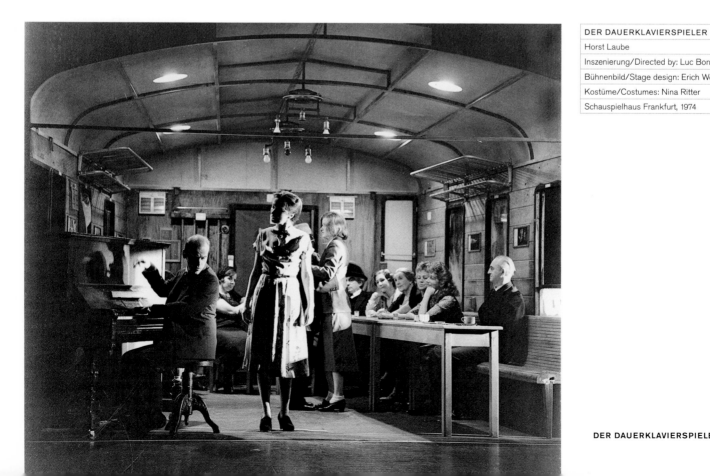

DIE HOCHZEIT DES PAPSTES
(THE POPE'S WEDDING)

Edward Bond

Inszenierung/Directed by: Luc Bondy

Bühnenbild/Stage design: Erich Wonder

Kostüme/Costumes: Patrice Cauchetier

Schauspielhaus Frankfurt, 1975

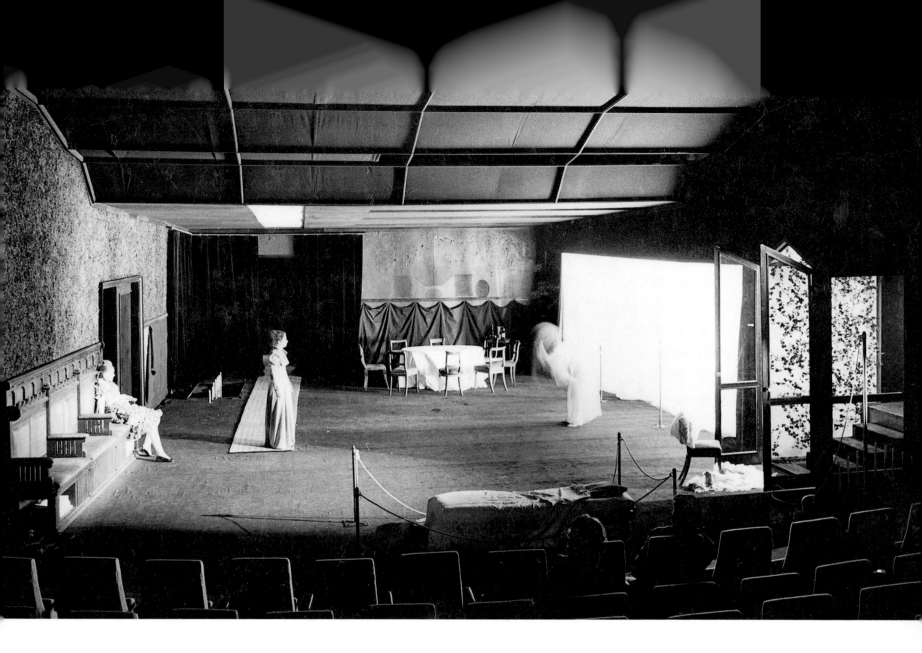

STELLA

STELLA
Johann Wolfgang von Goethe
Inszenierung/Directed by: Luc Bondy
Bühnenbild/Stage design: Erich Wonder
Kostüme/Costumes: Erich Wonder
Hessisches Staatstheater Darmstadt, 1973

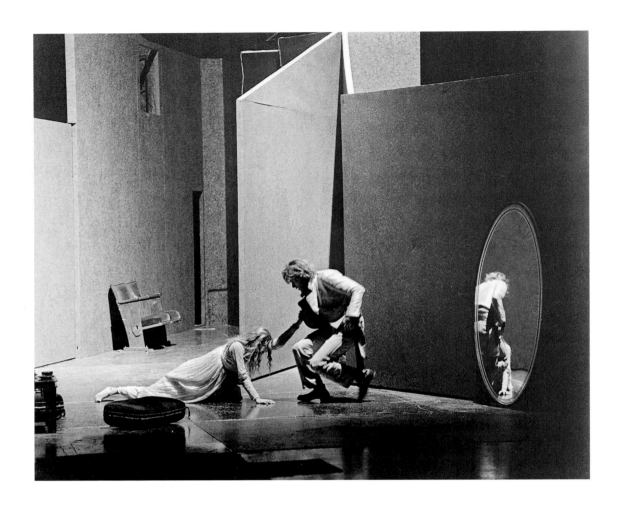

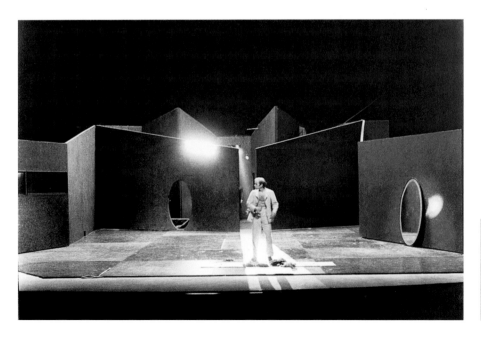

DIE UNBESTÄNDIGKEIT DER LIEBE
(LA DOUBLE INCONSTANCE)

Pierre Carlet de Chamblain de Marivaux

Inszenierung/Directed by: Luc Bondy

Bühnenbild/Stage design: Erich Wonder

Kostüme/Costumes: Walter Schwab

Schauspielhaus Frankfurt, 1975

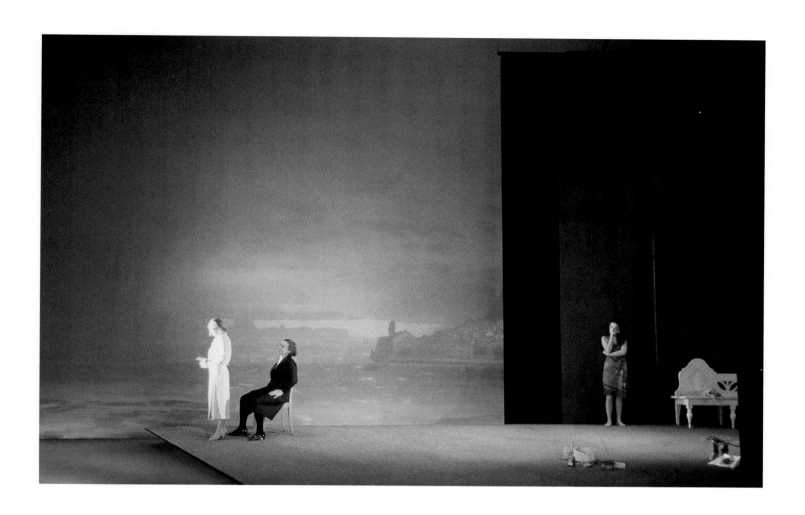

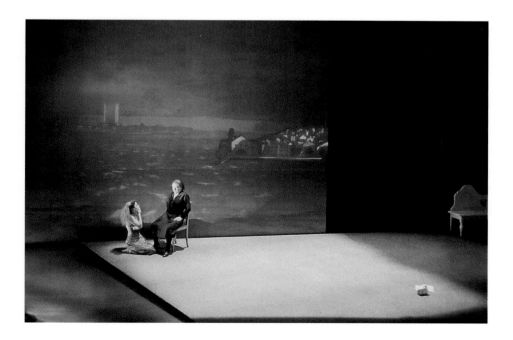

SOMMER (SUMMER)

Edward Bond

Inszenierung/Directed by: Luc Bondy

Bühnenbild/Stage design: Erich Wonder

Kostüme/Costumes: Andrea Kaiser

Deutsche Erstaufführung/German premiere:
Kammerspiele München, 1983

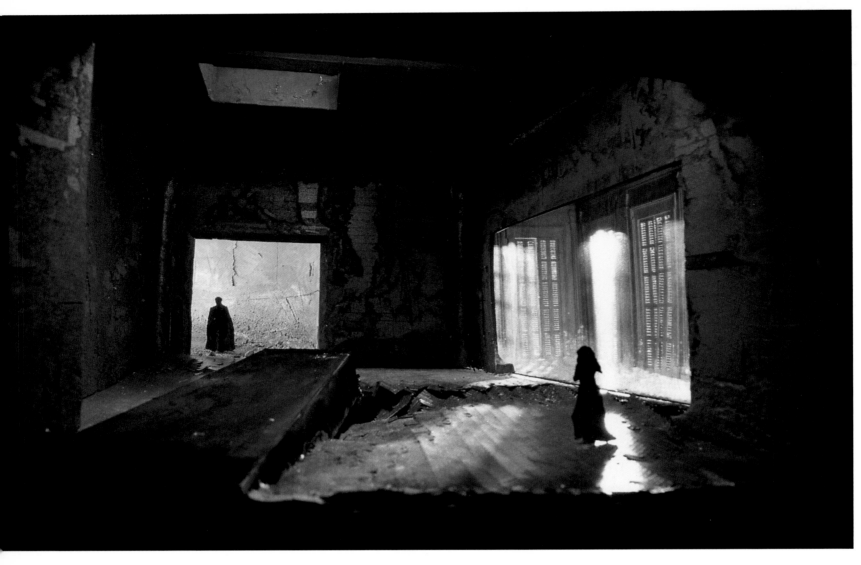

Modellfoto/Model photo

SALOME
Richard Strauss
Musikalische Leitung/Musical director: Christoph von Dohnányi
Inszenierung/Directed by: Luc Bondy
Bühnenbild/Stage design: Erich Wonder
Kostüme/Costumes: Susanne Raschig
Salzburger Festspiele, 1992

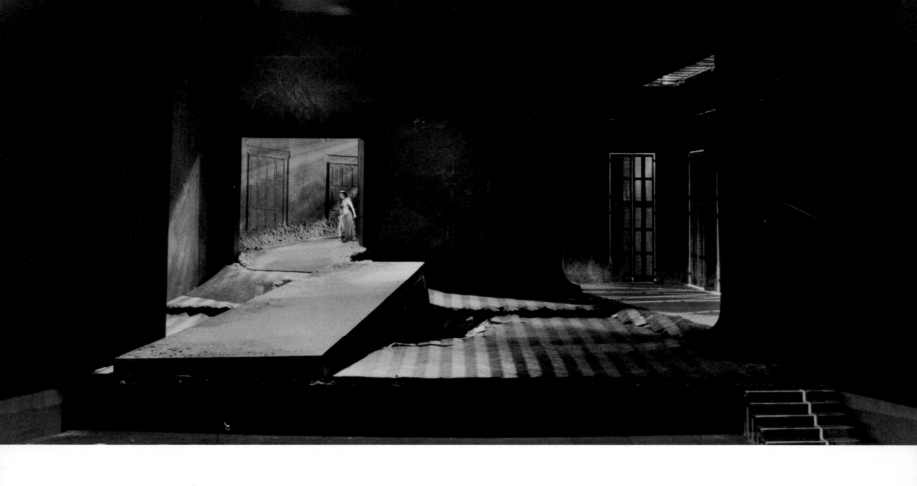

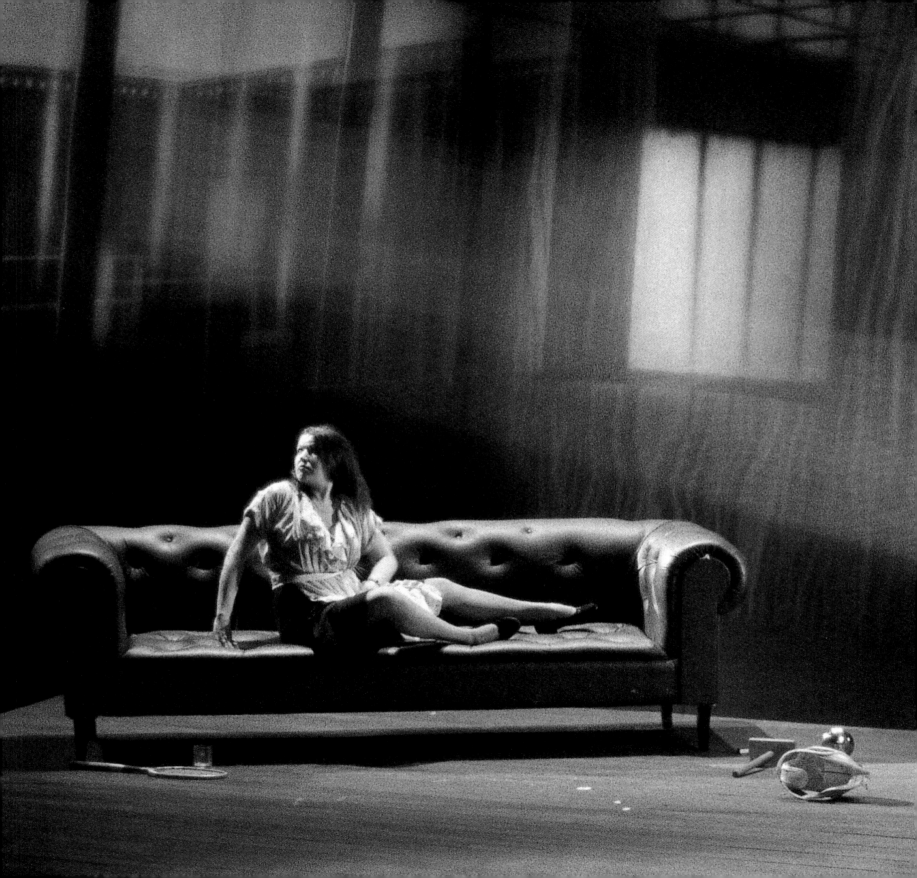

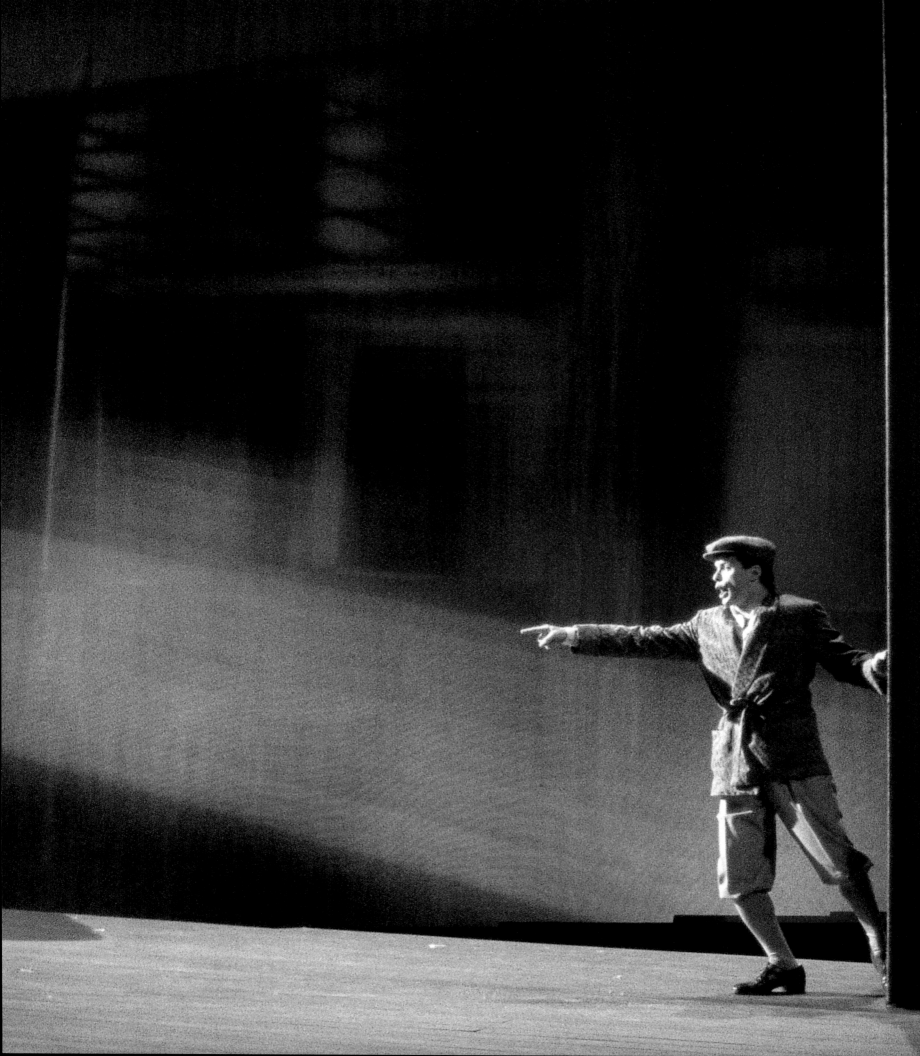

»Es gibt sehr gute alte Theatertricks!
Damit habe ich mich sehr beschäftigt,
da bin ich Spezialist.« E.W.

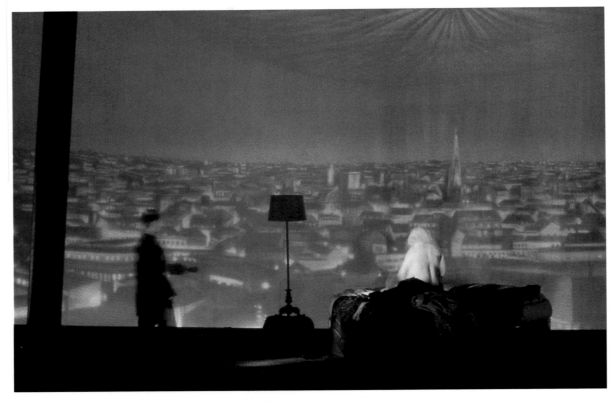

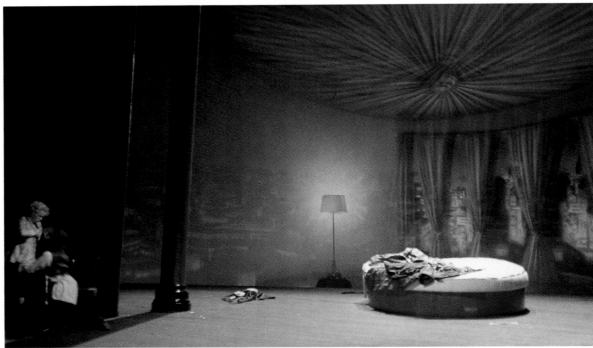

REIGEN

Oper von/Opera by Philippe Boesmans

Musikalische Leitung/Musical director:
Sylvain Cambreling

Inszenierung/Directed by: Luc Bondy

Bühnenbild/Stage design: Erich Wonder

Kostüme/Costumes: Susanne Raschig

Uraufführung/First performed at:
Théâtre Royal de la Monnaie, Brüssel, 1993

"There are some very good old theatre tricks!
I've studied them well, I'm a specialist." E.W.

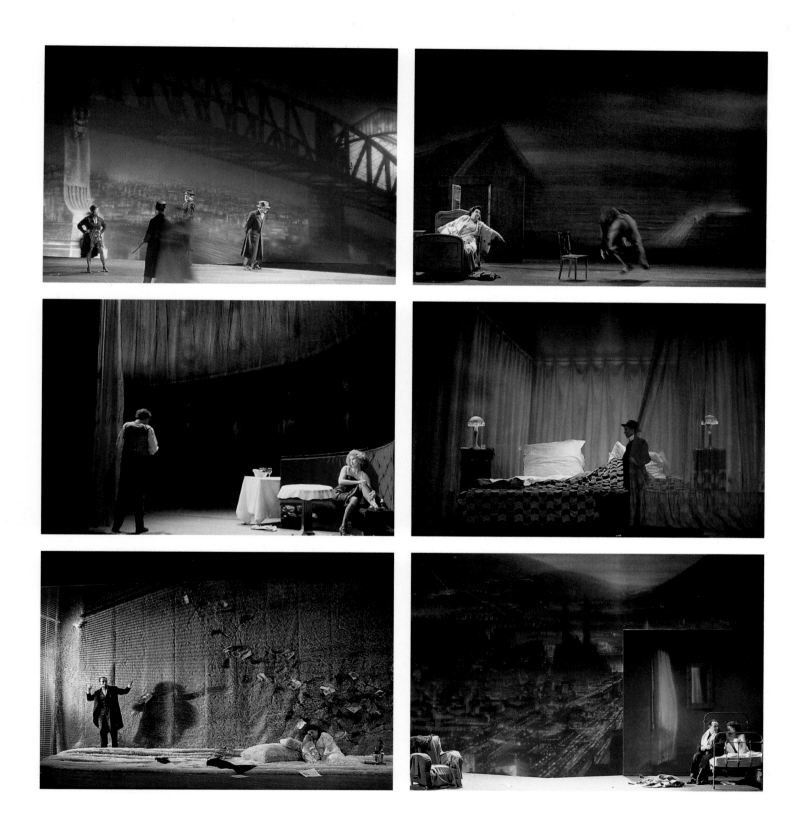

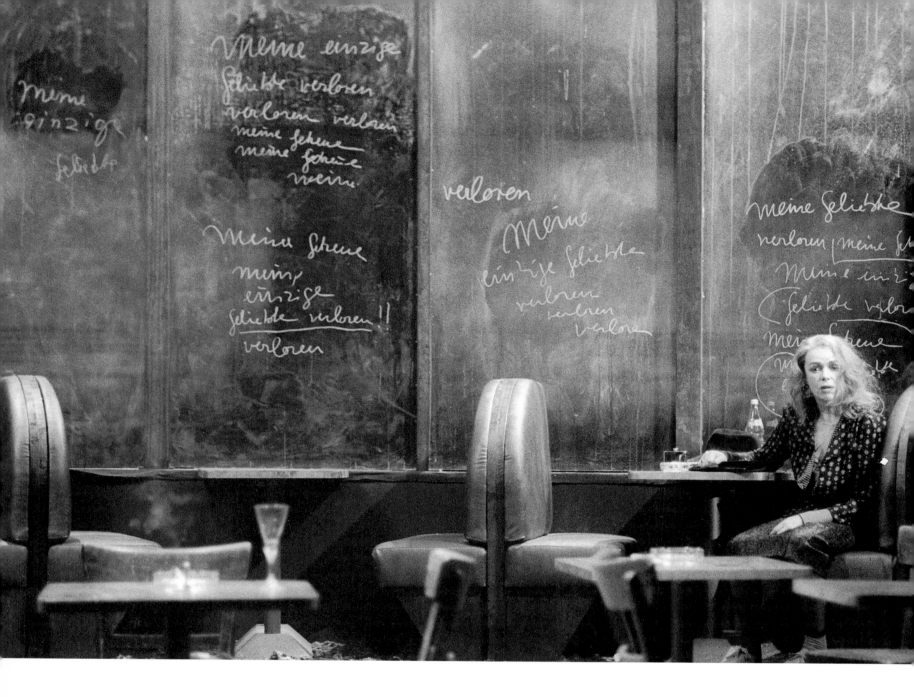

SCHLUSSCHOR

Botho Strauß

Inszenierung/Directed by: Luc Bondy

Bühnenbild/Stage design: Erich Wonder

Kostüme/Costumes: Susanne Raschig

Schaubühne am Lehniner Platz, Berlin, 1992

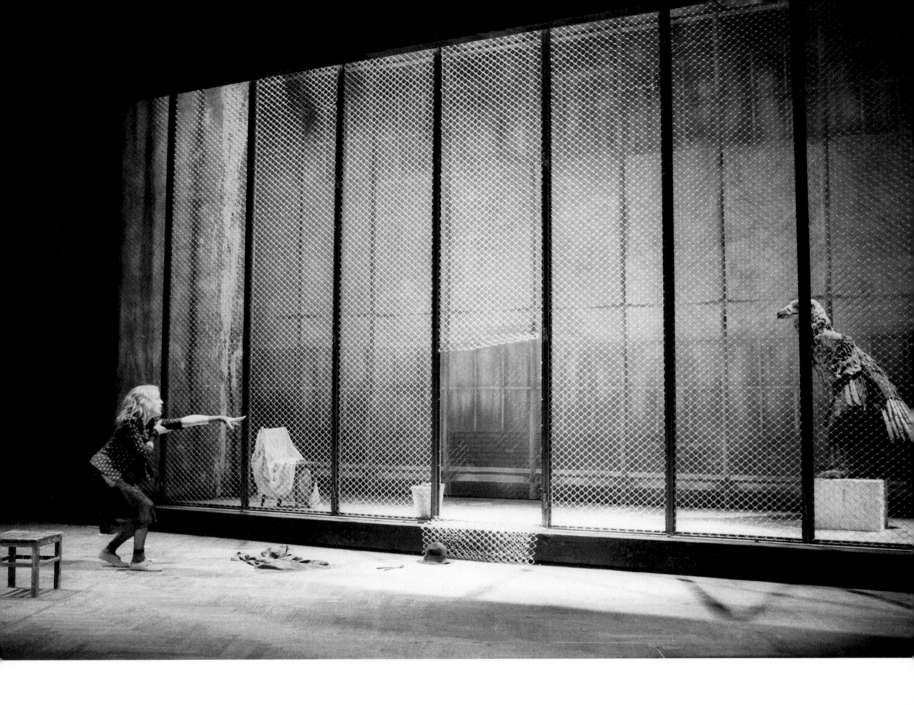

»Ich will die großen Dinge wissen –
der kleine Alltag ist ekelhaft.
Die großen Dinge spüren –
das ist nur in der Kunst möglich.« E.W.

"I want to know about the great things
in life – the paltry everyday is disgusting.
Sensing the great things –
that's only possible in art." E.W.

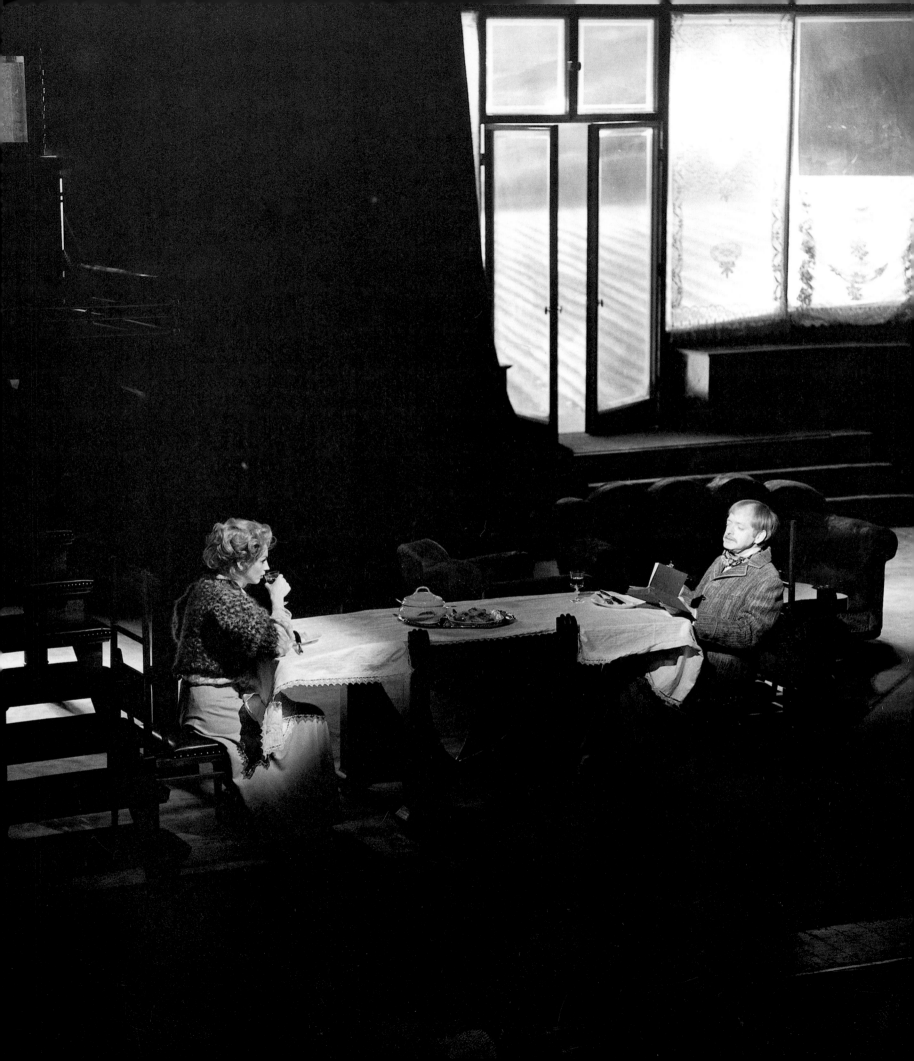

DIE HYPOCHONDER

Botho Strauß

Inszenierung/Directed by: Claus Peymann

Bühnenbild/Stage design: Erich Wonder

Kostüme/Costumes: Susanne Raschig

Uraufführung/First performed at:
Deutsches Schauspielhaus Hamburg, 1972

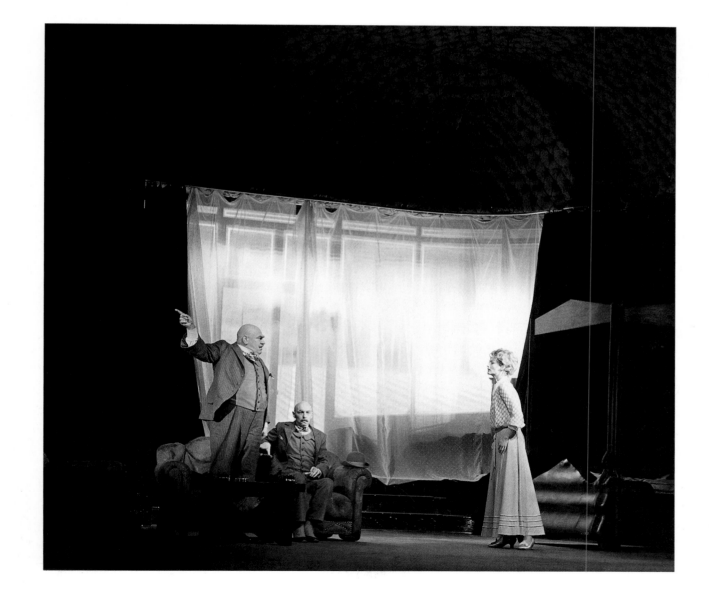

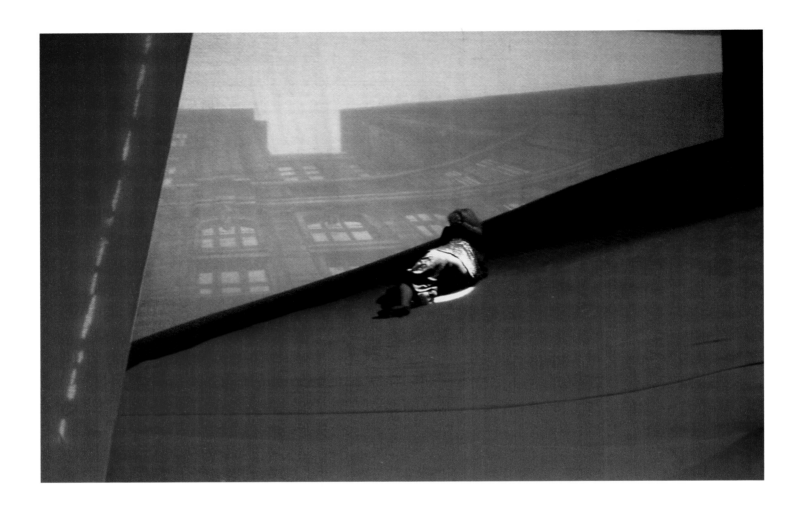

»Ich arbeite für Schauspieler Situationen und Räume aus. In meiner Anfangsphase habe ich gegen die Schauspieler gearbeitet: Der schönste und beste Darsteller war für mich der, der mit dem Rücken zum Publikum steht.« E.W.

"I work out situations and spaces for actors. In my early period, I worked against the actors: for me the nicest and best actor was the one who stood with his back to the audience." E.W.

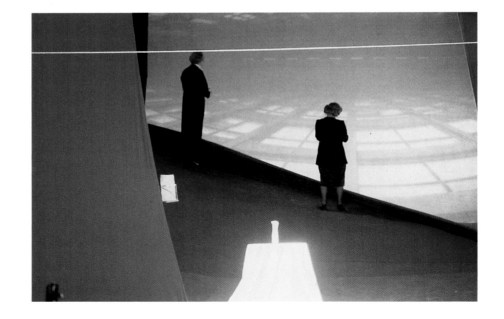

KALLDEWEY, FARCE	
Botho Strauß	
Inszenierung/Directed by: Niels-Peter Rudolf	
Bühnenbild/Stage design: Erich Wonder	
Kostüme/Costumes: Giesela Köster	
Uraufführung/First performed at: Deutsches Schauspielhaus Hamburg, 1982	

DIE ABSTÄNDIGE NÄHE
FRÜHE ARBEITEN ERICH WONDERS FÜR DIE SCHAUSPIELBÜHNE
DIE FRANKFURTER ANTIGONE

PETER IDEN

Um einen dunklen Vokal nur verfehlt sein Name – er wird die Assoziation verzeihen –, wozu Erich Wonder befähigt ist und was er mit seinen Bühnenbildern uns immer wieder vor Augen gestellt hat: Theaterräume als Wunderräume, Umgebungen für die staunenswerten Mirakel in den Geschichten, die auf der Bühne erzählt werden (oder deren Nacherzählung manchmal auch verweigert wird, und das ergibt dann wiederum eine Geschichte); Orte von eigener Wirklichkeit als Schauplätze für Menschen und Begebenheiten, die von den Dichtern imaginiert und vorgestellt werden von Schauspielern – so zuvor nie gesehen, anders als alle anderen.

Darin besteht ihre Theatralität: dass sie das Theater wahrhaben als das besondere andere, gefügt aus Welt und Gegenwelt, die sich ineinander verschränken, Illusionen eines Anderswo, das sich behauptet als Hier; und eines Hier, das anderswo ist.

Großzügig führt er das vor, immer ausgreifend, Erich Wonder denkt und erfindet nie kleinteilig. Die Bilder sind bestimmt, setzen deutliche Zeichen, stützen, was die dramatische Szene verhandeln will; aber sie lassen auch Freiheit für die Projektionen ihrer Zuschauer, halten also sich offen für eine Wahrnehmung, die hinausreicht über das sichtbar Naheliegende. Das ist das Inspirierende an Wonders Bildern. Sie begleiten und halten die Figuren, die in ihnen auftreten; und sie führen sie weiter.

Seine Regisseure konnten und können sich darauf verlassen. Dieser Bühnenbildner garantiert für die Erkennbarkeit des Ortes einer Handlung und ebenso für das Geheimnis, das jedem Ort eigen ist und jedem Ereignis. (Dass er für das Verdeckte, Chiffrierte empfindlicher ist, machte den Unterschied aus zwischen seinen Entwürfen und denen von Wilfried Minks, der am Ende der sechziger Jahre das Bühnenbild am deutschen Theater erneuerte; die Differenz ist freilich auch eine im Empfinden der Zeit, das sich verändert hat.) Was Wonder aus den Stücken herleitet und ihnen zugleich vorbildet, kann von äußerster Gegensätzlichkeit sein, war so von Anfang an. Er kann sich einstellen, er ist seine eigenwillige Form der Weltnahme, auf die unterschiedlichsten Vorstellungen, Haltungen, Positionen der Dichter und der Regisseure – das hat ihn auf der Schauspielbühne in Stand gesetzt zu Entwürfen für Marivaux und für Edward Bond wie für Botho Strauß und Heiner Müller, hat ihm das Zusammenwirken erlaubt mit Bondy und der Berghaus wie mit Palitzsch und Neuenfels. Das diesen, die einander so wenig ähnlich sind, Gemeinsame ein Talent für das Visionäre sein, da konnte er ansetzen.

Weitläufig der herrschaftliche Raum in Peymanns Hamburger Uraufführung des ersten Stücks von Botho Strauß, *Die Hypochonder* (1972), dämmriger Schauplatz der rätselhaften Spiegelung eines Schicksals in einem anderen, ein Bild, in dem das Mysterium des Redens und der Wörter gefasst und gebannt war, sodass es manchmal scheinen konnte, die Personen der Handlung buchstabierten nur nach, was der Raum ihnen vorsprach. Und dann – noch eine frühe Begegnung mit einer Wonder-Bühne – hatte er in Darmstadt (1973) den großen Tisch für die Gesellschaft der Liebenden in der *Stella* des jungen Luc Bondy ganz unvergleichlich gedeckt, für ein Essen, wie das Theater noch keines erlebt hat, ein Mahl der tausend Zwischentöne, nuanciertesten Stim-

mungen und Stimmungswechsel, von ungeahntem Reichtum an Farben der Reden und Geräusche. Hell der Raum Wonders für diese Szene, Licht, von durchdachter Luzidität, im Hintergrund könnten Vorhänge sachte sich bewegt haben im Luftzug eines Sommertags: Die Erinnerung hat die Szene bewahrt als ein erstes Meisterwerk ihres Regisseurs – davon aber zuallererst im Gedächtnis die Fassung, die das Ambiente Wonders ihr gegeben hat.

Er ist dann nach Frankfurt gekommen. Peter Palitzsch, Hans Neuenfels, die Dramaturgen Jörg Wehmeier und der unermüdliche Horst Laube, anfangs auch noch Minks hatten damals am Frankfurter Schauspiel die auffälligsten Regiebegabungen (und als Spielkörper ein vorzügliches Ensemble) versammelt: Bondy gehörte dazu und der Argentinier Augusto Fernandes, Christof Nel und Peter Löscher. Mit Palitzsch und Neuenfels ein Regie-Potenzial, wie es in ähnlicher Intensität zuvor am deutschen Theater nur Kurt Hübner in Bremen entwickelt hatte. Erich Wonder hat mit allen gearbeitet. Mit Palitzsch 1975 Brechts *Puntila* und im gleichen Jahr Tankred Dorsts und Horst Laubes Lesart der Tagebücher der Brüder Goncourt (*Die Abschaffung des Todes*) in Szene gesetzt, mit Neuenfels, auch noch 1975, Brechts *Baal* (den spielte Peter Roggisch) und in der folgenden Spielzeit die übertreibende Darstellung von Gorkis *Nachtasyl*.

Mit Luc Bondy hat Wonder in Frankfurt dreimal zusammengewirkt, zuerst in der Uraufführung von Laubes *Der Dauerklavierspieler* (1974), der Geschichte einer durch die Wechselfälle der Zeiten anhaltenden Obsession, im Licht eines Flakscheinwerfers ließen Bondy und Wonder Barbara Sukowa *Heimat, deine Sterne* singen, als Auftritt und als Bild einer der emphatischsten Augenblicke in Frankfurts Theatergeschichte. Dann brachten die beiden Edward Bonds *Die Hochzeit des Papstes* heraus und von Marivaux *Die Unbeständigkeit der Liebe*, wie *Die Hypochonder* von Strauß, wenngleich aus einer anderen Epoche, ein Spiegel-Stück, voller zauberischer Illusionen, Verstellungen und Verwandlungen, Verhüllungen und Offenbarungen. Es war der Bühnenraum, die Auftritte der Schauspieler ebenso einfassend wie sie in Verspiegelungen freigebend für die Anmutungen der Verführung und der Verführbarkeit, der zumal Marlen Diekhoff stimulierte zu einer berührenden Entfaltung der schönen Natur ihrer Begabung.

Mit Augusto Fernandes hat Wonder in Frankfurt Pirandellos *Heinrich IV.* zur Aufführung gebracht (1978), vorher, 1976, mit Peter Löscher Rudkins *Vor der Nacht*, im nächsten Jahr eine aufgekratzt-muntere Version von Shakespeares *Was ihr wollt*. 1977 war er auch mit Christof Nel für Schillers *Kabale und Liebe* zusammengekommen, in der folgenden Spielzeit versuchten die beiden dann eine Annäherung an die Sophoklessche *Antigone*, in der Bearbeitung Hölderlins. Wonder hatte den Produktionen des Frankfurter Schauspiels der Direktion von Palitzsch, Neuenfels und Laube mit seinen Bühnenbildern bis dahin bereits den Kontext einer Ästhetik geschaffen, welche die unterschiedlichen, zumal im Fall von Palitzsch und Neuenfels, oft krass disparaten Ansätze der Regisseure nicht leugnete – und sie im Gesamteindruck doch als Momente eines vielteiligen, spannungsreichen Zusammenhangs erscheinen ließ. Mit Wonders Entwürfen für *Antigone* sollte seine Wirkung in

Frankfurt (ehe sie 1981 nicht auf der Schauspielbühne, sondern an der Frankfurter Oper in dem inzwischen legendären Triumph der mit Hans Neuenfels erarbeiteten *Aida*-Inszenierung gipfelte) einen kühnen Höhepunkt erreichen.

Es war eine Aufführung von immenser Kraft der Bilder, die sie aus dem alten Text wie gleichermaßen aus dem gegenwärtigen Moment ableitete. Die Wucht der Interpretation Christof Nels und der Bildfindungen Wonders hat das Frankfurter Publikum tief erschüttert und in seinen Reaktionen gespalten. Es wurde hier konfrontiert mit einem Zugriff, den nachzuvollziehen zunächst jede Orientierungshilfe zu fehlen schien. Keine Aufführung auf der städtischen Bühne hatte sich bis dahin (und hat sich bis heute) so weit wie diese eingelassen auf das verunsichernde Abenteuer der Moderne.

Wie ging das zu? Was haben wir da erlebt? Zu andauernder Präsenz hat der Abend sich eingeschrieben in die Erinnerung. Der große Bühnenraum, schwarz verhängt, wenig Licht, ist eine Gruft, ein Grab. In dem Dunkel bewegen sich einzelne Menschen, beinahe Schatten, oft sich duckend, die Nähe des Bodens suchend und einen Halt an sich selbst, am eigenen Körper. Sie sprechen die Verse aus Sophokles/Hölderlins *Antigone*, nein: mit der äußersten Anstrengung fügen sich die Wörter und Sätze zusammen, zögernd, stockend, aber manchmal auch jäh entschlossen, dann wagen sie sich in raschen Redeläufen in die zerklüfteten Landschaften dieser Sprache. Ein hoher, gleißend leuchtender, die Augen blendender Zeiger, eine Lichtsäule vor der Bühne Erich Wonders richtet sich aus der Waagerechten mehrmals senkrecht auf, ein mächtiger Wischer, auslöschend was eben zu sehen war, aber auch: ein unerbittliches Zeitmaß bedeutend, Maß überhaupt, Zäsur und Gesetz.

Den Raum betreten zuerst – nicht Antigone und ihre Schwester Ismene. Der erste Gedanke, von dem wir erfahren, ist nicht der Antigones, den toten Bruder gegen das Gesetz Kreons doch zu beerdigen. Hereinkommen vielmehr ganz banale Figuren, ein Revuegirl, ein Tourist in kurzen Hosen, ein Rocker, zwei verschlissene Nachtklub-Unterhalter. Sie trällern ein albernes Liedchen – Antigone beginnt mit einer schnöden, blödelnden Niedrigkeit. Diese Auftritte wiederholen sich später, werden immer aggressiver, unterbrechen, stören die Wahrnehmung des Dramas als Zusammenhang. Und sie machen auch zweifeln: Ist die Tragödie uns überhaupt noch als Zusammenhang verstehbar? Rüde platzen die Trivialfiguren in die Szenen, ordinäre Witze reißend, Kalauer gnadenlos herausbrüllend. Das gemeine, bösartige Trallala steigert sich in die Unerträglichkeit – bis der gleißende Zeiger/Wischer es für eine Weile wegdrängt. Es kommt aber zurück, nicht abzuschieben ein für allemal.

Was haben Nel und Wonder mit diesen Einschüben gewollt? "Ungeheuer ist viel. Doch nichts ungeheurer als der Mensch« – das ist Hölderlin. Die Aufführung hielt dagegen: Ein Ausdruck dieser Ungeheuerlichkeit des Menschen ist die Spannweite seiner Fähigkeiten. Er kann den Tod auf sich nehmen, einem höheren Gesetz folgend. Und er kann sich flüchten vor seiner Endlichkeit, Vergänglichkeit, in die Reimerei eines Schlagertextes: "Was ist geblieben von deinem Milchlieben?" die Aufführung argumentierte: Diese Distanzen (zwischen Hölderlin und Bully Buhlan) sind nicht aushaltbar, schon gar nicht zu überbrücken.

Thematisiert wurde also der Abstand, Fremdheit und Ferne des Textes. Doch bereitete sich in dieser Abständigkeit auch die Möglichkeit einer Annäherung vor. Durch die harten Gegenschnitte sollten wir aufmerksam werden für das, was Wonders mobile Lichtsäule immer wieder zu schützen versuchte, indem sie den andrängenden, sich davor schiebenden, banalen Zeitstoff gleichsam fort wischte: Erst wenn das Fremde, Ferne als solches wirklich erkannt ist, kann das Verstehen beginnen.

Der Abend verhandelte also zugleich mit den Konstellationen der Tragödie unser Verhältnis zu Hölderlins Text. Es wurden Distanzen erkennbar, die unser Kulturbegriff noch wie selbstverständlich abzudecken behauptet – obwohl sie kaum mehr zu fassen sind. Erich Wonders Raum bot sich dar für die Szenen des von lange her tradierten Stoffs; und für das, was von heute her sich davor aufbaut. Die Grenzen waren fließend, die Bewegungen des irritierenden, bedrohlichen Lichtstabs waren ihre unstete Markierung.

So hat dieser Bühnenbildner oft in szenische Schilderungen Zeichen eingearbeitet für das Scheinbare ihrer Verbindlichkeit. Die roten Tafeln in mehreren Entwürfen Wonders gegen Ende der achtziger Jahre, die an die späten Bilder Mark Rothkos erinnern, in denen der amerikanische Maler die Materialität von Farbe transzendieren wollte in eine Zone des Spirituellen, wären ähnlich zu deuten: als störend-rätselhafter Vorschein einer Ästhetik, die eine andere ist, von anderer Art als womöglich die der Texte, mit denen die Aufführungen zu tun haben.

Mit einem großen Repertoire an Mitteln – er ist ja einer, der noch verfügt über die Techniken der alten Prospekt-Malerei – arbeitet Wonder immer an Grenzen: der Wirklichkeit der Welt und der Realität des Theaters. Er laboriert daran und spielt damit, strapaziert und verschiebt sie. Darin ist er selber wie die, die seine Bild-Räume veranlassen: interpretierender szenischer Erzähler, Analytiker und visionärer Explikateur der Konflikte, die das Drama schaffen; selber ein Dramatiker.

Entwurf/Sketch: *Antigone*, 1978

DISTANT CLOSENESS
EARLY WORKS BY ERICH WONDER FOR THE SCHAUSPIELBÜHNE
THE FRANKFURT ANTIGONE

PETER IDEN

Because of one dark vowel (Wonder/Wunder), Erich Wonder's name – he will surely forgive the association – is missing that *Wunder* (miracle) which he is capable of and with which his stage sets have repeatedly confronted us: theatre spaces and wondrous spaces, surroundings for the most astonishing miracles contained in the dramatic stories being told (or whose telling is sometimes even refrained from, which in turn gives rise to another story); places with a reality of their own as scenes set for people and events imagined by poets and presented by actors – never seen in this way before, different to all others.

The theatricality of these spaces is that they perceive theatre as the specifically other, a world and counter-world which intertwine, the illusion of an elsewhere that asserts itself as the here and now, and the illusion of a here and now that is elsewhere.

Erich Wonder presents all this to us generously, always expansively; he is never small-minded in his thoughts or inventions. The images are definite, give clear signs, support what the drama deals with; but they also leave space free for the audience's projections, remain open for a perception that goes beyond the apparently obvious. That is what is inspiring about Wonder's sets. They accompany and contain the figures that appear in them, while at the same time leading them onwards.

His directors can always rely on him. This stage designer guarantees that the scene of the action is recognisable, as is the secret inherent in each place and each event. (That he is sensitive to what is concealed and coded constitutes the difference between his designs and those of Wilfried Minks, who in the late sixties revitalised stage sets in German theatres; this difference also has to do with an altered perception of time.) What Wonder derives from the plays can be extremely contradictory. This was so from the very beginning. He can adapt – which is his very own way of grasping the world – to the most varied ideas, attitudes, and positions of the respective dramatists and directors. That is what put him in a position to produce stage designs for Marivaux and Edward Bond, for Botho Strauß and Heiner Müller, what enabled him to work with Bondy and Berghaus, Palitzsch and Neuenfels. What these otherwise so dissimilar people had in common was a talent for the visionary; and that was Wonder's point of departure.

The set for the grand room in Peymann's premiere in Hamburg of Botho Strauß' first play *Die Hypochonder* (1972) was expansive, a dusky setting for the puzzling reflection of one fate in another, a scene in which the mystery of speech and words was captured in such a way that it sometimes seemed as if the protagonists were merely repeating what the room said to them. Then there was an even earlier encounter with a Wonder stage design, in Darmstadt in 1973, when he 'set' the large table for the lovers in the young Luc Bondy's production of *Stella*, an incomparable sight, for a meal the likes, of which the theatre had never seen, a repast of a thousand nuances, moods, and changes of mood, unimaginably rich due to the shades contained in the voices and sounds. Wonder's room for this scene was bright, clear, thoughtfully lucid; in the background, curtains could have swayed gently in the breeze of a summer's day. Memory has preserved this scene as one of Bondy's first masterpieces – above all, due to the atmosphere that Wonder imbued it with.

Then Wonder came to Frankfurt. Peter Palitzsch, Hans Neuenfels, the dramatic advisers Jörg Wehmeier and the untiring Horst Laube, Minks too, had brought to Frankfurt's Schauspiel the most striking talents available (to say nothing of an excellent ensemble of actors): Bondy was among them, and the Argentinean Augusto Fernandes, Christof Nel, and Peter Löscher. Palitzsch and Neuenfels represented a potential comparable only to that developed previously in the German theatre by Kurt Hübner in Bremen. Erich Wonder worked with them all: with Palitzsch on Brecht's *Puntila* in 1975, and that same year creating the scene for Tankred Dorst's and Horst Laube's reading of the diaries of the Goncourt brothers (*Die Abschaffung des Todes*). Then came Neuenfels' production of Brecht's *Baal* in 1975 (with Peter Roggisch as Baal), and the following season the somewhat overstated presentation of Gorky's *Night Shelter*.

Wonder collaborated three times with Luc Bondy in Frankfurt, first on the premiere of Laube's *Der Dauerklavierspieler* (1974), the story of an every-lasting obsession, in which Bondy and Wonder had Barbara Sukowa sing *Heimat, Deine Sterne* to the light of an anti-aircraft beam – in terms of performance and setting, one of the most emphatic moments in the history of theatre in Frankfurt. Then they worked together on Edward Bond's *The Pope's Wedding*, Marivaux' *The Inconstancy of Love* – like Strauß' *Die Hypochonder*, though from another era, a mirror piece full of magic illusions, disguises, transformations, concealments and revelations. What surely inspired Marlen Diekhoff to unfold the touchingly beautiful nature of her talent was the stage set, which both accommodated the actors' appearances and released them, in mirror reflections, to the lure of seduction and seductibility.

Wonder worked with Augusto Fernandes in Frankfurt on Pirandello's *Henry IV* (1978), prior to that, in 1976, with Peter Löscher on Rudkin's *Vor der Nacht*, and one year later on a high-spirited and cheerful version of Shakespeare's *As You Like It*. In 1977 he got together with Christof Nel for Schiller's *Kabale und Liebe*. The following season the same two approached Sophocles' *Antigone,* in the Hölderlin version. Through his stage sets, Wonder had already provided the Frankfurt Schauspiel productions by Palitzsch, Neuenfels and Laube with an aesthetic framework that did not deny the differences in their approaches; in the case of Palitzsch and Neuenfels, often very crass differences. The overall impression Wonder achieved allowed them to appear as individual moments in a highly taut multi-part correlation. The impact Wonder made in Frankfurt reached a daring high point in his set designs for *Antigone* (before climaxing in 1981, not on the theatre stage but at the Frankfurt Opera, in the meantime legendary triumph of the *Aida* directed by Hans Neuenfels).

The force of the scenes in the *Antigone* production was immense, derived as they were both from the ancient text and from the current moment. The thrust of Christof Nel's interpretation and Wonder's pictorial solutions moved the Frankfurt public deeply and also left it deeply divided. The audience was confronted with a theatrical approach for which it seemed totally unprepared. No production at the theatre in Frankfurt prior to that (and up to this very day) had plunged so far into the unsettling adventure of modernism.

What happened? What did we experience? It was an evening that engraved itself indelibly on the theatre public's minds. The wide open stage hung in black, with very little light, was like a vault or grave. Moving about in the darkness were individual figures, shadows almost, often cowering, seeking contact with the floor or to hold onto something, their own bodies. They were speaking the lines from Sophocles'/Hölderin's *Antigone*, no, they were stringing the words and sentences together with great effort, hesitant, stammering, sometimes abrupt and decisive, daring to enter into the jagged landscape of that language in hurried flows of words. A long blazing rod that dazzled the eyes, a column of light in front of Erich Wonder's stage set, rose up vertically from a horizontal position like a huge windscreen wiper, eradicating what was to be seen on stage, but also indicating a merciless measurement of time, caesura and law.

The first people to make their entrance into this theatre space were not Antigone and her sister Ismene. The first thought we were confronted with was not Antigone's thought of burying her dead brother against Kreon's law. Instead we saw quite banal figures, a cabaret girl, a tourist in shorts, a rocker, two down-and-out nightclub entertainers, singing a ridiculous song – *Antigone* began with something as blatantly base as this. These entries were repeated later, aggressively interrupting, even disrupting, our perception of the play as a whole. And they gave cause for doubt: Is it possible for us to understand the tragedy at all today? The banal figures burst uncouthly onto the scenes telling vulgar jokes, shouting corny puns, mercilessly. This despicable malicious tralala intensified, became unbearable – until the blazing hand/wiper brushed it away for a while. But it returned; it could not be swept away once and for all.

What did Nel and Wonder intend with these inserts? "Much is monstrous. But nothing is more monstrous than man" – so Hölderlin! The production countered: One expression of man's monstrosity is the wide scope of his capacities. He can risk death, following a higher law. And he can take flight from his finiteness, from his transience, into the rhyme of a popular song: "Was ist geblieben von deinem Michlieben?" the production argued: These distances (between Hölderlin and Bully Buhlan) are unbearable and definitely cannot be bridged. The theme addressed was the remoteness, the strangeness, the distance of the text. Yet this distance still contained the possibility of an approach. The harsh counter-cuts were intended to draw our attention to what Wonder's mobile column of light was constantly trying to protect by wiping away, as it were, the forcefully banal contemporary elements: only when what is alien, distant, has been recognised as such, can we begin to understand.

So the evening dealt with both the constellations of the tragedy and with our relationship to Hölderlin's text. The distances which our concept of culture still tries to blur were rendered tangible – although they can hardly be grasped. Erich Wonder's space embraced the scenes that make up that traditional dramatic piece, plus all that conceals it today. The borderlines were blurred, yet they left their volatile mark in the irritating, threatening movements of the rod of light.

Wonder has often worked signs into his stage sets which imply that they are in fact only apparently binding. The red panels in several of his designs in the late eighties, so reminiscent of Mark Rothko's late paintings (in which the American artist wanted to transcend the materiality of colour into a zone of the spiritual), could be interpreted in a similar way: as the disruptive, mysterious manifestation of an aesthetic that is different, possibly of a different nature from that of the texts which the productions are dealing with.

With a wide range of tools – Wonder is someone who still masters the old techniques of backdrop painting – he always works along borderlines: of the reality of the world and the reality of the theatre. He labours on and plays with these borderlines, taxes and shifts them. In this, he is like those who commission his stage designs: a scenic narrator who interprets, an analyst and visionary who explains the conflicts that create drama; himself a dramatist.

»Ein riesiger gleißender Lichtzeiger bewegt sich wie ein Scheibenwischer über die Bühne und verwischt die vorausgegangenen Szenen. Es entsteht eine traumatisch dunkle Endlosigkeit, in der *Antigone* in einem weiten trüben Lichtmeer untertauchen kann.« E.W.

"A huge blazing rod of light moves across the stage like a windscreen wiper, eradicating the previous scenes. This gives rise to a traumatically dark endlessness in which *Antigone* can become submerged in a wide murky sea of light." E.W.

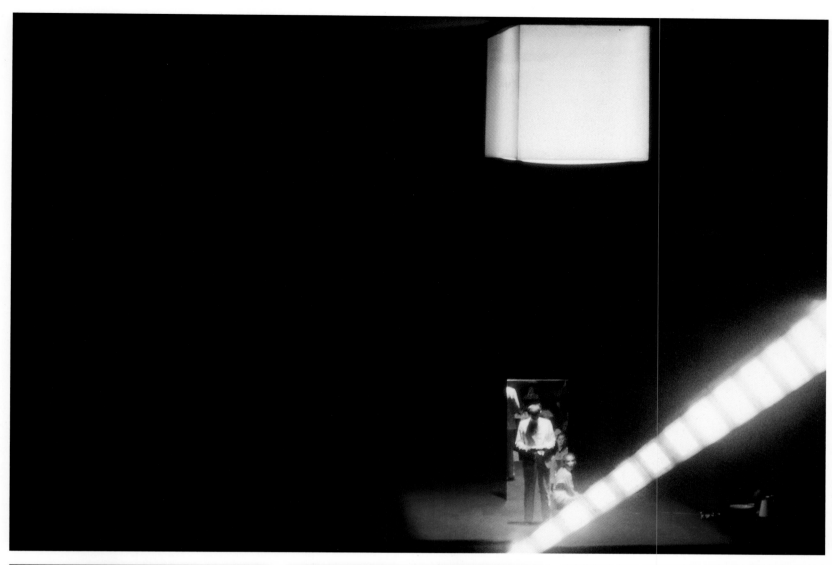

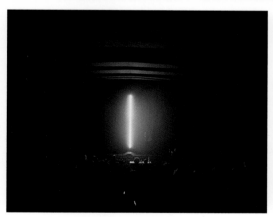
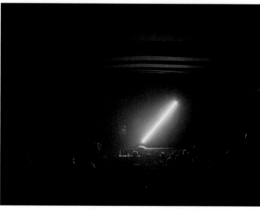
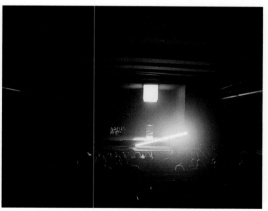

ANTIGONE
Sophokles/Friedrich Hölderlin
Inszenierung/Directed by: Christof Nel
Bühnenbild/Stage design: Erich Wonder
Kostüme/Costumes: Nina Ritter
Schauspielhaus Frankfurt, 1978

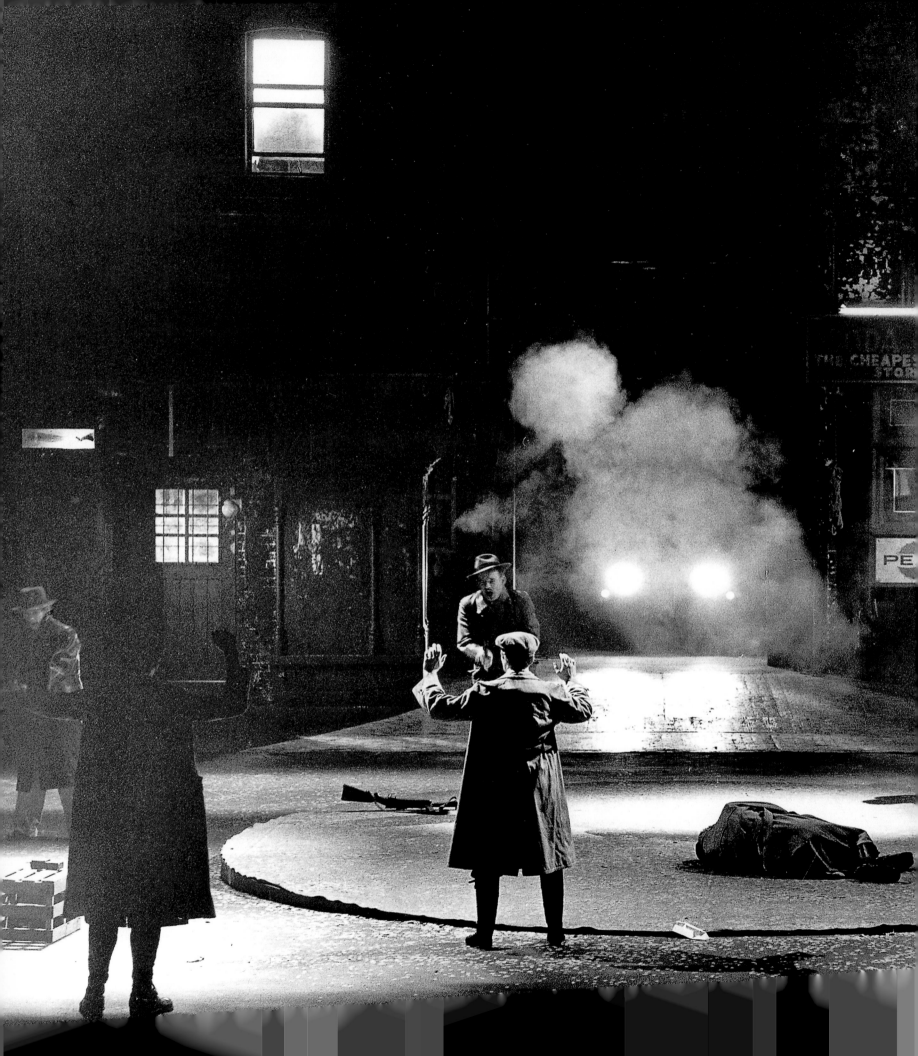

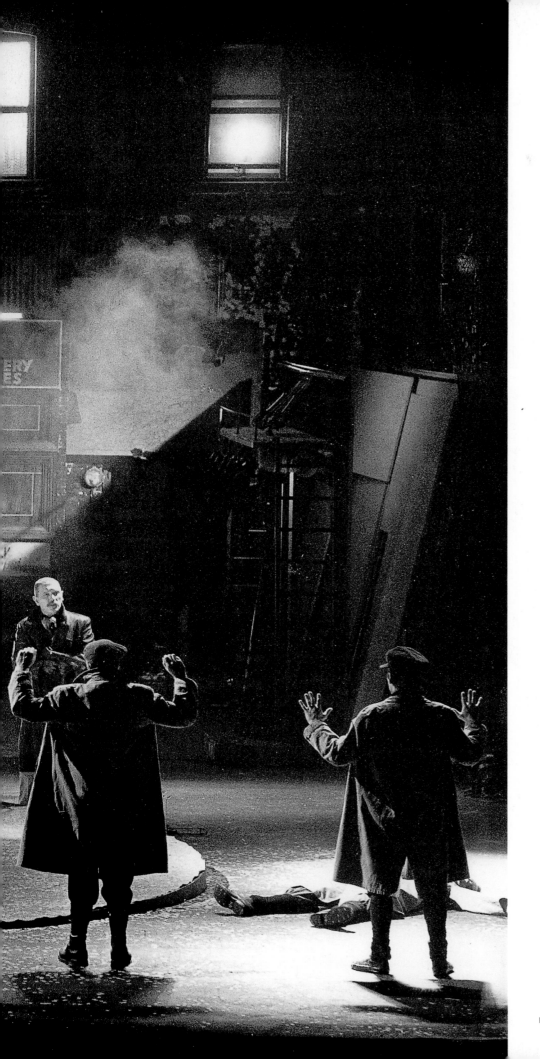

DER AUFHALTSAME AUFSTIEG
DES ARTURO UI

Bertolt Brecht

Inszenierung/Directed by: Dieter Giesing

Bühnenbild/Stage design: Erich Wonder

Kostüme/Costumes: Nina Ritter

Deutsches Schauspielhaus Hamburg, 1976

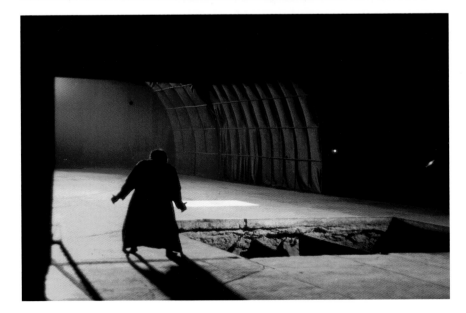

TITUS ANDRONICUS

William Shakespeare

Inszenierung/Directed by: Christof Nel

Bühnenbild/Stage design: Erich Wonder

Kostüme/Costumes: Margit Koppendorfer

Kampnagelfabrik Hamburg, 1982

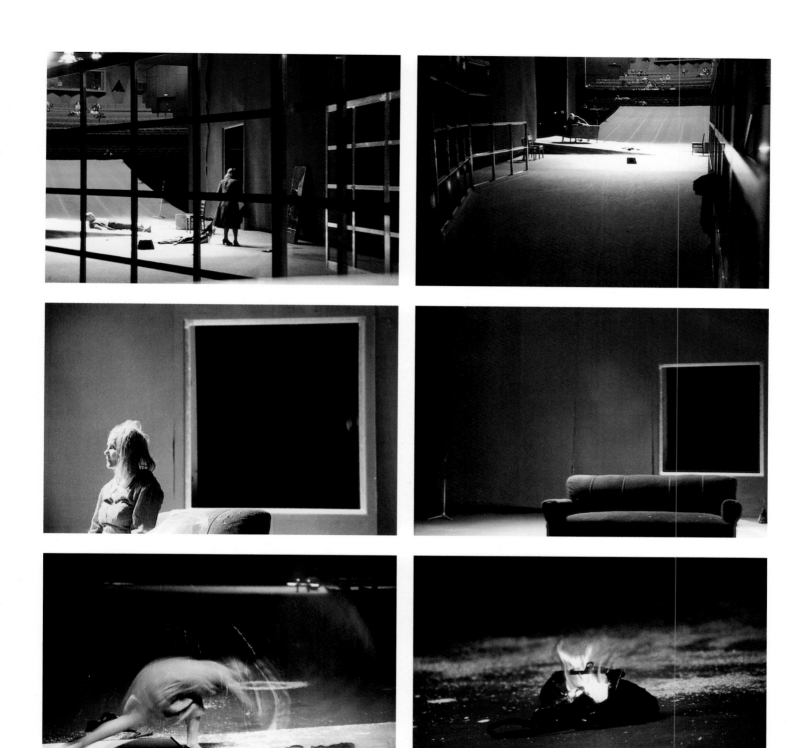

MAUSER
Heiner Müller
Inszenierung/Directed by: Christof Nel
Bühnenbild/Stage design: Erich Wonder
Kostüme/Costumes: Barbara Bilabel
Schauspielhaus Köln, 1980

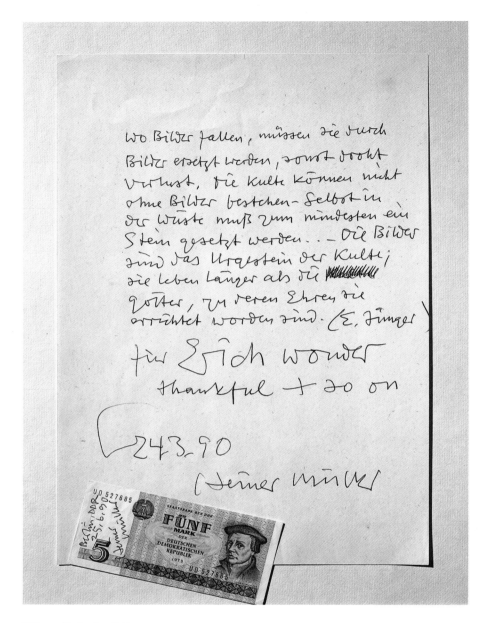

Widmung/Dedication, 1990

Where images fall, they must be replaced by images, otherwise there is a threat of loss, the cults cannot survive without images – even in the desert at least one stone has to be put in place… The images are the primordial stones of the cults; they live longer than the gods, in whose honour they were set up. (E. Jünger)

For Erich Wonder

thankful + so on

24.3.1990

Heiner Müller

ERICH WONDER ÜBER HEINER MÜLLER

Für mich war Heiner Müller der beste Nicht-Regisseur, den ich kenne. – Alle diese egomanischen Wahnsinnstrips vieler Regisseure, die sich wie ausgeflippte Einzelkinder benehmen und ihre Eltern solange terrorisieren, bis sie ihr Riesenspielzeug in einer Mensch- und Materialschlacht bekommen haben und mit Prankenhieben bearbeiten, waren ihm fremd.

Am Beginn unserer gemeinsamen Arbeit zu *Der Auftrag* in Bochum war ich von seiner Zurückhaltung irritiert… Ich wusste nicht, woran ich war. Gefällt es ihm oder nicht. Erst später verstand ich, dass er die Schauspieler, Sänger und Mitarbeiter als Beobachter und feinfühliger Begleiter zum künstlerischen Ergebnis brachte. Äußerlicher Terror – viele Regisseure glauben, dass Theaterarbeit daraus besteht – war ihm absolut fremd.

ERICH WONDER ON HEINER MÜLLER

To me Heiner Müller is the best non-director that I know. – All of those crazy egomaniac trips of so many directors, who act like a flipped-out only child, terrorising its parents until it gets its giant toys in a battle of man and material, smashing them up with clumsy paws, have always been alien to him.

At the beginning of our collaboration on *Der Auftrag* ('The Assignment') in Bochum I was irritated by his restraint… I didn't know what to think. Did or didn't he like it. Only later I understood that he led the actors, singers and other people involved in the project to the artistic result as an observer and sensitive companion. Terror tactics from the outside (many directors believe that's what theatre work is about) were totally foreign to him.

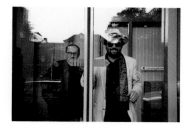

»Heiner Müller hat immer gesagt: ›Moment mal, Moment mal, das machen wir schon!‹ Ich konnte alles mit ihm besprechen. Er wusste immer alles.« E.W.

"Heiner Müller always said: 'Just a minute, just a minute, we'll manage it!' I was able to discuss everything with him. He always knew everything." E.W.

GEGEN DIE IDIOTIE DES PROFESSIONALISMUS
EIN GESPRÄCH ZWISCHEN HEINER MÜLLER UND ERICH WONDER,
BAYREUTH, 20. JULI 1993

M Heiner Müller
W Erich Wonder
A Annette Murschetz, Bühnenbildassistentin
S Stephan Suschke, Regieassistent

S Welchen Text von Heiner hast du als ersten gelesen?

M Der hat nie einen Text gelesen.

W Ich habe schon ein paar mal angefangen, bin aber nie weit ge-kommen, da ich keine Lesebrille hatte und nicht wusste, dass ich eine brauchte, wegen der Großbuchstaben.

M Die Großbuchstaben verwirren ja nur, das ist der Zweck, sie machen den Text unverständlich.

W Ich habe ein Bild von mir: Eine ganze Seite, wo nur Großbuchstaben und Kleinbuchstaben sind. Wenn du Fantasie hast für Bilder, reicht es, sie anzuschauen. Man muss es nicht durchlesen.

S Also Heiner hat dir den Inhalt der Stücke erzählt, und du benutzt das, was dir interessant daran erscheint?

W Inhalt hat er eigentlich auch nicht erzählt. Er hat Strukturen erzählt, vom Eiswürfel zum Brühwürfel zum Beispiel. Das reicht für mich als ein-facher Mensch, einen Abend von 10 Stunden zu gestalten.

M Mir auch.

W Das ist der produktive Dilettantismus. Bei *Lohndrücker* wusste ich nie etwas mit diesem Wort Lohndrücker anzufangen. Ich habe Sätze kennen gelernt, die ich nie kannte, »Wegen Warenübernahme geschlos-sen« zum Beispiel, die haben mich tief beeindruckt und ich habe es in ganz Wien herumerzählt, aber keiner hat gelacht. Da waren noch andere Sätze im *Lohndrücker*. Ich habe die Verteilung der Bananen bei der Maueröffnung vorweggenommen. Ich habe ein riesiges Bananenbild malen lassen.

M Das war vor der Öffnung der Mauer, 1987. Das war reine Prophetie von dir. Du warst oft in Ost-Berlin, hast immer das besondere Licht be-wundert. Da du alles über Licht erfährst, über optische Eindrücke, hast du da den Geruch dafür gekriegt: Wenn die Mauer aufgeht, werden die natürlich Bananen haben wollen. Du hast sie im Licht gesehen.

W Ja, im Bananenlicht.

M Das Licht entstand aus der Erwartung von Bananen.

W Eine historische Vision, ein Bild von Bananen zu malen.

M Es kam natürlich auch von deiner politischen Ahnungslosigkeit, du hast die DDR für eine Bananenrepublik gehalten.

S Wenn du Fotos aus den fünfziger Jahren siehst, zum Beispiel von der Stalinallee, die neu eingerichteten Geschäfte, das Tollste waren die Warentheken. Die waren immer ungeheuer hell erleuchtet, obwohl wenig drin war.

W Immer das Gleiche. Das serielle Prinzip, die haben Andy Warhol vor-weggenommen. Die Waren bestanden aus einer Sorte Bohnenkaffee oder aus einer Sorte Kekse. Die haben die Geschäfte voll gemacht da-mit, das Prinzip der Pop Art, der Reihung, die Andy Warhol dann gemacht hat. Ich habe mein erstes großes Bühnenbild in Frankfurt für ein Stück von Horst Laube gemacht: *Der Dauerklavierspieler*. Mit Luc Bondy als Regisseur, unser Einstieg in Frankfurt. Es spielte zur Hitlerzeit. Angeregt von einem Café in Wuppertal, habe ich ein Riesencafé gemacht, rosa, wo ein halb fertiges Zieglerbild hing, ein Nazimaler, der viele Frauen gemalt hat, es war aber nicht fertig. Ich habe eine Riesenvitrine um die ganze Bühne gebaut, aus Glas, da waren lauter Kuchenstücke drinnen, mit einem Hakenkreuz. Eigentlich war es das Gleiche, es gab keine Aus-wahl, immer nur ein Objekt.

S Gab es sonst für dich optische Reize in der DDR?

W Die schwarze Kohle im Winter, die immer ausfloss. Riesige Kohlen-berge, an denen alles herunterrann. Das Beeindruckendste war, wenn Ruth Berghaus mich zur Polizeistation von Zeuthen gefahren hat: Im Mercedes hinter einem stinkenden Bus her. Da sind die Häuser unver-ändert, wie in meiner Kindheit: Das Burgenland meiner Kindheit nach dem Krieg. Das hab ich noch einmal erlebt, wie in amerikanischen Fil-men, im Nebel. Da war eine Siedlung von Arbeitern aus Backstein-häusern, Straßen, die Gehsteige waren zugewachsen. Die einzige Apo-theke in der Gegend war leer, hatte einen großen weißen Schaukasten, da waren drei Glühsternchen drinnen. Das war für mich wie in meiner Kindheit. Da gab es ein Auto, das war halb aus Holz, in dem Dorf, in dem ich aufgewachsen bin, das konnte man mieten. Einmal im Jahr hat das jeder gemacht und dann einen Ausflug zum Heurigen.

M Es gibt eine russische Science-Fiction-Geschichte: Über einen Dosenöffner im Jahre 2000 in Kiew oder Omsk. Den konnte man aus-leihen, man musste sich anmelden, es gab vier Wochen Wartezeit. – Das Interessante an dem, was du zu sehen bekamst, war Armut mit der Gestik der Verschwendung: Die DDR war eigentlich eine Zivilisation der Verschwendung, zum Beispiel die Kohlenhaufen, im Gegensatz zur west-lichen Zivilisation, der westeuropäischen und der amerikanischen. Das ist eine Zivilisation der Ökonomie, wo alles verwertet wird.

W Da wird alles in Holzkasten eingesperrt, damit nichts verloren geht.

M Die Gestik war Verschwendung, die Realität war Armut.

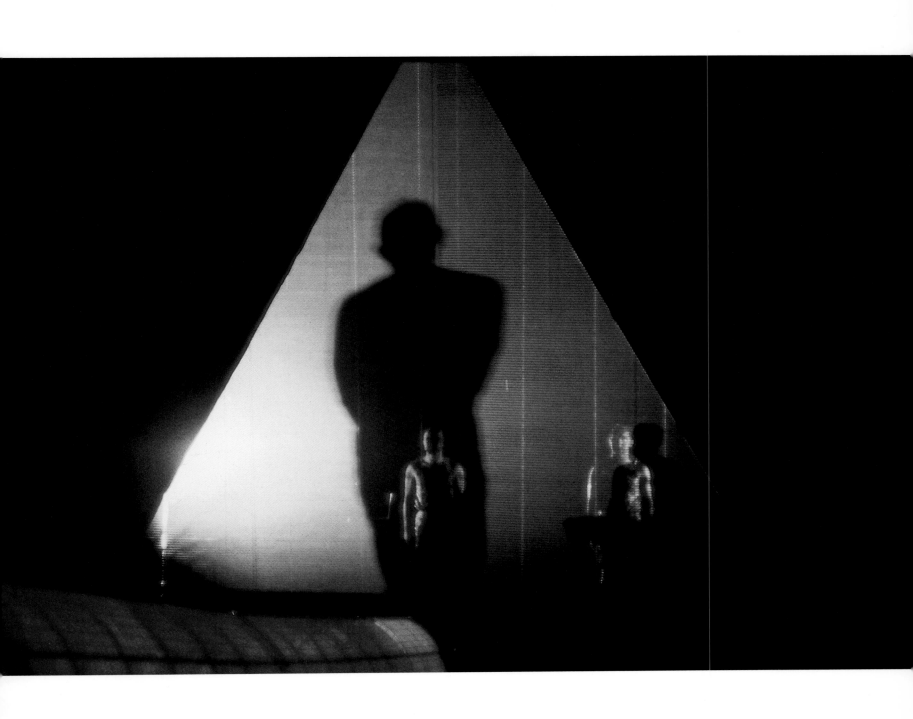

DER AUFTRAG
Heiner Müller
Inszenierung/Directed by: Heiner Müller
Bühnenbild/Stage design: Erich Wonder
Kostüme/Costumes: Nina Ritter
Schauspielhaus Bochum, 1982

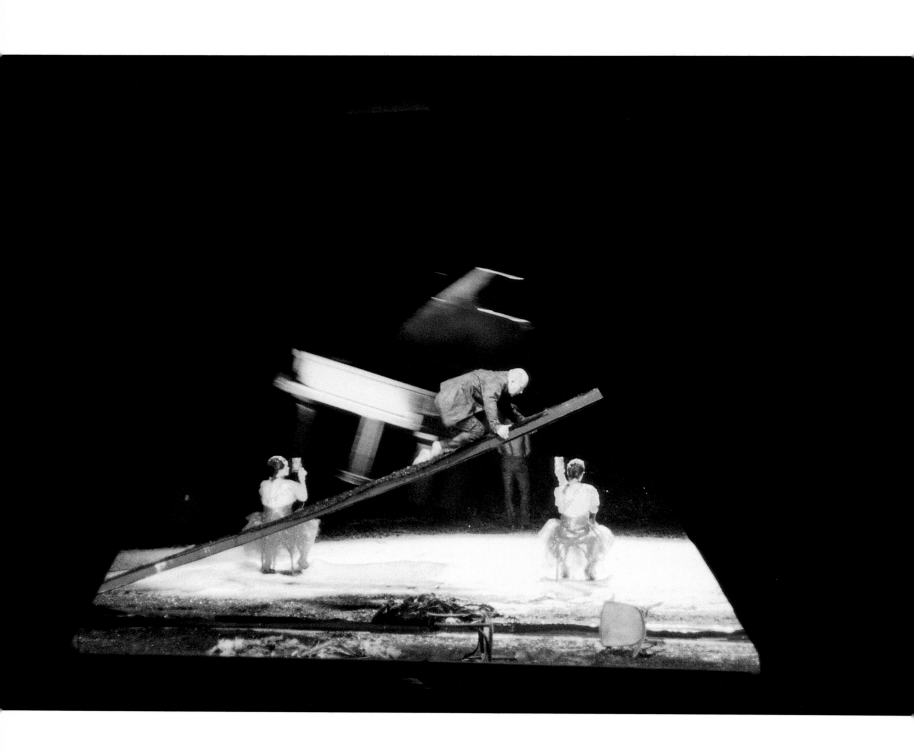

A Die überheizten Wohnungen.

W Bei Ruth Berghaus war alles überheizt. Die heizte so wahnsinnig viel, das kostete nichts.

S Und Verschwendung von Zeit. Was mit der Arbeitskraft zu tun hatte, die nichts wert war. Die Möglichkeit, die Chance, Zeit zu verschwenden im alltäglichen Lebensrhythmus.

W Das war auch in den vierziger und fünfziger Jahren im Burgenland so. Wir lebten noch in einer anderen Zeit, wir hatten nicht den deutschen Boom. Da kam von einem der Stiefvater Anfang der sechziger Jahre aus Westdeutschland zurück, über den wurde erzählt: »Du, der hat ein Einfamilienhaus mit zwei Bädern.« Wir Buben staunten, zwei Bäder in einem Einfamilienhaus, das war für uns etwas ganz Besonderes.
Ich bin in einem Haus geboren, das war eine ehemalige Lederfabrik. Ein einstöckiges, gelbes Haus am Rande des Dorfes mit einem Balkon und einer Mauer herum. Zuerst waren die Juden darin eingesperrt. Es gab unten eine große Halle, und wir haben darüber gewohnt, und dort bin ich geboren, damals gab es noch Hausgeburten. Nach 1945 waren die Nazis dort eingesperrt. Dann hat ein Mann mit tschechischem Namen den Raum geteilt und das erste Kino eingerichtet. Ich bin über dem Kino aufgewachsen. Dann kamen die Russen und haben es für sich beansprucht und eine Kaserne daraus gemacht. Zunächst war es ein Drittel Kino und zwei Drittel Russen. Doch dann beanspruchten die Russen auch das Kino. Er musste das Kino in einem Wirtshaussaal weiterführen. Die Russen waren ganz toll zu uns am Anfang. Sie hatten Pferde und haben uns Pfeifen geschnitzt. Sie hatten Sportgeräte, Stangen, Turngeräte, mit denen sind wir aufgewachsen.
Mein Großvater hatte schräg gegenüber eine Tischlerei und die Leichenbestattung. Wir hatten einen Leichenwagen, einen schwarzen, Pseudorokoko. Daneben war eine Halle mit Särgen. Da waren auch Kindersärge, das war unser liebster Ort zum Versteckspielen. Die armen Leute bestellten Fichtensärge und die reichen Eichensärge. Einmal im Monat musste meine Mutter nach Graz fahren, um Beschläge zu kaufen. Ich habe dann die Särge beschlagen – mein Großvater war schon alt – mit gepresstem Papier, Gold und Silber, und habe sie gestaltet und bekam 5 Schilling pro Sarg. Dann haben wir ein Bett gemacht und gaben Sägespäne hinein. Aus Tortenpapier gab es ein Leintuch und Kissen aus Papier. Da gab es einige, die haben oben ein Glasfenster bestellt, und es gab diese Ständer mit den Kerzen. Eine ganze Aufbahrungsanrichte zu Hause sozusagen.
Dann kam Einer eines Nachts in die Tischlerei und hat ein Boot gebaut. Man musste so tun, als würde man schlafen. Ein Russe kam, das werde ich nie vergessen, der hat sich eine Schlafzimmereinrichtung gebaut. Was mich so beeindruckt hat als Kind, es war ungehobeltes Holz mit ganz langen Fasern. Der hat sich zwei Betten und zwei Nachtkästchen gebaut, und die Nachtkästchen habe ich genau vor mir. Das war so langhaariges Holz und ich war völlig fertig, dass der das nicht abgehobelt hat. Aber ganz perfekt gebaut, mit Knöpfen und Griffen. Der hat das dann in die Kaserne mitgenommen. Später habe ich mich daran erinnert, als ich

die Pelztassen von Meret Oppenheim gesehen habe. So kamen mir in Zeuthen diese Dinge wieder in den Sinn, von dieser Welt, um die es mir sehr schade ist. In den sechziger Jahren kam dann der Bruch für uns, bzw. Ende der fünfziger Jahre: Das erste Auto, ein VW. Mein Vater hatte vorher lange einen Motorroller und kam immer blau von oben bis unten und in einem Gummimantel und einer Brille nach Hause. Wir fragten, was denn wieder passiert ist. Ja, eine Kuh ist ihm reingelaufen, er ist in Kuhherden reingefahren. Er lag tagelang blau im Bett.

M Es gibt schon eine Sache, die ich interessant finde. Ich kenne von dir kein ordentliches Bühnenbild im Sinne von Abbildung, also eine komplette Abbildung irgendeiner Realität. Wenn du ein Zimmer machst oder einen Salon, dann ist das nie vollständig. Dann ist es der Aufriss oder die Idee eines Zimmers. Du würdest es nie über dich bringen, ein richtiges echtes Kruzifix nachzubauen. Du würdest daraus irgendwas machen, das einem Kindersarg ähnelt. Du baust Gehäuse, aber keine Zimmer, Gehäuse, aber keine Häuser, du baust Räume, aber keine Wohnräume. Man kann in deinen Räumen nicht wirklich wohnen.

A In *John Gabriel Borkman* (Lausanne 1993, Regie Luc Bondy) ist das erste Bild ziemlich komplett.

M Das habe ich nicht gesehen.

W Im zweiten ist es schon wieder aufgelöst. Ich denke, man muss im Theater auch Gegensätze machen. Ich finde Theater nicht gut, das in sich stimmt. Wenn ein Abend stimmt, ist er fad. Man muss Sprünge machen am Abend, dann ist es spannend.

S Wenn ich so die Bilder ansehe, die es von Inszenierungen gibt, die ich nicht kenne, wird deutlich, dass Frankfurt als Stadt und Impression wichtig für dich ist. Es taucht immer wieder auf.

W Frankfurt war das Entscheidende für mich. Als Anfänger kam ich aus Wien, und dort gab es nichts. Das einzig Interessante, was ich in Wien gesehen habe, war das Living Theatre. Die haben die ganze Bühne aufgewaschen hinterm Gitter, es war ein Gefängnis. Ich fand das toll und habe bis heute eigentlich kaum so etwas im Theater gesehen. Damals war Frankfurt anders, viel brutaler, wie Klein-Chicago, heute ist es so schick. Wir zogen herum damals, lebten im Bahnhofsviertel, und fuhren an den Stadtrand. Das war schon ein Erlebnis, diese Ästhetik in das Theater reinzuholen. Das hatte mit Licht zu tun. Es war damals nicht üblich diese Ästhetik, das ganze Geschehen von draußen hereinzuholen. Da war eher dieser schwarze magische Kasten. Wenn du fliegst über deutsche Städte, dann ist da immer ein Kasten, das ist der Schnürboden vom Stadttheater. Außer den alten, die sind verkleidet, wie das Burgtheater. Die Nachkriegstheater, Köln, Frankfurt, Stuttgart usw., da fliegst du immer über einen Betonkasten. Als Geografie finde ich das gut, das ist das Theater, dieser Betonwürfel, und da drinnen wurde einfach altes Theater gemacht. Ich wollte Ästhetik von außen, von der Autobahnauffahrt hineinbringen in den Würfel. So entstand der Würfelgedanke.

M Angefangen hast du aber nicht in Wien?

W Nein.

M Als ich das erste Mal in Wien war, wohnte ich bei Gustav Ernst. Es war nachts, ich war besoffen, kannte zwar seine Adresse, wusste aber nicht, wie ich da hinkommen sollte. Dann bin ich durch Wien gelaufen, durch die Innenstadt. Der Zwang, der von diesen Gebäuden ausging, dieses Barock oder wie auch immer, war einschüchternd. Später, als ich von Wien nach Düsseldorf kam, war der Kontrast so deutlich: Düsseldorf ist eine furchtbare Stadt, ohne Architektur, aber da war so deutlich, wie auch in Frankfurt, dass der Krieg in Deutschland Platz geschaffen hat durch Zerstörung. Er hat verwüstet, aber auch Wüsten als Freiräume geschaffen. Die dann falsch besetzt wurden. Das war interessant, das im Theater aufzunehmen. In Wien hat der Krieg keinen Platz geschaffen.

W Auch in den Köpfen nicht.

M Weil es nicht richtig bombardiert wurde. Da war keine wirkliche Zerstörung und dadurch auch nicht dieses Ineinander von Resten von Altem und billigem Neuen, das schnell gebaut werden musste und dazwischen Flächen. Das hat sich sehr ausgewirkt auf deine Bühnenbilder.

W Mich hat Wien immer deprimiert. Allein durch diese barocke Affektion, es hat mich bedrückt. und es geht mir auch heute noch so. Ich gehe in keine alten Kaffeehäuser, von denen es nur ein paar wenige schöne gibt. Ich spüre, viele Leute sind reaktionär, auch ganz junge Leute.

S Was du beschreibst, erinnert mich an ostdeutsche Kleinstädte.

M Mich an westdeutsche.

W Kleinstädte kenne ich eigentlich nicht, ich hab' da keine Erfahrung. Das Erlebnis Deutschland sind nur Großstädte. Während du in Österreich entweder Wien oder die Provinz hast, aber dort sind alle Städte wie Graz oder Linz, Städte, die nie zerstört waren. In Deutschland gab es einfach nur große Städte. Und Theater, die den gleichen Etat hatten wie das Burgtheater und die gleichen technischen Bedingungen. Das war für mich sehr aufregend. Da war alles möglich, es gab auch keine Intrigen. Die haben gesagt, der ist gut, der ist begabt, der Assistent, die haben jemand gebraucht, also nehmen wir den. Den Wonder oder wen auch immer. Das war in Wien nicht möglich, wenn du nicht der Sohn von Johanna Matz oder von Otto Schenk warst. Es war alles offen, so wie die hässlichen Parkhäuser im Zentrum. Das ist heute anders, aber damals war alles möglich und offen. Du konntest dich als junger Mensch entfalten und alles tun, was du wolltest. Ich habe da auch einen Schwenk gemacht, das waren die Barockopern 79/80 in Frankfurt, wo ich in dem schwarzen Kasten Barockopern gemacht habe, also auch anders, als man es bis dahin gemacht hat. Nachdem ich die Stadt reingeholt habe, habe ich sie wieder rausgedrängt mit Illusionsmalerei. Das war mein Zustand, das hängt bestimmt mit den Erfahrungen in Bochum zusam-

men. Ich habe zwei Jahre in Bochum gewohnt, das war Wahnsinn, an den Sonntagen, so trostlos…

M Du sagst, du hast in Frankfurt die Barockoper in einen schwarzen Rahmen gesetzt. Was ich grundsätzlich an deiner Art interessant finde, mit Räumen und Bühnen umzugehen. Das Komplette in den Räumen ist immer Zitat. Der ganze Raum ist nie komplett. In dem ganzen Raum gibt es immer Wüsten oder Freiräume, in denen man machen kann, was nicht diktiert ist vom Raum, vom Bühnenbild. Alles, was komplett ist, was Abbildung ist, ist Zitat. Du hast nie wirklich ein Bühnenbild als Fotografie gemacht, du hast Fotografie zitiert. Aber es war nie im Ganzen eine 1:1-Abbildung von Realität, und wenn es der schwarze Rahmen war. Das finde ich interessant, das kommt sicher aus dem Burgenland, aus diesem Schock Deutschland, wo die Vergangenheit plötzlich Zitat war, wie die Stadt Frankfurt oder auch Berlin. In Berlin steht diese Kirche am Bahnhof Zoo, die Gedächtniskirche. Das ist ein Zitat in Berlin. Das ganze konnte sie nicht erhalten, jetzt ist es als Zitat erhalten. Inmitten einer Architekturwüste, kaltes funktionales Zeug. Solche Zitate gibt es in Wien kaum. Du kannst dir jede Großstadt in Deutschland ansehen, die waren alle zum Großteil zerstört, deswegen sind die Reste vom Alten immer Zitate. Das ermöglicht eine ganz andere Ästhetik. Damit wird das Alte fremd, und das Neue wird auch fremd. Was mich unmittelbar interessiert an deinen Bühnenbildern, dass es zitierte Räume sind. Nicht Abbildung von vorhandenen Räumen, es ist immer ein künstlicher Raum vom Entwurf her. In diesem Kunstraum gibt es Zitate von Realität. Das ist das Spannende. Es ist auch spannend, mit diesen Räumen umzugehen. Es wird immer schwierig, wenn man versucht, eine realistische Abbildung in deinen Räumen unterzubringen. Das geht gegen die Räume und umgekehrt.

W Es ist schwierig eine vollständig abgeschlossene Arbeit daraus zu machen.

M Das ist auch von der Wirkung her immer langweilig. Lessing beschreibt den Unterschied zwischen Literatur und bildender Kunst am Beispiel Laokoon. Literatur hat mit Zeit zu tun und bildende Kunst mit Raum. Mit Zeit nur insofern, als sie die Zeit anhält. Sie gerinnt zum Moment. Es geht darum, den produktiven Moment zu finden. Bei Laokoon ist es der vor dem Zubiss der Schlange. Der Betrachter macht den nächsten Schritt in der Fantasie. Der Schrecken ist die Arbeit des Betrachters.

W Da kenne ich zwei andere Beispiele. Das ist der Diskuswerfer, der eine Stellung hat, kurz vor dem Wurf. Er ist weder im Zurück, noch im Vor, er ist genau an dem Nullpunkt der Bewegung. Das ist das größte Kunstwerk. Auch weil er die Geschichte nicht fertig erzählt. Es ist wie mit den Räumen, die nicht komplett sind. Das Produktive ist das, was nicht fertig erzählt wird, das was die Künstler den Privatleuten oder den Zuschauern erzählen wollen. Das Zweite: Es gibt von Beuys *Unter der Treppe*. Da ist eine Wand von einer Halle, und außen ist eine freitragende Treppe mit Stufen. Beuys hat das unten ausgegossen mit zwei Ton-

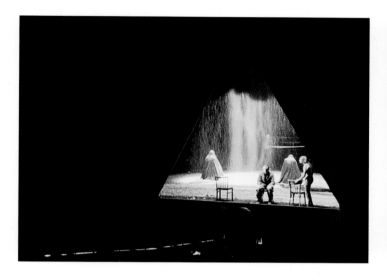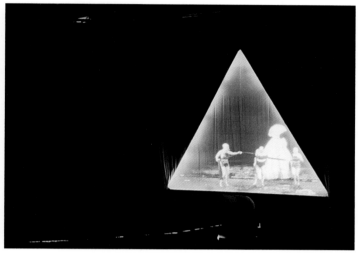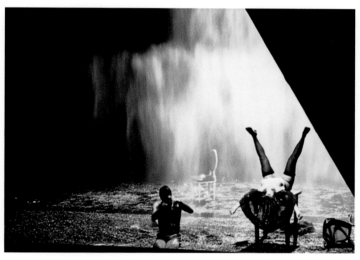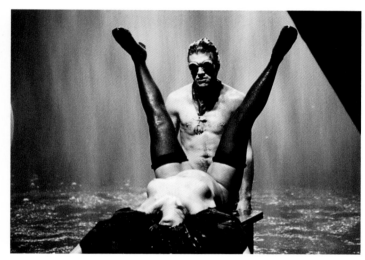

nen Schaummasse. Das ist etwa zwei Meter hoch und fünf Meter lang und steht als Kunstwerk in Mönchengladbach. Er hat den Nichtraum, den Negativraum ausgegossen. Da ist eine Wand mit Treppe, das ist für einen Menschen ganz normal, auf der Treppe zu denken. Der Raum unten ist eigentlich der entscheidende Raum. Das ist auch wie Laokoon für mich, nur räumlich gedacht.

M Das ist das eigentliche Geheimnis, glaube ich, diesen Punkt zu finden, wo es nicht fertig ist, wo der Zuschauer das fertig machen muss.

S Hängt das nicht auch mit deiner Arbeitsweise, mit dem Schreiben zusammen? Da gibt es Texte, die nicht ausformuliert sind. Oder auch mit deiner Art zu inszenieren. Du hast gesagt, was ja nicht nur kokett ist, dass du auch als Dilettant inszenierst...

M Tabori hat das im Zusammenhang mit seiner letzten Inszenierung gesagt: Inszenieren ist nur die Fortsetzung des Schreibens mit anderen Mitteln. Zum Schreiben gehört ja, dass du nicht weißt, was kommt. Du kannst es nur machen, wenn du nicht weißt, wie es ausgeht.

W Du hast kein Konzept im Ganzen, das fülle ich jetzt aus, du fängst an und weißt nicht, wie es ausgeht.

M Es bleibt ein Abenteuer, bleibt ein Risiko, ein Spiel. Und du weißt nicht, wie die Würfel fallen. Ich meine es nicht in Kategorien von Erfolg. Diese Unsicherheit in Bezug auf den Ausgang, die macht das interessant. Es gibt von Brecht einen Satz zu *Sezuan*, wo er selber wusste, dass das nicht sein bestes Stück ist. Da sagte er: Dem Ausgerechneten entspricht das Niedliche. Wenn du etwas ausrechnest, wie es ausgeht, dann

wird es niedlich: Das war für mich interessant hier bei den Beleuchtungsproben zu *Tristan*. Das sind Räume, wenn du sie nackt siehst, sind sie primitiv wie Kinderzeichnungen. Ich übertreibe da jetzt, die sind ganz raffiniert gemacht, aber du wartest mit deinen Räumen auf das Licht. Das Warten auf das Licht, das gehört zum Impuls der Arbeit. Der Entwurf ist gemacht, offen für viele mögliche Beleuchtungsarten. Für viele Arten von Choreographie in diesen Räumen, für viele Varianten von Benutzung. Es schreibt nicht exakt vor, die eine und nur die eine Art zu benutzen. Das ist das Interessante und das Kreative daran.

W Das Interessante daran ist der Prozess. Wenn du das vom Schreiben sagst, da bist du alleine, kannst dir einen Whisky holen oder auf den Balkon gehen und runterschauen. Hier ist das ein Vorgang von einem Riesenapparat. Das ist auch das, was mich immer nervös macht, darum bin ich auch aggressiv gegenüber Angriffen, weil man selbst nie weiß, was rauskommt, es kann die größte Scheiße sein. Dieses Abenteuer, dieses Zwischenstadium, die Spannung, deshalb ist es auch ein Kampf mit den Sängern, der sehr viel Nerven kostet, obwohl man es nicht sieht. Man sitzt und tut eigentlich nichts, wenn man ein bisschen Rot, ein bisschen Grün macht, aber es ist ein wahnsinniger Vorgang, denn du weißt nicht, was da rauskommt. Ich weiß es auch nicht, obwohl man es bis zu einem gewissen Grad vorausberechnen kann, aus Erfahrung.

M Was an den Räumen bei dir toll ist, das sieht man auch bei den Räumen hier, dass sie Entwurf bleiben. Wenn du ein Kruzifix machst, lässt du immer Platz für den letzten Nagel, der dann eingeschlagen werden muss, wo man nicht weiß, wo der hingeht. Das ist das Spannende daran. Was ich mir vorstellen kann, eine Opernaufführung, Bühnenbilder von Erich, man beleuchtet bis zum Exzess, nur mit Rücksicht auf das Bild. Jetzt gibt es immer Rücksicht auf anderes. Rücksicht auf die Sänger, Dramaturgie, auf das Publikum, den Dirigenten. Aber eine rücksichtslose Beleuchtungsorgie mit Erichs Räumen, und die ganze Oper und Musik kommt vom Band. Das könnte ich mir als großes Ereignis vorstellen, kein Mensch auf der Bühne.

W Sowohl bei *Maelstromsüdpol*, als auch *Im Auge des Taifun* in der Ringstraße gibt es Elemente, die auch bei anderen Bühnenbildnern auftauchten. Bei meinen Sachen ist aber nichts inszeniert. Es ist nur das Ereignis an sich, das stattfindet, deshalb wird es von der Kritik nicht wahrgenommen. Ich dachte, das sei eine Schwäche, weil ich das nicht kann. Aber jetzt sehe ich langsam, das ist die Idee: das Ereignis, dass es stattfindet. Es reicht eigentlich völlig, dass im Landwehrkanal das Ding anfährt und wegfährt, das ist das eigentlich Spannende. Nicht ein Schmetterling, der im Wasser auftaucht und dann erklingt die Matthäus-Passion. Bei mir passiert nichts, arbeitet nichts. Das ist eine Art Realismus. Für mich hat das zu tun mit frühen Hollywoodfilmen, die so selbstverständlich waren. Mit Humphrey Bogart, der durch den Raum geht, der nicht inszeniert ist, während heute jeder Schauspieler wahnsinnig inszeniert sein muss. Die Sachen finden einfach statt. Diese kleinen Fluchten weg vom Theater, wie *Maelstromsüdpol* oder *Im Auge des Taifun*, die sind eigentlich nichts, sind nicht Regie oder Performance. Es paßt nir-

gends rein. Weil es nicht einzuordnen ist. Auch die Einstürzenden Neubauten, denen in *Taifun* ein weißes Pferd entgegenkommt. Das war schon der Höhepunkt der Inszenierung.
Ich habe auch Probleme mit diesem Bildnertheater. Das hat sich totgelaufen, dann lieber keinen Inhalt. Im *Taifun* war kein Inhalt, ob der den Text oder einen anderen Text brüllt, ist egal. Der Text ist Absicherung für die Sponsoren.

M Da muss ich dir widersprechen, weil so ein Unternehmen wie *Maelstromsüdpol* geht auch mit einem Text. Du kannst den ganzen *Ödipus* spielen mit diesen Schriftsachen, mit diesem Gefährt, mit diesem Mittel. Inszenierung ist, das verstehen die Kritiker auch darunter, dem Publikum eine Bedeutung aufzudrängen, das ist Inszenierung, deswegen ist keine Inszenierung eigentlich das Ziel. Die Bedeutung ist Sache des Publikums.

W Den Text kannst du bringen. Zum Beispiel Wilsons *Zauberflöte* in Paris. Die Königin der Nacht musste er inszenieren, auch wenn er monochrom sein oder nichts machen will.

M Eine Idee von Wilson fand ich wirklich gut. Er hatte immer das Bedürfnis, eine Nachrichtensendung, die Tagesschau, zu bringen. Die läuft stumm, man sieht alle Bilder von Weltereignissen und dazu ein Text, der nichts damit zu tun hat. Das ist eine gute Idee, du siehst die Bilder anders, du hörst den Text anders.

W Das haben wir in unserer Jugendzeit gemacht. Fernsehen geschaut und Rolling Stones laut aufgedreht und uns begeilt.

M Ernst nehmen, woraus Kino gemacht wird, aus Bild und Ton und das auch getrennt zeigen. Damit man sieht, wie es gemacht ist. Und nicht so tun, als ob es passiert. Das meinte ich vorhin auch, bei deinen Räumen, ob *Hamlet* oder *Lohndrücker* oder *Tristan*. Da sieht man, dass sie gemacht sind, und dann kommt das Licht. Das Licht macht was anderes draus. Zunächst sind sie einfach gemacht. Man sieht noch die Handschrift. Der Unterschied zwischen Original und Reproduktion, Botticelli zu Dante. Man sieht noch die Hand, die das gemacht hat. – Das ist deine Handschrift, und die verschwindet nicht durch das Licht, die wird übersetzt in eine andere Dimension. Aber es bleibt immer noch eine Handschrift. Das hat auch etwas Naives. Auch die Quadrate hier bei *Tristan*. Striche durch Bild, eigentlich ganz naiv, es hat was von einer Kinderzeichnung.

W Ich dachte, das ist raffiniert.

M Dadurch ist es auch raffiniert, niemand ist raffinierter als Kinder, wenn sie was zeichnen. Die haben nur vergessen, dir das abzugewöhnen.

Das Gespräch wurde von Stephan Suschke aufgezeichnet, fünf Tage vor der Premiere von *Tristan und Isolde*, der letzten Zusammenarbeit zwischen Heiner Müller und Erich Wonder.

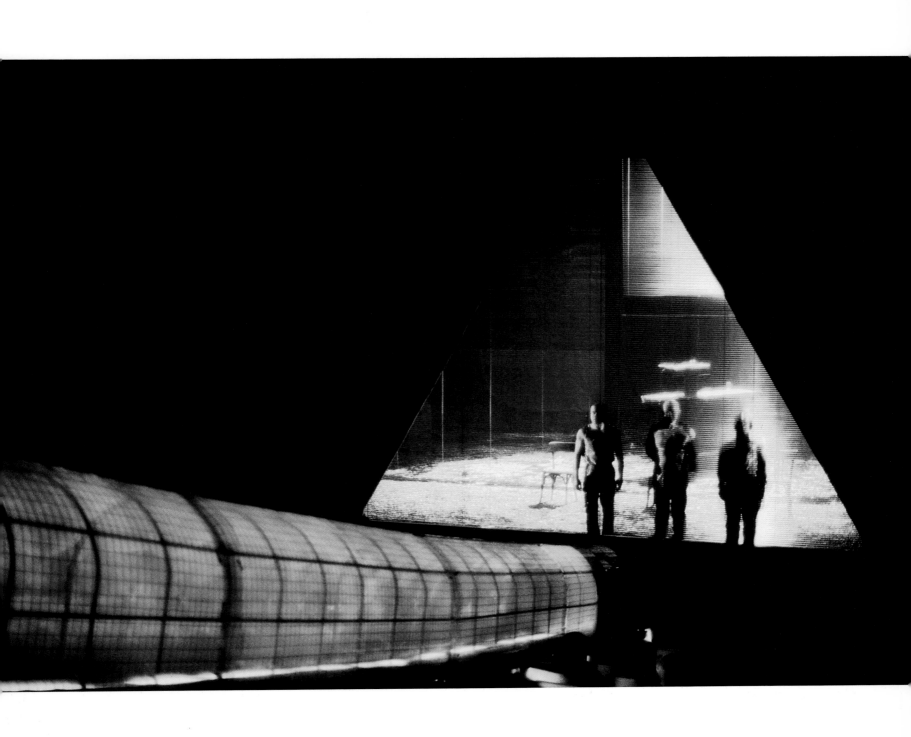

AGAINST THE IDIOCY OF PROFESSIONALISM
A CONVERSATION BETWEEN HEINER MÜLLER AND ERICH WONDER
BAYREUTH, 20 JULY 1993

M Heiner Müller
W Erich Wonder
A Annette Murschetz, assistant set designer
S Stephan Suschke, assistant director

S Which one of Heiner's texts did you read first?

M He never actually read any of my texts.

W I did start to a couple of times, but never got very far since I didn't have any reading glasses and didn't realise I'd need them, due to the capital letters.

M The capital letters only create confusion – that's the purpose, they make the text incomprehensible.

W I have a picture of myself – a whole page covered entirely by small and capital letters. If one has a sense of imagination for images, it is sufficient just to look at them. One doesn't have to read anything entirely.

S So Heiner related the contents of the plays to you, and you made use of whatever appeared interesting to you?

W Well, he didn't actually relate the contents. He told me about structures, for example, from ice cube to stock cube. For a simple person like myself that's sufficient to arrange an evening encompassing ten hours.

M That goes for myself as well.

W That's what productive amateurism is about. In the case of *Lohndrücker* ('Wage Reducer'), the word 'Lohndrücker' never really meant anything to me. I got acquainted with sentences which I had never heard before, "Wegen Warenübernahme geschlossen" [a GDR-term meaning "Closed because of goods acceptance", but also legible as "Closed because of goods takeover", transl.], for instance – they impressed me profoundly, and I spread them all over Vienna, but nobody laughed. There were other phrases in *Lohndrücker* as well. I anticipated the distribution of bananas when the Wall came down. I had somebody paint a gigantic banana picture.

M That was before the Wall came down, in 1987. This was sheer prophecy on your part. You often visited East Berlin, you always admired the particular light there. Since you experience everything through light, through visual impressions, you acquired the scent for it there: When the Wall comes down, they'll definitely want to have bananas. You saw them in the light.

W Yes, in the banana light.

M The light arose out of the anticipation of bananas.

W A historical vision, to paint a picture of bananas.

M Of course this also stemmed from your political ignorance. You considered the GDR a banana republic.

S If you look at photos from the fifties, for instance of the Stalinallee, the newly established shops – the greatest thing was the merchandise counters. They were always extremely brightly lit, although there was hardly anything in them.

W It's always the same. The serial principle – they anticipated Andy Warhol. The merchandise consisted of one sort of coffee or one sort of biscuits. They filled the shops with that in serial rows, the principle of pop art, the series, which Andy Warhol then started producing. I designed my first large stage set in Frankfurt for a play by Horst Laube: *Der Dauerklavierspieler* ('The Permanent Piano Player'), with Luc Bondy as director – our entry to Frankfurt. It was set in Hitler's era. Inspired by a café in Wuppertal, I constructed a gigantic café, pink, in which a half-finished painting by Ziegler was hung, a Nazi-painter who often painted women. Anyhow, it wasn't finished yet. Around the entire stage I built an enormous display case made of glass, which contained lots of pieces of cake, with a swastika. Actually it was the same thing, there was no variety, always only one object.

S Apart from that was there anything of visual appeal to you in the GDR?

W The black coal in the winter that was always streaming out. Huge mountains of coal, from which everything seemed to flow down. What most impressed me was when Ruth Berghaus drove me to the police station in Zeuthen – in a Mercedes behind a stinking bus. The houses there are unaltered, just like they had been in my childhood – the Burgenland of my childhood after the war. I re-experienced that, like in American movies, in the haze. There was a worker's settlement of brick houses, streets, the side walks were covered with weeds. The only pharmacy in the area was empty; it had a large white display case which contained three small electric stars. For me this was just like it had been in my childhood. There was a car, half made of wood, which one could rent in the village where I grew up. Once a year everybody did so and went on an outing to the Heurigen [restaurants, where the newly harvested wine is traditionally served; transl.]

M There's a Russian science fiction story – about a can opener in the year 2000 in Kiev or Omsk. You could borrow it, but you had to put in a request, and there was a waiting period of four weeks. – The interesting thing about what you got to see was poverty with the gesture of extravagance. The GDR was actually a civilisation of wastefulness; the heaps of coal for example, in contrast to Western civilisation, West European and American culture. This is a civilisation of economy, where everything is utilised.

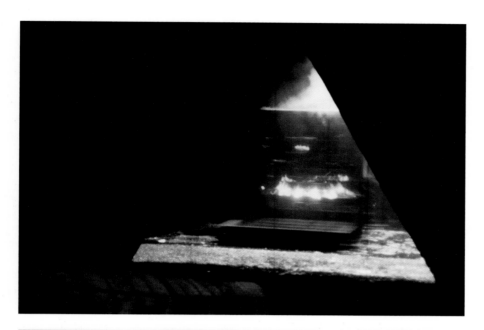

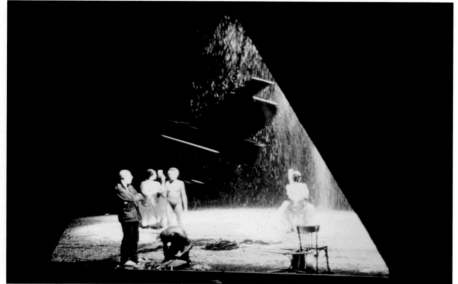

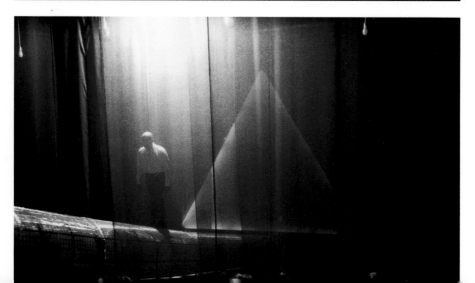

W There everything is locked up in a wooden box, so that nothing is lost.

M The gesture was extravagance, the actual reality was poverty.

A The overheated apartments.

W At Ruth Berghaus's place everything was overheated. She used so much heat – it didn't cost anything.

S And wasting time. Which had to do with human labour, which wasn't worth anything. The possibility, the chance to waste time within the everyday rhythm of life.

W It was like that in the Burgenland as well in the forties and fifties. We still lived in another era; we hadn't experienced the German economic boom. At the beginning of the sixties someone's stepfather returned from West-Germany and people were saying about him: "Have you heard, he's got a whole house to himself with two bathrooms." We boys were amazed – two bathrooms in a house for one family; for us that was something truly unheard of.
I was born in a house which was a former leather factory. A one-storey yellow house at the edge of the village with a balcony and a wall surrounding it. At first the Jews were locked up in there. Downstairs there was a large hall, and we lived above that, and that's where I was born. Back then one still had home births. After 1945 the Nazis were locked up there. Then a man with a Czech name split up the space and installed the first cinema there. I grew up above the cinema. Then the Russians claimed it and transformed it into barracks. Initially it was one third a movie house and two thirds were occupied by Russians. But then the Russians also claimed the cinema. So the man had to carry on the cinema in the hall of the local pub. The Russians were very kind to us at the beginning. They had horses and carved whistles for us. They had sports equipment, bars, gymnastic apparatus – we grew up with that.
Across from our house my grandfather had a carpenter's workshop and also took care of funerals. We had a hearse, a black one, pseudo-rococo. Next door there was a hall with coffins. There were also children's coffins; it was our favourite spot for playing hide-and-seek. The poor people would order pine coffins and the rich people oak coffins. Once a month my mother had to go to Graz to buy fittings. Then I would put the fittings on the coffins; my grandfather was already old. I decorated them with pressed paper, gold, and silver and received five schillings per coffin. We'd then make a bed and fill it with wood shavings. We made sheets and pillows of paper. Some ordered a glass window to be inserted on top, and there were these holders with the candles. We had a complete funeral parlour at home, so to speak.
Then, one night, someone entered the carpenter's workshop and built a boat. We had to pretend we were asleep. A Russian came, I'll never forget that, who built himself bedroom furnishings. What impressed me very much as a child was unplaned wood with very long fibres. The Russian built two beds and two bedside tables – I can still see those bedside tables. They were made of this "long-haired" wood, and I was totally

amazed that he hadn't planed it. But they were perfectly constructed with knobs and handles. He then took them to the barracks. Later, when I saw Meret Oppenheim's fur cups I was reminded of that. So in Zeuthen all of these things came back to me, about this world, which I miss very much. The sixties marked the turning point, that is, the end of the fifties: the first car, a VW. Before that my father had a motor scooter – for a long time in the fifties – and he always came home black and blue from top to bottom, wearing a rubber coat and goggles. We'd ask him what had happened this time. Well, a cow had run into him, he'd driven into a herd of cows. He'd lie in bed for days, covered with bruises.

M There's one thing I find interesting. I don't know of any stage set of yours that correctly represents something, that is, a complete reproduction of some kind of reality. When you design a room or a salon, then it is never complete. It's rather a sketch or an idea of a room. You would never bring yourself to reconstruct a real authentic crucifix. You would transform it into something that resembled a child's coffin. You build casings but not rooms, shells but not houses, spaces but not living spaces. One can't really live in your spaces.

A In *John Gabriel Borgman* (Lausanne, 1993; director: Luc Bondy) the first set is pretty much complete.

M I didn't see that one.

W In the second one it is already dissolved. I don't care for theatre that is consistent within itself. When an evening is consistent, then it's boring. One has to make a few leaps during an evening, then it's exciting.

S If I look at the pictures of productions that I haven't experienced, then it becomes apparent that Frankfurt as a city and as an impression is important to you. It keeps reappearing.

W Frankfurt was of decisive importance to me. I came from Vienna, where there was nothing, as a beginner. The only interesting thing I saw in Vienna was the Living Theatre. They washed up the entire stage behind bars, it was like a jail. I found that wonderful and actually, up to this day, I haven't seen anything like it at the theatre.
Back then Frankfurt was a different place, much more brutal, like a smaller version of Chicago; today it's so elegant. We roamed around a lot, lived in the area around the train station and drove to the outskirts of town. It was quite an experience to bring these aesthetics into the theatre. It had something to do with light. At the time it was not customary to bring in all the action from outside. There was this magical black box. When you fly over German cities you are always confronted with a box – the flies of the city theatre. With the exception of the older theatres, they're encased, like the Burgtheater. In the case of the post-war theatres, in Cologne, Frankfurt, Stuttgart, etc., you always fly over a concrete box. As a geographical phenomenon I like it – that's the theatre, this concrete cube, and inside one simply staged an old brand of theatre. I wanted to bring in aesthetics from outside, from the autobahn exit, into the cube. this is how the notion of the cube came about.

M But you didn't start out in Vienna?

W No.

M When I visited Vienna for the first time, I stayed with Gustav Ernst. It was in the middle of the night, I was drunk, I did know his address, but I didn't know how to get there. So I roamed through Vienna, through the downtown area. The force that radiated from those buildings, this baroque style or whatever it is, was so intimidating. Later, when I came to Düsseldorf from Vienna, the contrast became so evident: Düsseldorf is a horrible city, without any architecture, but one can clearly see that there, as in Frankfurt as well, the war in Germany created space through devastation. It laid waste areas but also created wastes as spaces for development. Which then were utilised wrongly. It was interesting to address this issue in the theatre. In Vienna the war didn't create any spaces.

W Not in people's minds either.

M Because it was not entirely bombed. There was no real devastation and thus not this intertwining of remnants of the old and the cheap new that had to be constructed in a hurry, and between that vacant surfaces. This strongly effected your stage sets.

W Vienna always got me down. Just through those baroque affectations, they depressed me, and I still feel the same way about it today. I don't go to any of the old coffee houses, of which there are only very few nice ones anyway. I sense that many people are reactionary, even very young people.

S What you are describing reminds me of small towns in East Germany.

M It reminds me of West German towns.

W I don't really know any small towns, I don't have any experience in that respect. The experience of Germany is limited to large cities. In Austria you either have Vienna or the provinces, but there all the cities are like Graz or Linz, cities which were never destroyed. In Germany there were only large cities. And theatres that had the same budget as the Burgtheater and also the same technical conditions. That was very exciting for me. Everything was possible there, and there weren't any intrigues going on. They'd say: that person is good, that one is gifted, let's make this one an assistant; they needed someone, so they'd just say: let's take him – Wonder, or whomever. In Vienna this simply wasn't possible if you were not the son of Johanna Matz or of Otto Schenk. Here everything was open, like the ugly multi-storey car parks in the city centre. That's different today, but back then everything was possible and open. As a young person you could develop your creative abilities and do anything you wanted to do. I also did a turnabout there; that was the baroque operas in '79, '80 in Frankfurt, where I produced some baroque operas in the black box, that is, also in a different manner than had been customary up to then. After bringing in the city, I pushed it out again

through illusionist painting. That was the state I was in; it's probably linked to the experiences in Bochum. I lived in Bochum for two years, it was incredibly dreadful, on Sundays it was so depressing…

M You were saying that in Frankfurt you placed the baroque opera into a black frame. What I generally find interesting about your approach is how you deal with spaces and stages. The complete elements within the spaces are always references. The space as a whole is never complete. In the space as a whole there are always wastes and voids in which one can do things that aren't dictated by the space or the set. Everything that is complete or a representation is a reference to something. You have never really created a stage set in the sense of a photograph, you have quoted photography. But it was never as a whole a 1:1 reproduction of reality, even if it was the black frame. I find that interesting, it probably has its roots in the Burgenland, in this 'shock' of Germany, where the past was suddenly a quotation, like the city of Frankfurt or Berlin. In Berlin there is this church next to the Bahnhof Zoo, the Gedächtniskirche. That's a historical reference in Berlin. It couldn't be preserved as a whole, so now it is preserved as a reference. Right in the middle of an architectural wasteland of cold, functional stuff. In Vienna you hardly have these kinds of references. You can look at any large city in Germany, they were all to a large extent destroyed; this is why the remnants of the old are always references to the past.
This makes possible a totally different aesthetics. In the process the old and the new both become alien. What directly interests me about your stage sets is the fact that they are spaces of reference. Not representations of existing spaces; they are always designed as an artificial space. In this artificial space there are references to reality. That's what makes it so exciting. It's also exciting to deal with these spaces. It always poses a problem, when one tries to accommodate a realistic representation in your spaces. It opposes the spaces and vice versa.

W It's difficult to make a coherent work out of it.

M In effect that's always boring as well. Lessing describes the difference between literature and fine art, using the example of Laocoon. Literature has to do with time, and art has to do with space – with time only in so far as it arrests time. Time congeals into a moment. The issue is to find the productive moment. In the case of Laocoon that's the moment before the snake lashes out to bite. The viewer takes the next step in his imagination. The horror is the viewer's achievement.

W That makes me think of two other examples. For one, the discus thrower, who is frozen in the position shortly before actually throwing the discus. He is neither moving backward nor is he moving forward, but has exactly reached the crucial point of his movement. That's the greatest work of art. Also because he doesn't complete the story. It's comparable to the spaces that are incomplete. Those are the productive things that are not entirely narrated, namely those stories that the artists want to tell the private individuals or the audience. And the second example: there is a work by Beuys called *Unter der Treppe* ('Under the Stairs'). It is com-

posed of a wall in a hall and on the outside you find a freely suspended flight of steps. At the base Beuys filled it with two tons of foam. It's about two metres high and five metres long, and it is installed as a work of art in Mönchengladbach. He filled the non-space, the negative space. There is a wall with a flight of steps; for a person it's totally normal to dwell in thought on a staircase. The space below, however, is the significant space. For me that's also like Laocoon, except assumed in a spatial manner.

M I believe that's the actual secret, to find the point where it's not yet finished, where the spectator has to conclude it.

S Isn't this also connected with your working method, with your writing? There are texts that are not conclusively formulated. Or also with your style of producing – you once said, and this wasn't mere coquetry, that you also produce plays as an amateur…

M Tabori said this in the context of his last production: Staging a play is only a continuation of writing by other means. In fact it's a part of the writing process that you don't know what's going to happen next. You can only do it if you don't know the conclusion.

W You don't have a concept as a whole, which you simply fill in – you start something and don't know how it's going to turn out.

M It remains an adventure, a risk, a game. And you don't know how the dice will fall. I don't mean that in relation to categories of success. This insecurity in regard to the conclusion, that's what makes it interesting. There is a phrase by Brecht referring to *Szechuan*, where he was aware of the fact that this wasn't his best play. He said: The contrived corresponds to the cute. If you calculate how something will turn out, then it becomes cute. That was interesting to me when I was going through the lighting rehearsals here for *Tristan*. These are spaces that, when you see them in their naked condition, are as primitive as children's drawings. I'm exaggerating here, they are pretty cleverly done, but you're waiting for the light with your spaces. Waiting for the light – this belongs to the impulse behind the work. The design is created and open for many possible modes of lighting, for many different kinds of choreography within these spaces, for many variations of using it. It doesn't determine precisely that there is only one way to use it. That's the interesting and creative part about it.

W The interesting thing about it is the process. When you say that about writing, you're alone, you can get yourself a glass of whiskey or step out on to the balcony and peer down. Here it's a series of events with a gigantic machinery. That's also what always makes me nervous; that's why I'm aggressive towards attacks, because you never know what the result will be in the end – it might be the greatest shit. This adventure, this interim phase, this tension – that's why it's also a battle with the singers, which is a strain on the nerves although you don't see that. One sits there and doesn't really do anything – if one throws a little red here

and a little green there – but it's an incredible process because you don't know what will come out of it in the end. I also don't know this, although you can calculate the effects to a certain extent, based on experience.

M What's so great about your spaces – you can also see this in the spaces here – is that they remain designs. When you create a crucifix, you always leave room for the last nail that has to be hammered in, in which case one never knows where it actually belongs. That's the exciting thing about it. What I can imagine – an opera performance, a stage set designed by Erich, excessive lighting, only taking into consideration the set. Now there are always other things to be considered – the singers, the dramaturgy, the audience, the conductor. But a reckless lighting orgy with Erich's spaces and the entire opera and the music is played back on tape – that I could imagine as a truly great event, without anybody on the stage at all.

W In *Maelstromsüdpol* ('Maelstrom South Pole'), as well as *Im Auge des Taifun* ('In the Eye of the Typhoon') in the Ringstraße there are elements that one has also experienced in sets by other stage designers. In my case, however, nothing is staged. It's only the event in itself taking place – that's why critics are not aware of it. I thought it might be a weakness because I'm unable to do it. But now I am slowly beginning to realise that that's the idea – the event, that it takes place. Actually it's totally sufficient that the thing starts up and drives off in the canal – that's the actually exciting event. Not a butterfly appearing in the water, while the Passion of St Matthew resounds. In my case nothing happens, nothing is at work. That's a kind of realism. For me that has to do with early Hollywood movies that were so self-evident in a way. With Humphrey Bogart who just walks through the room, who is not staged, while today every actor has to be staged in all kinds of poses. These things simply happen. These small escapes away from the theatre, like *Maelstromsüdpol* or *Im Auge des Taifun* – they are actually nothing, neither direction nor performance. It doesn't fit into anything. Because you can't classify it. Also the Einstürzende Neubauten, who are approached by a white horse in *Taifun* – that was already the climax of the production.
I also have problems with this artistic theatre. That's played itself out; then it's better not to have any content at all. *Taifun* didn't have any content – whether or not a person yells this particular text or another one doesn't make any difference. The text is a safeguard for the sponsors.

M I have to contradict you there. A project like *Maelstromsüdpol* does also work with a text. You can play the entire *Oedipus* with those written documents, with this vehicle, employing these means. Staging a play means – that's also the way the critics see it – to impose a meaning on the audience. That's what staging a play is, which is why the contrary of this is the actual goal. To imbue it with meaning is the audience's job.

W That's a text you can publish. For example, Wilson's *Zauberflöte* ('Magic Flute') in Paris. He had to stage the Queen of the Night, even if he wanted to be monochromatic or do nothing at all.

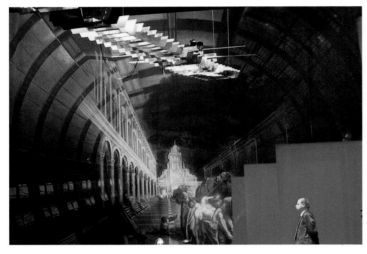 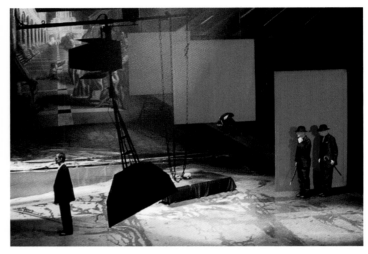

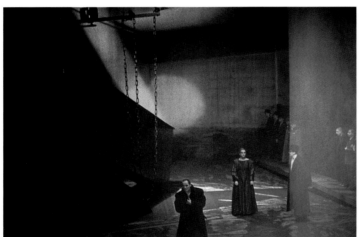 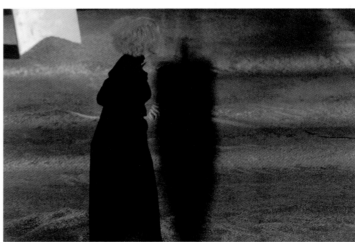

M One of Wilson's ideas I really liked. He always had the desire to broadcast a news programme. It runs silently; one sees all the images of world events, accompanied by a text that has nothing to do with them. That's a good idea, you perceive the images in a different way and hear the text differently as well.

W We did that in our youth. Watched TV and turned up the Rolling Stones real loud and got a real kick out of it.

M Taking seriously what cinema is derived from, namely from image and sound, and also showing these independently of one another. So you can see how it is done. And not pretend as if it's happening. That's what I also meant a while ago, in regard to your spaces for whichever production, *Hamlet, Lohndrücker,* or *Tristan.* You recognise there that they are

created, and then the light is added. The light transforms them into something else. Initially they are just simply created. One can still see the handwriting. The difference between original and reproduction, Botticelli and Dante. One can still perceive the hand that created it. – That's your handwriting, and it doesn't disappear through the light; it is translated into another dimension. But it still remains a recognisable handwriting. That also has something naive about it. As well as the squares employed here in *Tristan.* Lines through the image, actually quite naive, it almost resembles a children's drawing.

W I thought that was pretty clever.

M But it is – no one is more clever than children when they draw something. They just forgot to break you of the habit.

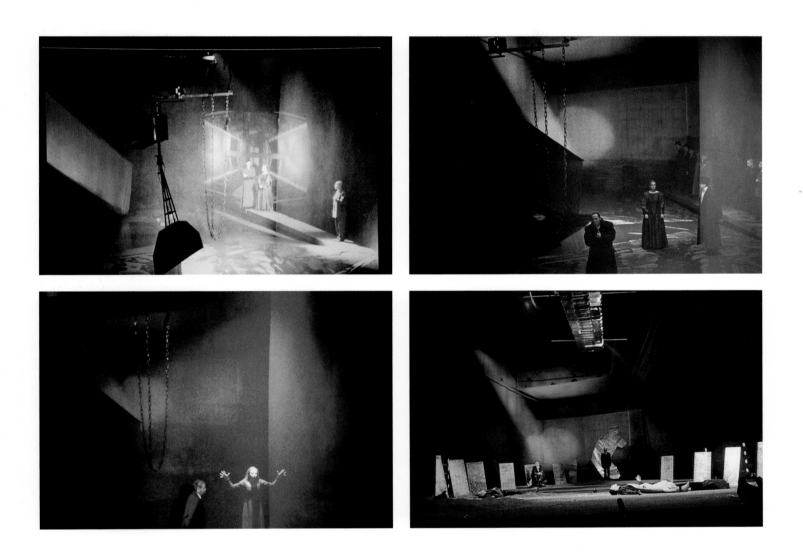

The conversation was recorded by Stephan Suschke, five days before
the premiere of *Tristan und Isolde*, the last collaboration between Heiner
Müller and Erich Wonder.

HAMLET/HAMLETMASCHINE	
William Shakespeare/Heiner Müller	
Inszenierung/Directed by: Heiner Müller	
Bühnenbild/Stage design: Erich Wonder	
Kostüme/Costumes: Christine Stromberg	
Deutsches Theater Berlin, 1990	

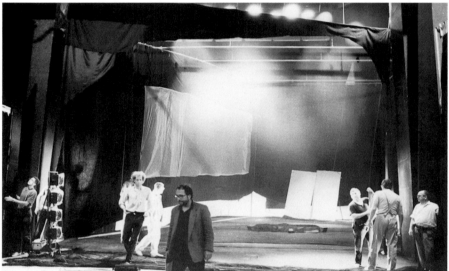

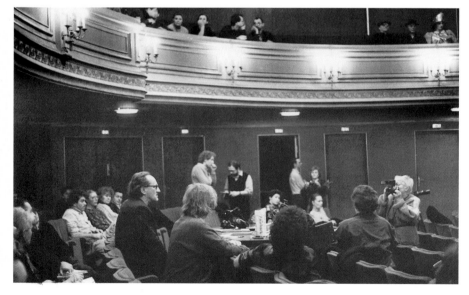

Probe/Rehearsal: *Der Lohndrücker*, 1988

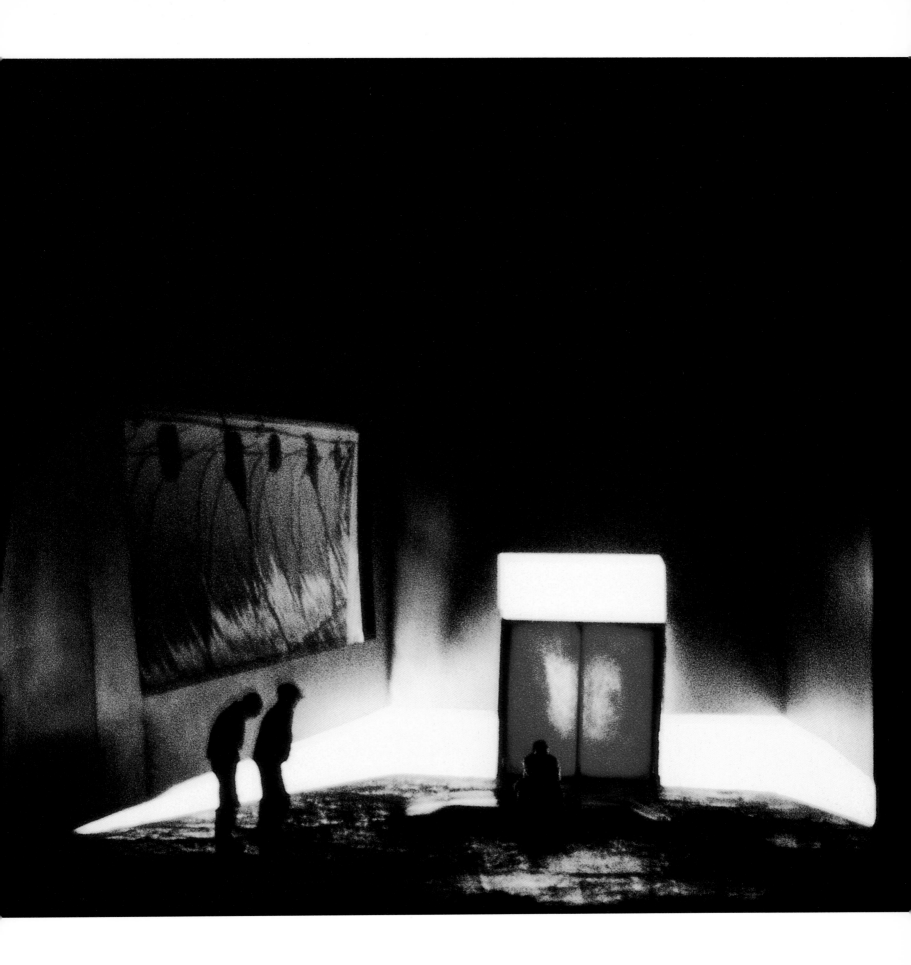

»Der Bühnenraum muss unwirklich
sein. So unwirklich, dass er schon
wieder ganz wirklich wird.« E.W.

"The space on stage must be unreal.
So unreal that it becomes quite real
again." E.W.

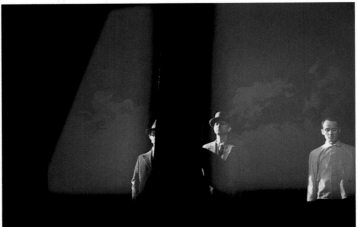

DER LOHNDRÜCKER
Heiner Müller
Inszenierung/Directed by: Heiner Müller
Bühnenbild/Stage design: Erich Wonder
Kostüme/Costumes: Christine Stromberg
Deutsches Theater Berlin, 1988

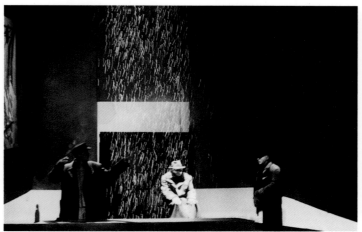
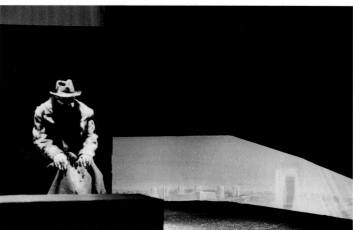

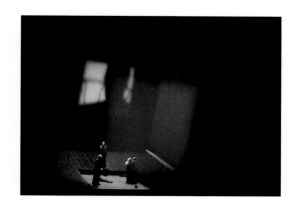

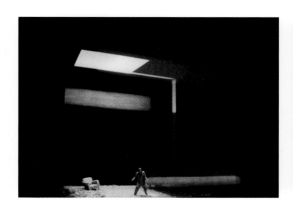

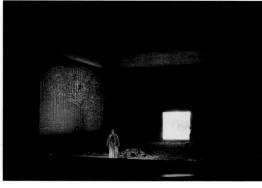

TRISTAN UND ISOLDE
Oper von/Opera by Richard Wagner
Musikalische Leitung/Musical director: Daniel Barenboim
Inszenierung/Directed by: Heiner Müller
Bühnenbild/Stage design: Erich Wonder
Kostüme/Costumes: Yohiji Yamamoto
Bayreuther Festspiele, 1993

LULU

Wenn ich ein Bühnenbild für die Oper entwerfe, ist es für mich von entscheidender Bedeutung, nicht eine »Dekoration«, also ein irgendwie geordnetes ästhetisches Umfeld zu organisieren, sondern ich versuche immer den handelnden Personen einen Lebens- und Aktionsraum zu geben, in dem sie wie selbstverständlich zu Hause sind, der ihnen für die zwei Stunden am Abend »gehört«. Deshalb brauche ich immer einen starken Bezug zu den handelnden Personen. Im Falle der *Lulu* ist es sehr leicht diesen Bezugspunkt zu finden – es ist natürlich die »Frau«. Ich habe zum einen versucht, einen Raum zu entwerfen, der nach meinem Gefühl dem Zustand dieser Frau entspricht, mit dem sie sich teilweise identifizieren kann, der sie wie eine Blase umschlingt, sie aber auch fordert und aggressiv erdrücken könnte.

Ein Raum zwischen kühler Lust und eiskalter Verzweiflung. Zum anderen sollte es ein »dramaturgischer« Raum sein, der die Geschichte vom Aufstieg und Untergang dieser Frau erzählt, gesehen durch eine elektronische Kamera mit einem eingebauten überscharfen Brennspiegel.

Lulu ist auch ein Stück über die »ewige Flucht« die, wie angetrieben durch eine Höllenmaschine einem steten, geduldigen und albtraumartigen Paternoster gleicht. Um diese Bewegung im Stück zwanghafter und ohne Abschweifung zu betreiben, haben wir statt der Flucht durch halb Europa eine symbolhafte »Großstadt« gewählt in der man den Aufstieg »von unter der Straße« (Erde) bis zur Spitze (Penthouse) des höchsten Wolkenkratzers der riesigen Stadt machen kann und am Wendepunkt wieder abstürzt, immer tiefer und tiefer, bis man unter die Wasseroberfläche eintaucht und immer weiter in die Tiefe versinkt. Die Bühne ist die Kamera als Paternoster – der Zuschauerraum ist das Flugobjekt auf dem die Kamera montiert ist – die Zuschauer machen die Reise mit.

Erich Wonder

LULU

When I design a stage set for the opera, it is of imperative importance to me not to organise a 'decoration', that is, an aesthetic environment that is structured in some haphazard way. Instead I always attempt to give the acting persons a living space, a space of action, in which they can feel at home in a natural way and which 'belongs' to them for the two-hour span of the evening. This is why I always need to have a strong relationship to the actors. In the case of *Lulu* it is very simple to find this point of reference – it is, of course, the 'woman'. For one, I attempted to design a space that to my feeling corresponded with the condition of this woman, a space, which she could partly identify with, that surrounded her like a bubble but also challenged her and might aggressively smother her.

A space suspended between cool lust and icy despair. On the other hand, it was supposed to be a 'dramaturgical' space that related the story of the woman's ascent and downfall, as seen through an electronic camera with a built-in overly sharp focus.

Lulu is also a play about the 'eternal flight' that, as if driven by a hell machine, resembles a constant, patient, and nightmarish paternoster. To carry on this movement within the play in a more compulsive manner and without digressing, we chose a symbolic 'city' instead of the flight through half of Europe, in which one could follow the ascent "from below the street" (earth) to the top (penthouse) of the highest skyscraper of the gigantic city, falling down again at the turning point, deeper and deeper, until plunging below the surface of the water and sinking further and further into the depths. The stage is the camera as paternoster – the auditorium is the flying object, on which the camera is mounted – the audience participates in the journey.

Erich Wonder

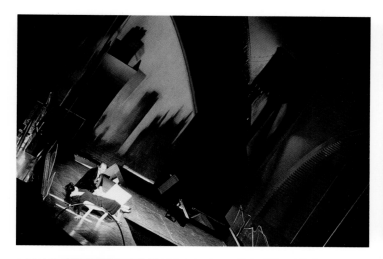
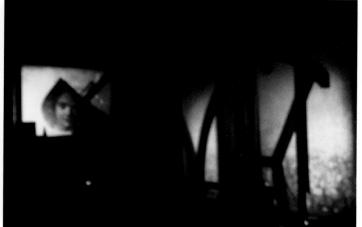
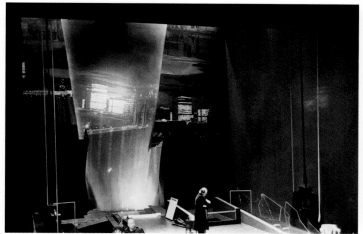
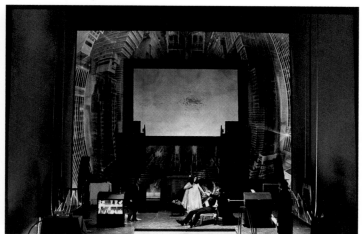

LULU
Oper von/Opera by Alban Berg und/and Frank Wedekind
Musikalische Leitung/Musical director: Jeffrey Tate
Inszenierung/Directed by: Daniel Schmid
Bühnenbild/Stage design: Erich Wonder
Kostüme/Costumes: Frieda Parmeggiani
Grand Théâtre de Genève, 1984

BRAINSTORMING ZU JOHN GABRIEL BORKMAN VON HENRIK IBSEN
LUC BONDY, BOTHO STRAUSS UND ERICH WONDER IM NEUWALDEGGER BAD
WIEN, MAI 1992

Beginn:
Geräusche, »Komposition des Hauses«, ein Holzhaus: Es knirscht, knarrt,
Schritte von Borkman und seiner Frau: ein Vorspiel.

Das Haus bis jetzt unter einer Art Dornröschenschlaf, die Menschen
darin laufen herum wie Tote. (Halluzinatorische Vorstellungen, die durch
diese Kasernierung aufgetreten sind).
Vielleicht sitzt Frau Borkman in einem Feldbett, das in einer Ecke des
Raumes steht; ein erloschener Kamin.
In der Gegenwart »vulnerable«, alles kreist um eine Wunde.

Verwesung des Hauses und der Menschen: »die verlassene Baracke der
Borkmans«. Verkommene, verlassene, verwundete Menschen: Clochardi-
sierung der beiden Borkmans (Angestellte ebenso herunterkommen).

Der Raum von John Gabriel Borkman:
Aktenordner, Pläne, ein Modell
Riesenleiter: affenartiges Hoch- und Herunterklettern
Borkman herrscht über eine Gegend, ein Land: das Modell in seinem
Raum.
(Vielleicht nimmt er seine Pläne später mit ins Freie – stirbt, in seine
Pläne eingehüllt)

Borkman befindet sich in der Lage, dass er jederzeit Geschäftsleuten
etwas anbieten kann, jederzeit kann jemand bei ihm eintreten. Er hofft
immer, dass jeden Moment seine »Rehabilitierungsmannschaft« auf-
taucht; ständige Erwartung des Festtages (Manschetten mit goldenen
Knöpfen).

Borkman: gescheiterter Gigant, absoluter Einzelmann, bürgerlicher
Heros. Aspekt der absoluten Formbewusstheit – steifste und genaueste
formelle Bewegungen (am Tisch z. B.), die dann wieder abgelöst werden
von einem vollkommenen In-sich-Zusammensacken.
- als physische männliche Präsenz interessant machen (Verkommenheit:
lange Fingernägel... Howard Hughes)
- ist er ein kraftvoller Mann, ist er ein Troll, der sich als König von
Skandinavien empfindet?
- jemand aus Nibelungenwelt, ein Alberich
- rücksichtsloser Megalomane
- ist von einer Art imperatorischer kapitalistischer Fantasie erfüllt,
Gründerzeitfantasien
- die verschiedensten Aspekte nebeneinander, Zerrissenheit.

In allen Dingen läuft die Präzisionsmaschinerie der Erklärung, und in
Wirklichkeit beruht alles auf einer emotionalen Schweinerei, nämlich
einer Frauengeschichte.

Haken an der Geschichte, dass man keinerlei Entschuldigungen für ihn
finden kann.

Eingeschlossenheit zu einem wesentlichen Moment machen – vielleicht
hervorheben, dass er Gefangenschaft genießt wie eine Droge: Käfig
(z. B. Gitter vor Tür). (»Das Schweigen der Lämmer«: Bestialität und
Höflichkeit)

Ende: Wieder Schwellenüberschreitung – Prinzip der »wandernden Tür«.
Überschreitung nach außen hin – Pforte zum Tod. Eisblock. Eingefroren
im Eisblock
Eine im Schnee eingesunkene Bank für Schlussbild. Pfad nur teilweise
beleuchtet, mit dem Gang der Leute wird der Weg in seinen Serpentinen
erkennbar. In der Mitte der Schneelandschaft der Tisch mit dem Modell.
Borkman klettert Berg hoch, unten steht das Modell, er stirbt oben,
indem er auf seine Landschaft, sein Reich hinunterblickt.
Borkman am Ende als Skulptur, ein vom Tod Ergriffener, in einer
bestimmten Vision erfroren.

- »Jeder Schritt, der getan wird, geht in die Weite«

- »Entscheidend ist das Hermetische; das Ganze in einem Eiskasten
stattfinden zu lassen – eine rein artifizielle Angelegenheit«

- »Munchartige Verkauerung der Personen, aus der sie sich immer
wieder aufrichten«

- Technik des Sprechens: Entscheidend ist, dass jede Sache, die gesagt
wird, vom anderen hinterlauert wird.

Beginning:
Sounds, "composition of the house", a wooden house: squeaking and creaking footsteps of Borkman and his wife; a prologue.

The house seems as if it has been cast into an enchanted slumber; the people inside it walk around as if they were dead. (Hallucinatory notions engendered by this state of confinement.)
Mrs Borkman sitting perhaps in a campbed in one corner of the room; the fire has gone out.
Vulnerable in the present, everything centres around a wound.

The decomposition of the house and the people: "Borkmans' abandoned hut." Dissolute, lonely, wounded people: Borkmans look somewhat like tramps (their servants are equally down and out).

John Gabriel Borkman's room:
Filing cabinet, plans, a model
Huge ladder which he climbs up and down like a monkey
Borkman rules over a region, a country: the model in his room.
(Perhaps he will take his plans outside with him later – will die wrapped in them.)

Borkman feels he is in a position to offer potential clients something at any time, that someone can enter his room any time. He is still hoping that his "rehabilitation team" will turn up at any moment; constant expectation of a day of celebration (shirt with golden cufflinks).

Borkman: a failed giant, an absolute loner, a bourgeois hero. Hints of his absolute consciousness of form – his highly stiff and formal movements (at table, for example), after which he then reverts to a total slump.
- Making him interesting as a physical male presence (depravity: long finger nails… Howard Hughes)
- Is he a powerful man, is he a troll who thinks he is King of Scandinavia?
- Someone from the world of the Nibelungen, Alberich
- An inconsiderate megalomaniac
- Full of a kind of imperious, capitalist fantasy, the fantasy of the "Gründerzeit"
- The most contradictory features side by side; at odds with himself.

He sets the machinery of precise explanation in motion on all matters, whereas in fact everything has its roots in an emotional mess, namely, an affair with a woman.

The problem is that it is impossible to find excuses for him.

Making an essential moment of the fact of being locked up – perhaps underlining that he enjoys imprisonment, like a drug: cage (for example, bars on the door). (*The Silence of the Lambs*: bestiality and politeness)

End: Crossing the threshold again – the principle of the "wandering door". Crossing over to the outside – the gate to death. Block of ice. Frozen in a block of ice.
Final set: a bench half sunken in the snow. A partially lit pathway; people's footprints show that it is a zigzag path. In the middle of the snow-covered landscape, the table with the model.

Borkman climbs the mountain, the model stands below; he dies looking down on his landscape, his realm.

In the end, Borkman as a sculpture, seized by death, petrified in a particular vision.

- "Every step taken leads to the vastness"

- "The hermetic is the decisive moment; have the whole thing take place in an ice block – a purely artificial affair"

- "The people cower Munch-like, then raise themselves up again and again"

- The technique of speaking: the decisive thing is that everything that is said is as if overheard by the other.

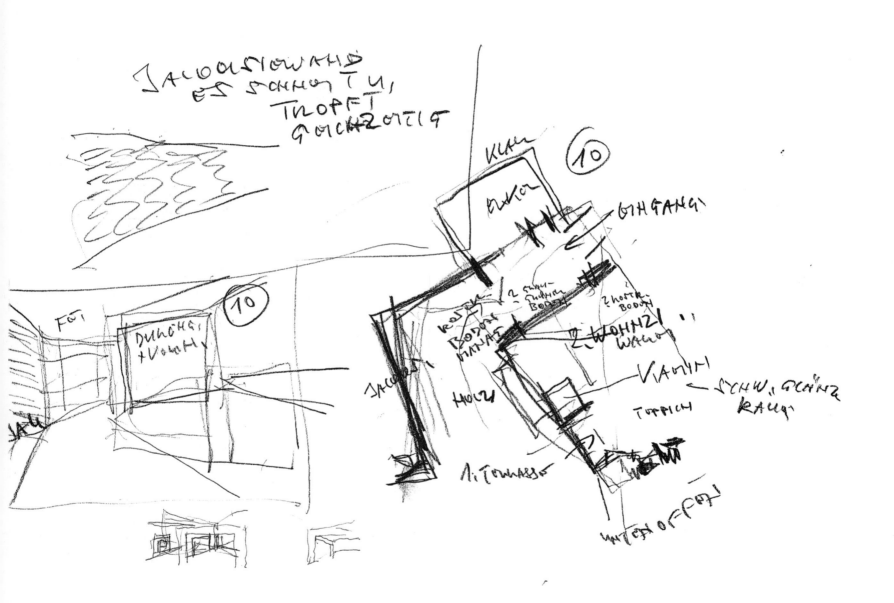

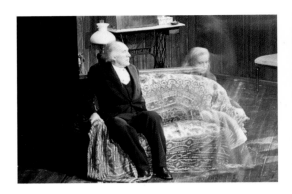
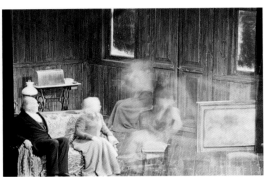

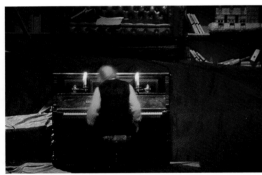
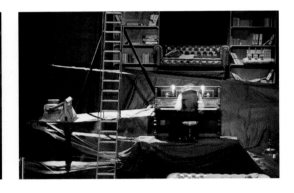
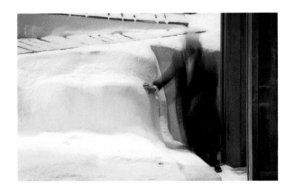

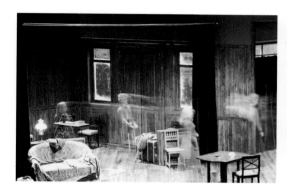 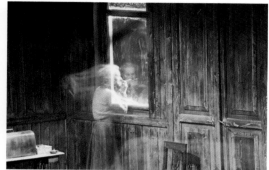

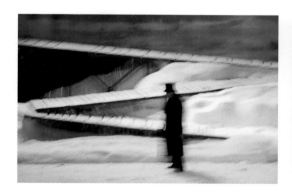 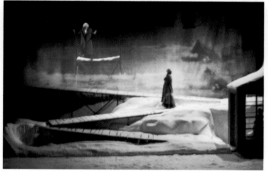

JOHN GABRIEL BORKMAN
Henrik Ibsen
Inszenierung/Directed by: Luc Bondy
Bühnenbild/Stage design: Erich Wonder
Kostüme/Costumes: Béatrice Leppert
Théâtre Vidy Lausanne/Théâtre de l'Odeon, Paris, 1993

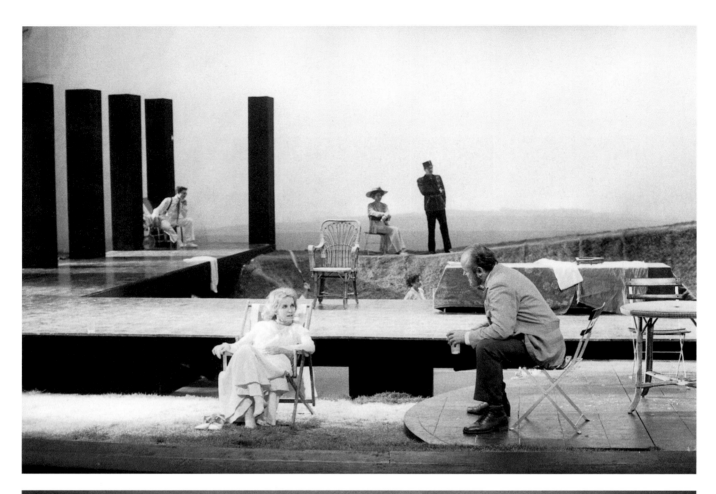

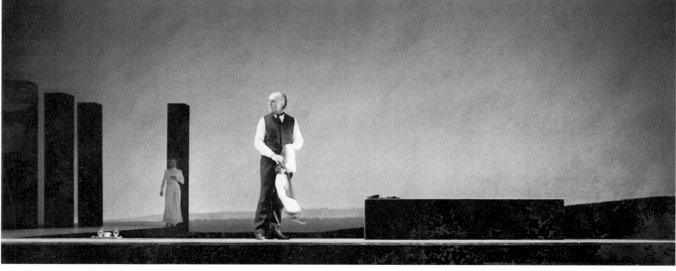

DAS WEITE LAND

Arthur Schnitzler

Inszenierung/Directed by: Luc Bondy

Bühnenbild/Stage design: Erich Wonder

Kostüme/Costumes: Peter Pabst

Patrice Chéreaus Théâtre des Amandiers
Nanterre, 1984

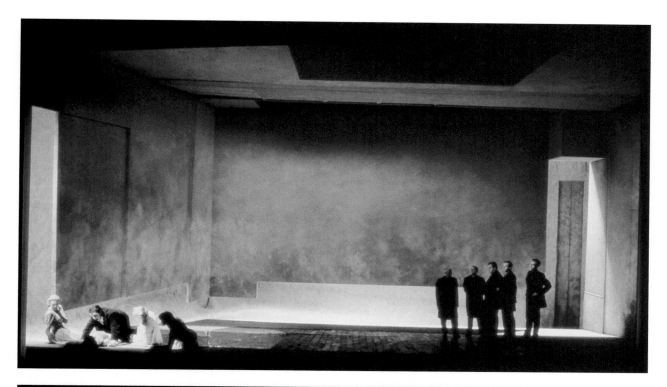

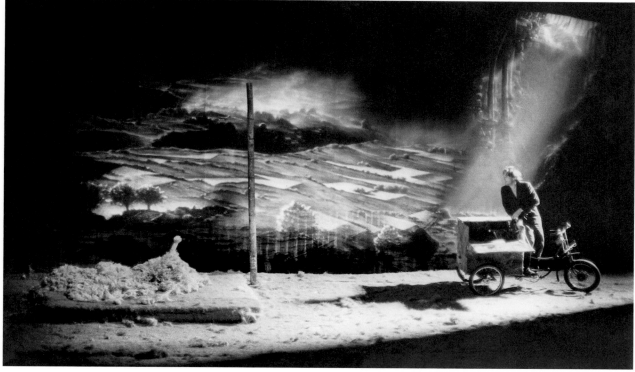

DAS WINTERMÄRCHEN
(THE WINTER'S TALE)

William Shakespeare

Inszenierung/Directed by: Luc Bondy

Bühnenbild/Stage design: Erich Wonder

Kostüme/Costumes: Susanne Raschig

Schaubühne am Lehniner Platz, Berlin, 1990

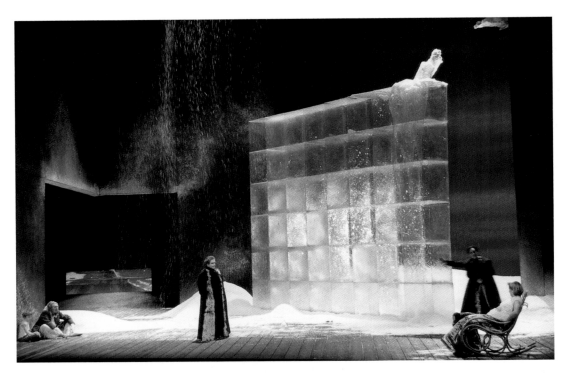

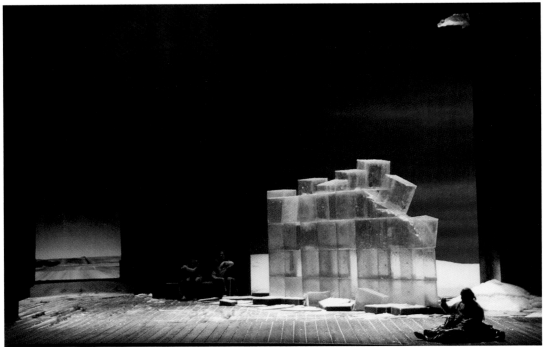

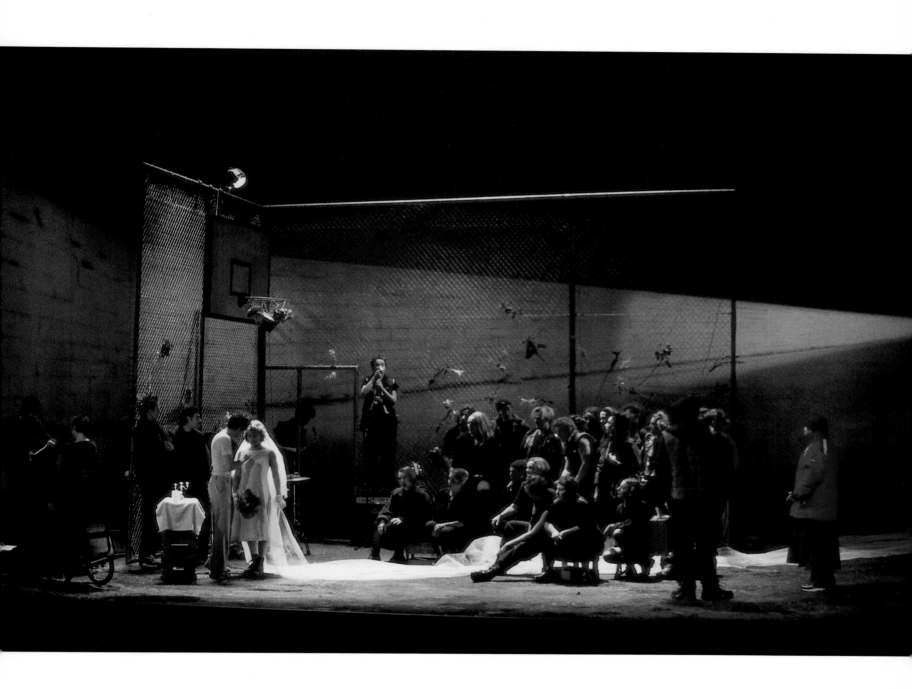

WINTERMÄRCHEN

Oper von/Opera by Philippe Boesmans

Musikalische Leitung/Musical director:
Antonio Pappano/Patrick Davin

Inszenierung/Directed by: Luc Bondy

Bühnenbild/Stage design: Erich Wonder

Kostüme/Costumes: Rudi Sabounghi

Théâtre Royal de la Monnaie, Brüssel, 1999

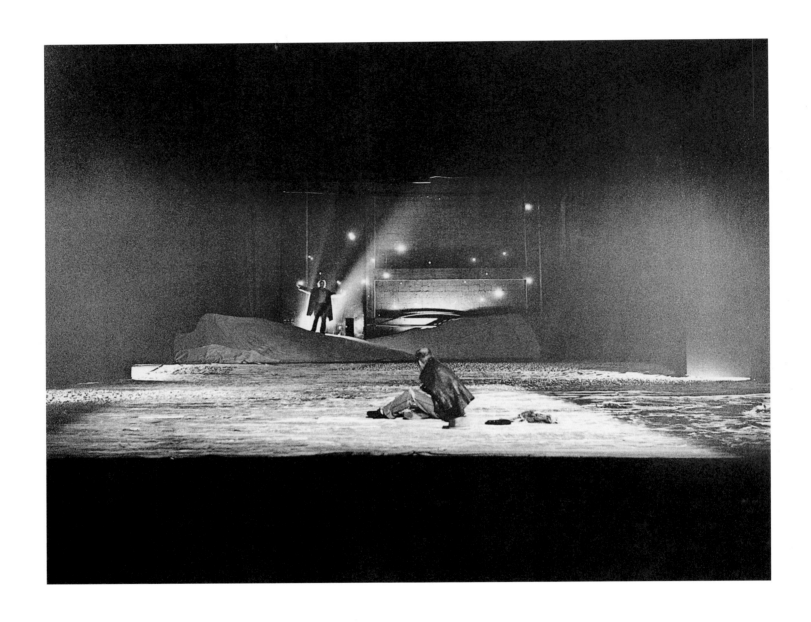

»Räume allein regieren lassen.
Lange zusehen, was passiert.
Warten können.« E.W.

"Letting spaces reign on their own.
Looking on for a long time and seeing
what happens. Being able to wait."
 E.W.

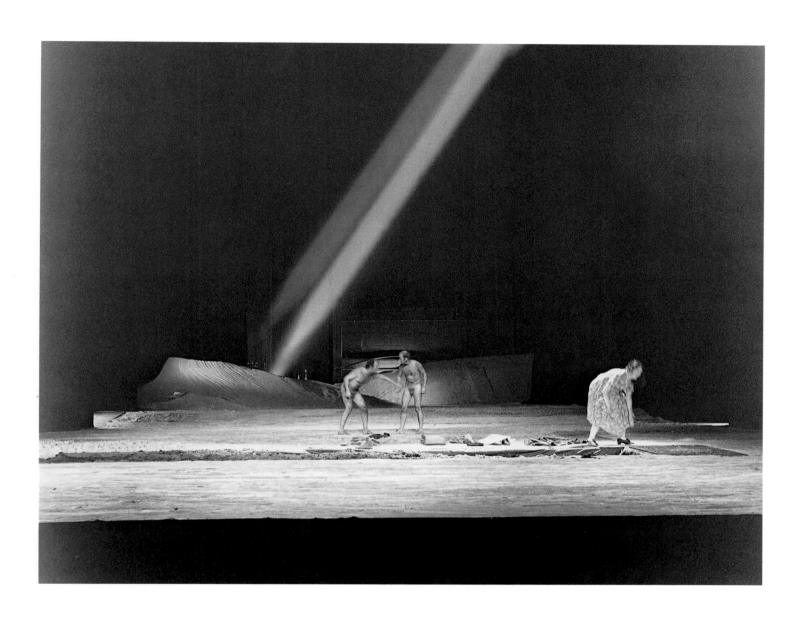

BAAL
Bertolt Brecht
Inszenierung/Directed by: Hans Neuenfels
Bühnenbild/Stage design: Erich Wonder
Kostüme/Costumes: Dirk von Bodisco
Schauspielhaus Frankfurt, 1974

AIDA – DER SKANDAL

Aida galt immer als Verona-Schinken, und der möglichst laut gespielte Triumphmarsch war für Opernfreunde der Höhepunkt. Nur hat man nie verstanden, was Verdi gemeint hat… Verdi war ein sehr politisch denkender Mensch, man könnte sagen: »ein linker Revolutionär«. Der Dirigent dieser Aufführung, Michael Gielen, hat das Wiener Schmalz, das Verschwommene weggelassen und die Musik quasi bloßgelegt.

Hans Neuenfels und Klaus Zehelein (Inszenierung und Dramaturgie) und ich als Bühnenbildner haben *Aida* seziert, entrümpelt, entblößt. Wir haben den Kern der Oper herausgeschält und deutlich gemacht, was Verdi gemeint hat. Es wurde nichts hinzugefügt. Wir haben das Äußerliche zerbrochen und die Geschichte aus dem Grundmaterial scharf erzählt.

Wir wollten zeigen, was in der Oper steckt. Viele Opernfreunde haben das als Skandal empfunden – andererseits kam plötzlich ein ganz neues, junges Publikum in das Frankfurter Opernhaus…

Erich Wonder

Aus der ORF/3sat-TV-Dokumentation *Wonderland,* Herbst 2000

AIDA – THE SCANDAL

Aida has always been regarded as the Verona monstrosity, and the high point for opera fans was the triumphal march played as loud as possible. No one every really understood what Verdi intended … Verdi was a very political person, one might even say "a left-wing revolutionary" The conductor of that production, Michael Gielen, left out all the soppy Viennese sentiment and exposed the music, as it were.

Hans Neuenfels, Klaus Zehelein (production and dramaturgy), and I as stage designer dissected, cleared out, exposed *Aida*. We peeled the opera down to its kernel and showed what Verdi meant. Nothing was added. We broke away the outer layers and used the essentials to tell the story.

We wanted to reveal just what the opera contained. Many opera-goers thought it was scandalous – on the other hand, a whole new young audience ventured into Frankfurt's opera house…

Erich Wonder

From the ORF/3sat TV documentary *Wonderland*, autumn 2000

AIDA
Oper von/Opera by Giuseppe Verdi
Musikalische Leitung/Musical director: Michael Gielen
Inszenierung/Directed by: Hans Neuenfels
Bühnenbild/Stage design: Erich Wonder
Kostüme/Costumes: Nina Ritter
Oper Frankfurt, 1981

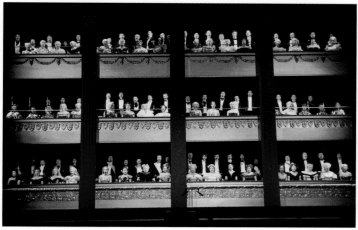

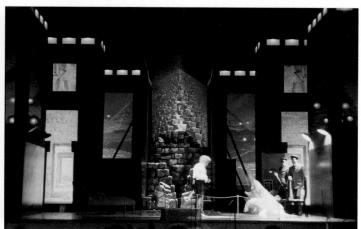

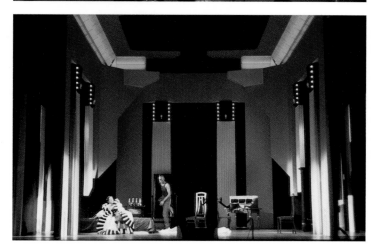

Ruth Berghaus, Erich Wonder

KAMPFESLAND/NIEMANDSLAND
NOTIZEN ZU PENTHESILEA
VON HEINRICH VON KLEIST

WAR LAND/NO MAN'S LAND
COMMENTS ON PENTHESILEA
BY HEINRICH VON KLEIST

Beim Krieg der Amazonen gegen die Griechen gibt es eine festgelegte Schlachtordnung. Kein persönliches privates Gefühl darf dies stören. Es wird sofort eliminiert, da sonst das System zusammenbricht. Bei *Penthesilea* passiert es nun. Es entsteht ein zäher Kampf um alles. Die Fronten schieben sich wie ein Bulldozer in der Erde hin und her. Es wird Erdreich verschoben, es entsteht Kampfesland, Niemandsland. Fast wie der fein in gleichmäßigen Rillen geackerte Niemandslandstreifen zwischen Ost und West während des Kalten Krieges. Wehe, man betritt ihn, es wird eine Mine hochgehen und denjenigen, der darauf tritt, in Stücke zerreißen. Ähnlich den meditativen Gärten des alten China. Betreten bedeutet Tod.

Der Kampf im Niemandsland wird zum Geschlechterkampf, zum privaten Liebeskampf zwischen einem Mann und einer Frau, zum wilden zerfurchten Riesenbett einer privaten Schlacht. Die ordentlichen Linien des unbetretbaren »Bettraumes« werden aufgewirbelt, zerstampft und in ein anarchistisches Chaos verwandelt. Es ist wie ein riesiges Leintuch, dass mit aller Sorgfalt vom Hotelpersonal über ein zerwühltes riesiges Liebesbett in einem Liebesraum gespannt wird. Das Liebesbett am neutralsten Ort der Welt, einem fremden Hotel auf der Durchreise. Jeden Abend und jeden Morgen wird das riesige Leintuch vom Hotelpersonal faltenlos gespannt. Ganz exakt.

Das Kampfesland ist nicht aus feinem Leinen, sondern aus Erde und Sand. Der gigantische Stahlarm taucht wieder auf und macht aus der zerfurchten Erde eine aalglatte Fläche, in dem von neuem das Liebesspiel entstehen kann. Einmal ist die eine Seite mehr verknautscht, ein anderes Mal die andere Seite. Um sich zu schützen, bauen sich die Angegriffenen Erdlöcher, in denen sie nicht zu sehen sind. Der Feind weiß nie, wo die Schutzlöcher auftauchen oder verschwinden. Es ist ein gefährliches Terrain. Liebe, Liebeskampf. Wenn man den Kopf verliert, verliert man die Spielregeln aus dem Kopf. Ergebnis: Es kann nur Verlierer geben. Penthesilea und Achilles…

Erich Wonder

In the war of the Amazons against the Greeks the battle formations were fixed. Neither personal nor private feelings may interfere with this and are eliminated immediately because otherwise the system collapses. Now, in the case of Penthesilea this happens. The enemy lines push their way back and forth across the ground like bulldozers. Soil is shifted, a battle ground emerges, No Man's Land. Almost like the strip of no man's land ploughed in regular grooves between East and West during the Cold War. Beware of placing one's foot on it, a mine will explode and rip the trespasser into pieces. Resembling also the meditative gardens of ancient China. Trespassing means death.

The battle in the No Man's Land turns into a battle of the sexes, into a private love battle between a man and a woman, to the wild, furrowed, giant bed of a private battle. The ordered rows of the unenterable 'bed space' are whirled up, trampled upon, and transformed into an anarchistic chaos. Just like an immense sheet that is carefully stretched by the hotel staff across the large, dishevelled bed of a love nest. The bed of love at the most neutral place in the world — a strange hotel in passing through. Every evening and every morning the immense sheet is stretched tautly by the hotel staff without a wrinkle. With absolute precision.

The War Land is not made of fine linen, but of earth and sand. The gigantic steel arm appears again and transforms the furrowed soil into a perfectly smooth surface, on which the love play can be resumed. One time one of the sides is more rumpled, another time this applies to the other side. For protection those who are under attack dig foxholes in the ground, in which they are invisible. The enemy never knows where the protective foxholes are going to appear or disappear. It is a dangerous terrain. Love, battle of love. If one loses one's head, the mind also loses the rules of the game. Result: There can only be losers. Penthesilea and Achilles…

Erich Wonder

PENTHESILEA
Heinrich von Kleist
Inszenierung/Directed by: Ruth Berghaus
Bühnenbild/Stage design: Erich Wonder
Kostüme/Costumes: Marie Luise Strandt
Burgtheater Wien, 1991

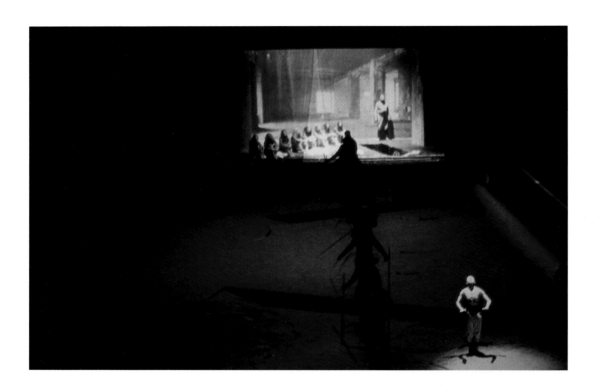

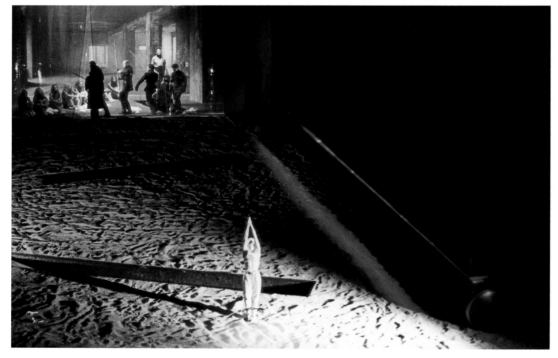

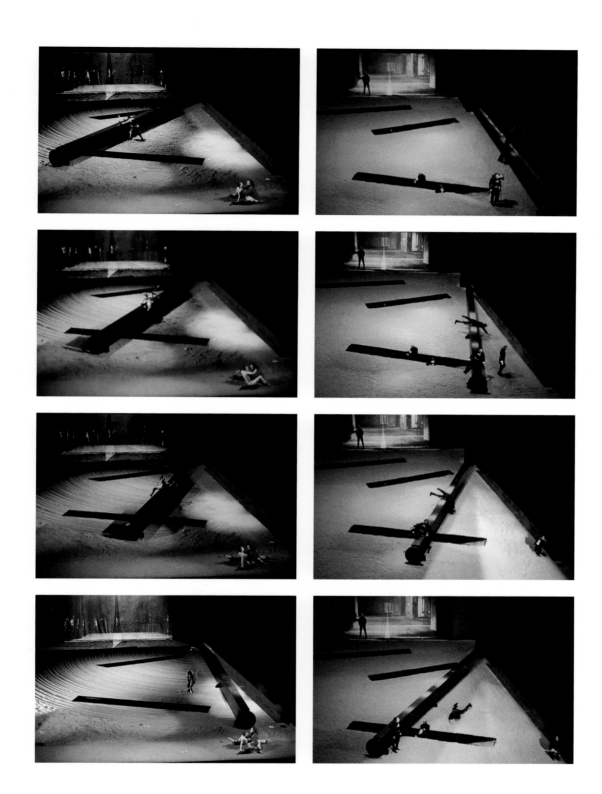

»Räume zwischen den Dingen sind wichtiger als
Räume im Zentrum.« E.W.

"The spaces between things are more important
than spaces at the centre." E.W.

DANTONS TOD

Georg Büchner

Inszenierung/Directed by: Ruth Berghaus

Bühnenbild/Stage design: Erich Wonder

Kostüme/Costumes: Marie Luise Strandt

Thalia Theater Hamburg, 1989

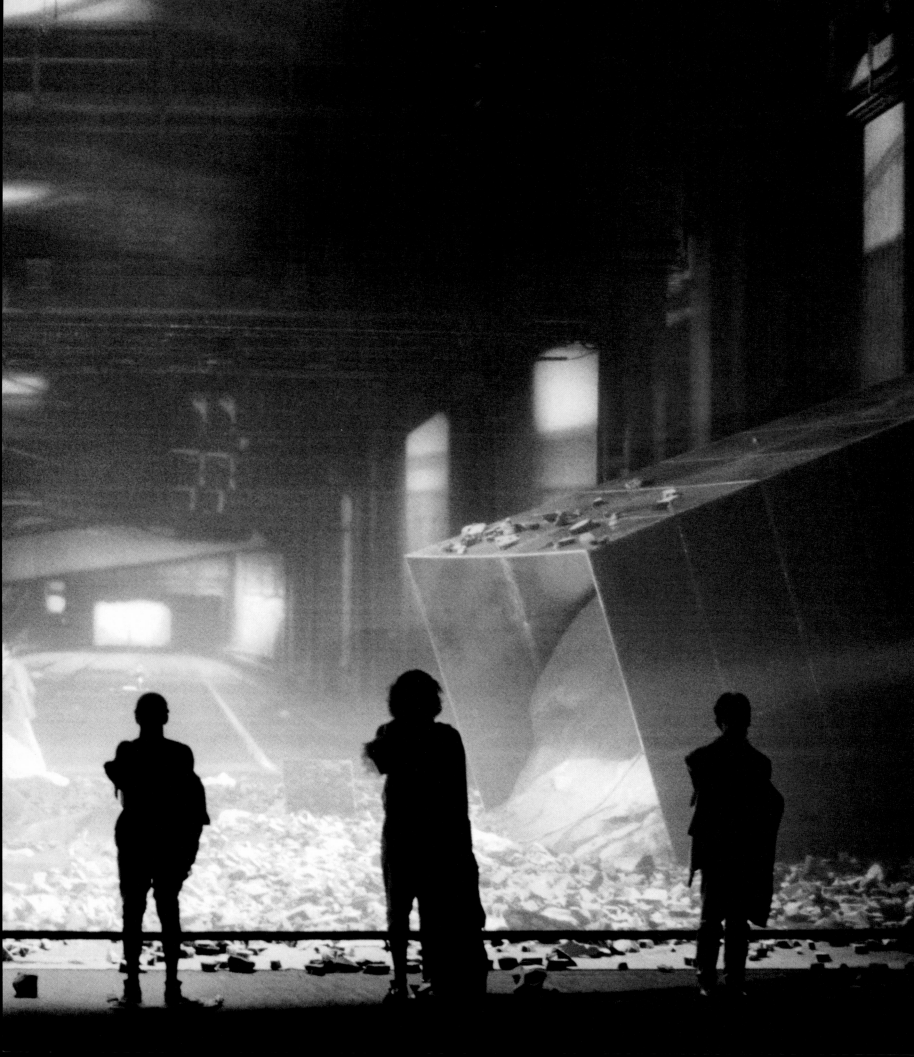

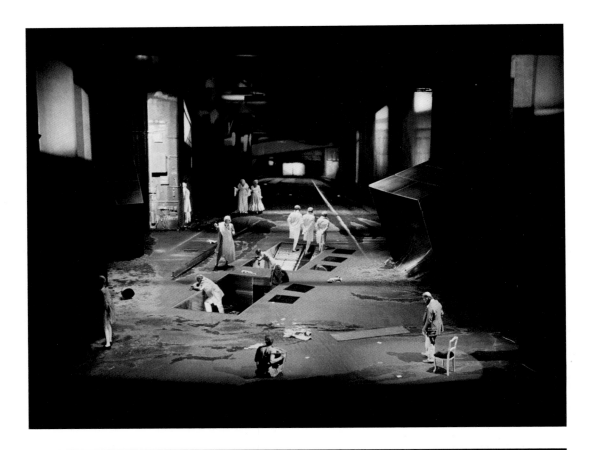

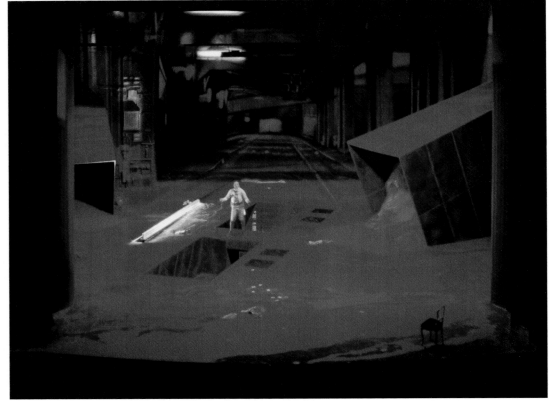

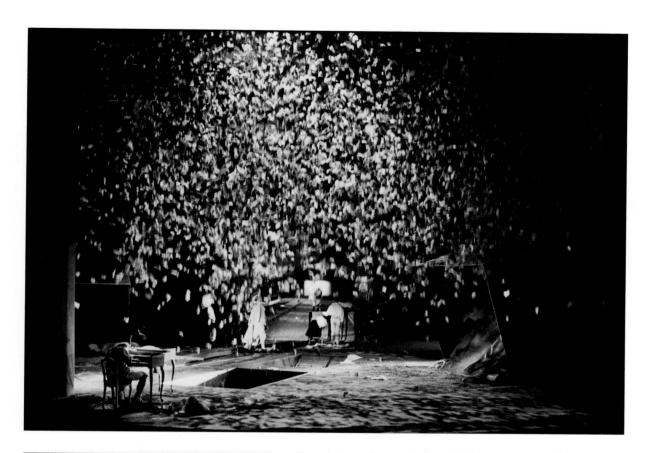

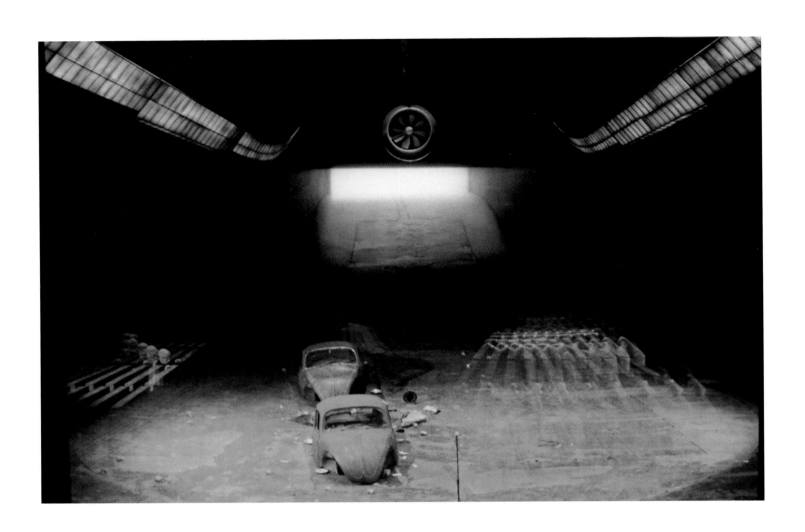

DIE HEILIGE JOHANNA DER SCHLACHTHÖFE

Bertolt Brecht

Inszenierung/Directed by: Ruth Berghaus

Bühnenbild/Stage design: Erich Wonder

Kostüme/Costumes: Peter Schubert

Thalia Theater Hamburg, 1995

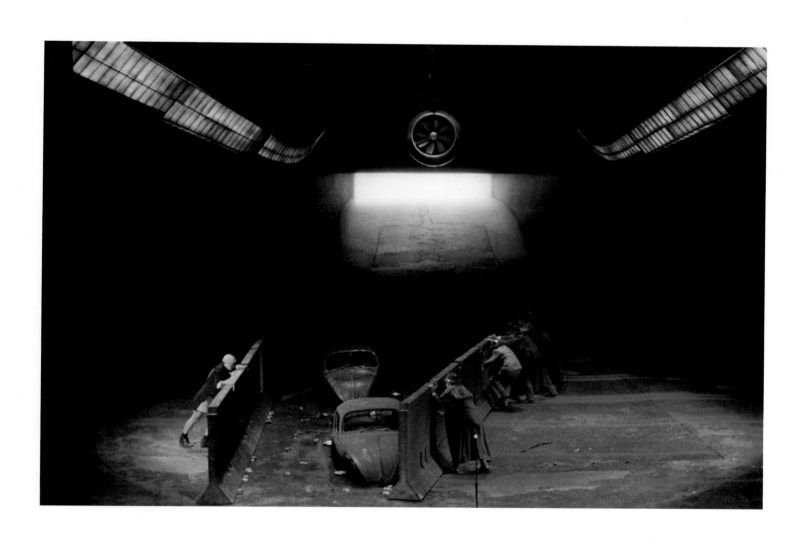

DER GANG IN DEN RAUM – ÜBER MACBETH

Der Gang in die Räume an den Rändern. Zwischenräume. Raumgegenden, die man meidet. Man mag sich nicht aufhalten, man will durch. Vorstadtlandschaften. Entsorgungstrichter für Giftmüll, künstliche Berge, darin kunststoffbeschichtete Spezialtrennwände. Weiter entfernt riesige Ölcontainer. Durchsickerndes Trinitrotuluol, die gelbschwarze Brühe sucht sich sein poröses Erdreich. Dunkelgrauer Schnee fällt und vermischt sich mit dem ekligen Schaum. Aus dem Chemienebel lösen sich zwei Reitergestalten in ihren verschraubten Rüstungen. Die Visiere ölverschmiert. Hufe versinken im Ölschlamm. Ein Königsdrama im giftigen Feuerlöschteich einer Sprengstofffabrik. Versenktes Zwischenlager in der Unterbühne. Die schweren Eisenplatten zur Bühne werden gewaltsam aufgeschweißt. Vordringen in den Laborraum der Obsessionen, hineingeschnitten die Halluzinationsebenen.

Der Gang in die ineinander verschachtelten Gifträume, Intrigantenräume, Mörderräume, Bluträume. Explosion des maßlosen Ehrgeizes, Implosion der Gefühle. Schnitt. Festgehaltener Ausschnitt der verlangsamten Raumbewegung. Räume verkeilen sich ineinander, zersplittern, lösen sich auseinander. Die blutigen Hände treiben schwerelos durch Nachträume. *Das Schloss im Spinnwebwald (Kumonosu-Djo)*. Kurosawas pfeilbespickte Menschenleiber als ästhetische Verzückungen des Todes. Schwarzweiß. Verdis Stadttheatermenschen wissen nichts, vielleicht bedeuten sie auch nichts, vielleicht sind sie »nur« Klangkörper. Haben keine Realität, nichts wirkliches. Freiwischen.

Der Gang in die Nacht. Lästiger Nieselregen auf der dunklen Autobahn. Elektronische Zielbilder auf der Windschutzscheibe im Eisregen. Aus dem schwarzweißen Flimmern erhebt sich die Kontur des Fürsten. Es wird zum Intriganten und Mörder, zerbricht an seinem Ehrgeiz. Der orientierungslose Raum im Anflug der Schneefetzen. Bilder zischen entgegen, fegen auseinander. Autofocus. Hineintauchen. Aus dem Mutterleib geschnitten.

Der Gang in den realen Raum wird abgelöst durch die Simulation – nicht mehr Bomberpiloten sehen, was sie tun, sondern in der Bombe installierte Fernsehkameras. Die Geister der Luft. Erscheinungen. Undurchsichti-

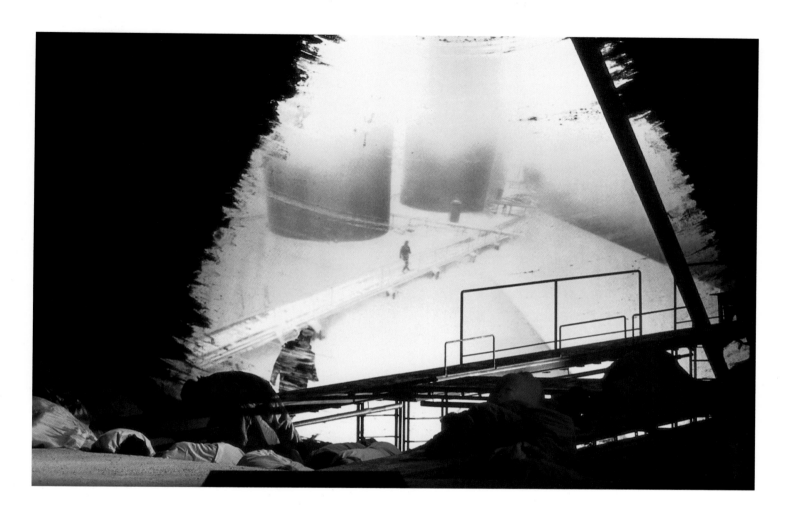

ge schwarze Cockpits, Piloten sehen keine Umgebung, rasen durch die virtuelle Künstlichkeit, erleben und erfühlen keine Raumbewegung. Keine wahren Bilder mehr. Nur durch ihren eigenen Abschuss, ihre eigene Katastrophe können sich Fiktion und Realität wieder zusammenfügen. Der computergesteuerte Flug in den Raum. Die Videoüberwachung unserer Städte zeigt nicht Häuser, Straßen und Fernsehtürme, sondern eröffnet dem Überwachungsbeamten ein neues, sich aus vielen Perspektiven zusammensetzendes Labyrinth von Schluchten, Löchern, Tunnels, Spiegelungen.

Banquos Erscheinung, acht tote Könige ziehen vorüber. Es schwinden die Sinne. Täuschungen, Fälschungen, die moderne Kriegsführung stürzt in den Abgrund des Virtuellen. Computeraugen fallen auf Bühnenbilder rein. In die Wüste gemalte Landebahnen und aufgeblasene Gummipanzer werden angegriffen. Shakespeares Hexen sind besser. Shakespeare als Erfinder der modernen Kriegsführung. Nach Jahrhunderten alter Kriegsstrategien – Reihen gegen Reihen, entsinnt man sich in unserem Jahrhundert Shakespeares Bühnenbildern.

Für den Gang in die Schlacht bei El Alamein, in der Rommel besiegt wurde, entwarfen ein Filmarchitekt und ein Zauberkünstler den Angriffsplan unter Verwendung von Shakespeares/Malcolms »Birnam Wood«-Idee. Die Armee, versteckt und getarnt, sollte sich dem Gegner entgegenschieben, ohne dass diese die Bewegung wahrnehmen konnten. Auch in Ostengland verwandelten die Alliierten mit Hilfe von Filmarchitekten und Bühnenbildnern die Küste in ein getürktes und fiktives hochinteressantes Angriffsziel für Hitlers Luftaufklärung, um von den wirklich wichtigen Zielen abzulenken. Landschaftsausschnitte als Attrappe, hergestellt in Londoner Filmstudios. Trau keinem Auge.

Erich Wonder

MACBETH
Oper von/Opera by Giuseppe Verdi
Musikalische Leitung/Musical director: Gabriele Ferro
Inszenierung/Directed by: Ruth Berghaus
Bühnenbild/Stage design: Erich Wonder
Kostüme/Costumes: Peter Schubert
Staatsoper Stuttgart, 1994

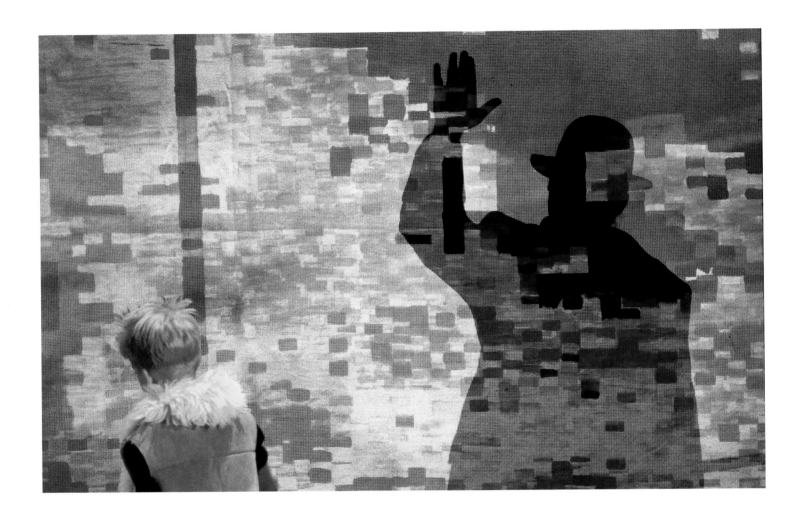

THE VENTURE INTO SPACE – ON MACBETH

The venture into the spaces at the fringe. In-between spaces. Spatial areas that one avoids. One does not like to dwell there, one wants to hurry through. Suburban landscapes. Disposal funnels for toxic waste, artificial mountains, containing plastic-coated special partitions. A distance away – gigantic oil containers. Trinitrotoluol is leaking out; the black-yellow bilge is seeking the porous soil. Dark grey snow is falling and mingling with the disgusting froth. Two riders in armour emerge out of the chemical haze. Their visors are smeared with oil. The horses' hoofs are sinking into the oily sludge. A royal drama set in the toxic reservoir of a powder factory. An intermediate storage site lowered beneath the stage. The heavy iron plates leading to the stage are welded on by force. Penetrating into the laboratory of obsessions, cut into the various levels of hallucination.

The venture into the interlocking toxic spaces, spaces of intrigue, spaces of murderers, spaces of blood. Explosion of excessive ambitions, implosion of emotions. Cut. An arrested part of the slowed down spatial movement. Spaces are wedged into each other, shattered and separated from one another. The bloody hands float weightlessly through nocturnal spaces. *Kumonosu-Djo*, the castle in the 'Forest of Cobwebs'. Kurosawa's human bodies studded with arrows as the aesthetic raptures of death. Black/white. Verdi's city theatre people know nothing, possibly they also mean nothing, perhaps they are 'only' an orchestra of resonant bodies. Have no reality, nothing real. Clear the slate.

The venture into the night. An annoying drizzle on the dark autobahn. Electronic target images on the windscreen during a sleet shower. Out of the black and white flicker the silhouette of the prince emerges. He becomes a schemer and a murderer, crushed by his ambition. The dis-

oriented space in the midst of the advancing billows of snow. Whizzing images approaching, sweeping apart. Autofocus. Becoming submerged. Cut out of the womb.

The venture into the real space is replaced by the simulation – bomber pilots no longer see what they do, but rather the TV cameras installed in the bomb. The spirits of the air. Apparitions. Opaque black cockpits; pilots do not see the surroundings, racing through the virtual artificiality, not experiencing or feeling the movement in space. No longer are there any true images. Only by being shot down, through their own catastrophe, can fiction and reality merge again. The computer-controlled flight into space. The video surveillance of our cities does not reveal houses, streets, and television towers, but rather discloses to the surveillance official a new labyrinth of ravines, gaps, tunnels, reflections composed of many perspectives.

Banquo's appearance, eight dead kings promenade past. The senses begin to fail. Delusions, forgeries, modern warfare plunges into the abyss

of the virtual. Computer eyes are deceived by the stage design. In the desert painted landing strips and inflated rubber tanks are attacked. Shakespeare's witches are better. Shakespeare as the inventor of modern warfare. After centuries of ancient war strategies – rank against rank – in this century one returns to Shakespeare's stage sets.

For the venture into the battle of El Alamein, in which Rommel was defeated, a film architect and a magician devised the plan of assault using Shakespeare/Malcom's 'Birnam Wood' idea. The army, hidden and camouflaged, was supposed to push towards the opponent without him perceiving the movement. In eastern England as well the allied troops transformed the coast into a fake and fictitious, highly interesting target for Hitler's aerial reconnaissance with the help of screen architects and stage designers in order to draw away the attention from the really important targets. Segments of landscapes as a simulation, produced in the London film studios. Don't trust anybody's eyes.

Erich Wonder

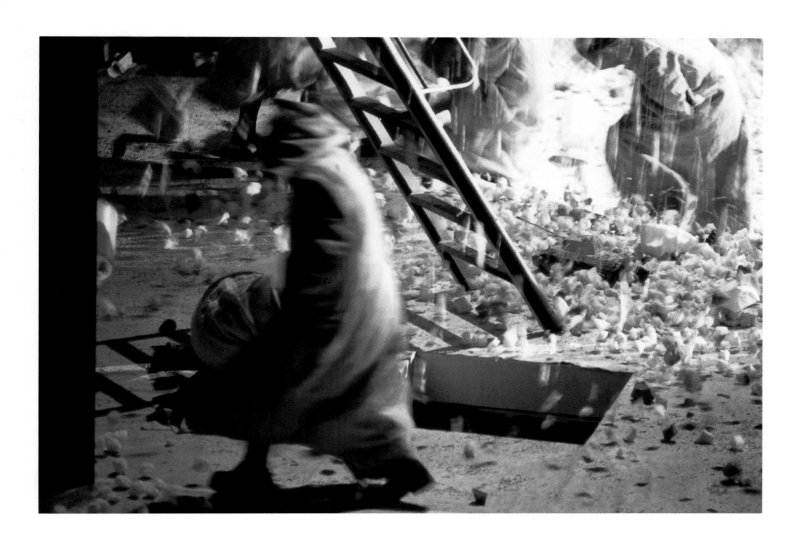

JÜRGEN FLIMM ÜBER ERICH WONDER

»Er ist jemand, von dem man sagt, das ist er,
weil er immer so verschieden ist...«

Er hatte immer einen sehr guten Blick für Genauigkeit im Realismus.
Das hat mich einfach umgeschmissen! Für die *Geschichten aus dem
Wiener Wald* ist er in Wien herumgelaufen und hat Gassen mit dem
Metermaß abgemessen und auch fotografiert, im Thalia Theater war die
Gasse eine Originalfilmdekoration... Im Donaubild war es ganz anders.
Hier war nicht mehr diese Idylle. Da musste schon Beton her. Und die
Wachau hing nicht voller Geigen, sondern voller Rebstöcke. Ein Gewirr
von Rebstöcken... Erich hat schon damals in seiner Anfangszeit zwei
Dinge gehabt: die realistische Genauigkeit und Bilder, die schon ins
Fantastische gingen.
Er hat einen genialischen Funken und ist seinen Kollegen immer einen
Schritt voraus. Ich weiß nicht, woher das kommt, aber er hat immer eine
veränderte Perspektive. Er sieht die Dinge immer einen Tick anders.
Erich hat als Realist angefangen und ist jetzt in einer visionären Phase.
Unsere Zusammenarbeit am *Ring* in Bayreuth ist wie ein gutes Ping-
pong-Spiel. Wir haben diese Produktion ganz miteinander entwickelt –
wie übrigens alle Produktionen. Am Ende weiß keiner, was von wem ist.
Wir suchen immer gemeinsam nach einer Erzählweise. Mal ist es
»Wimm«, mal ist es »Flonder«.

Aus der ORF/3sat-TV-Dokumentation *Wonderland*, Herbst 2000

JÜRGEN FLIMM ON ERICH WONDER

"He is a person of whom one might say, that's him –
because he is constantly different..."

He always had a very keen sense for the accuracy of realism. That sim-
ply bowled me over! For the *Geschichten aus dem Wiener Wald* ('Tales
from the Viennese Forest') he roamed around in Vienna and measured
the lanes with a measuring rod and also took photographs. At the Thalia
Theater the lane was from an original screen set... In the Danube-set it
was totally different. Here there was no longer this idyll. In this case
concrete was called for. And the Wachau was not resonant with violins
but full of grape vines instead. A maze of grape vines... Even in his early
beginnings Erich had two major assets: realistic precision and images
that already bordered on the fantastic.
He has a spark of genius and is always one step ahead of his col-
leagues. I don't know where this comes from, but he always has an
altered perspective. He always sees things in a slightly different manner.
Erich started out as a realist and is now in a visionary phase. Our collab-
oration on the *Ring* in Bayreuth is like a good game of ping-pong. We
developed this production entirely on a mutual scale – as, incidentally, all
of the productions. At the end neither of us knew who had which idea in
the first place. We always search for a way of relating the story together.
Sometimes it's "Wimm", then again it's "Flonder".

From the ORF/3sat TV documentary *Wonderland*, autumn 2000

GESCHICHTEN AUS DEM WIENER WALD	
Ödön von Horváth	
Inszenierung/Directed by: Jürgen Flimm	
Bühnenbild/Stage design: Erich Wonder	
Kostüme/Costumes: Erich Wonder	
Thalia Theater Hamburg, 1973	

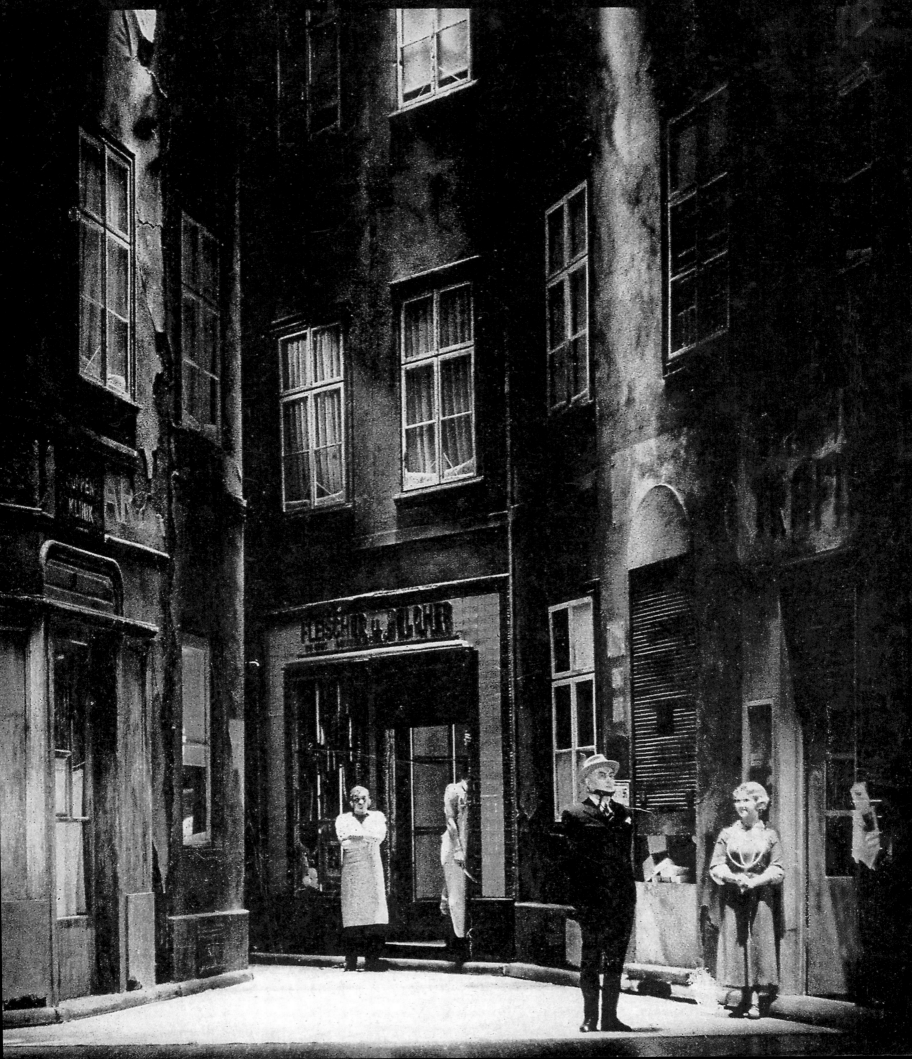

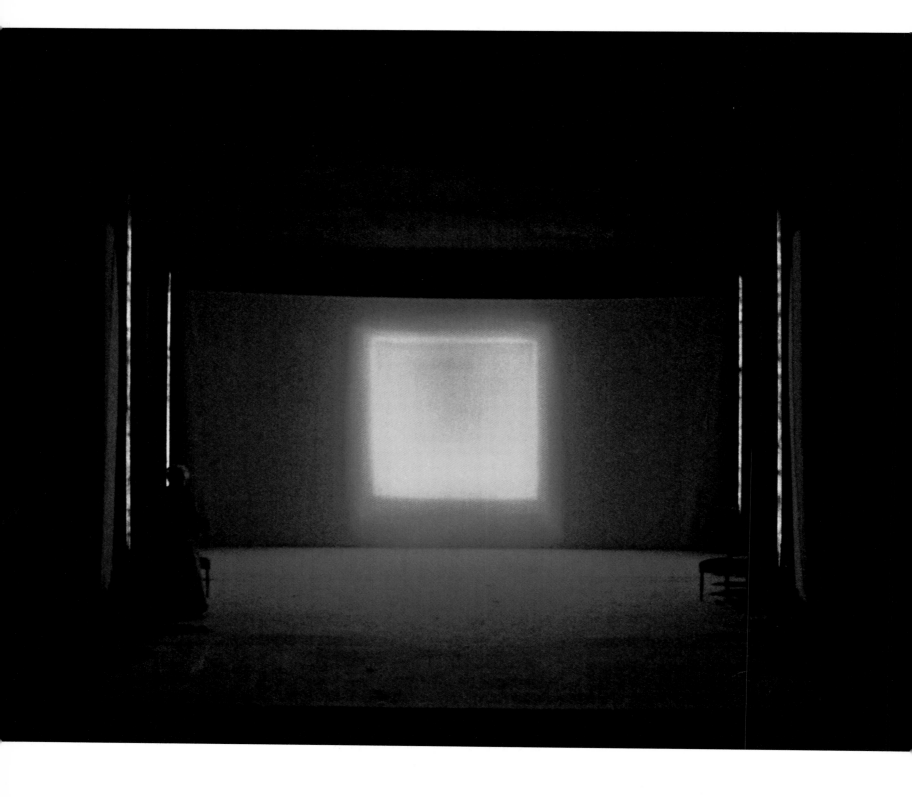

DIE NIBELUNGEN
Friedrich Hebbel
Inszenierung/Directed by: Jürgen Flimm
Bühnenbild/Stage design: Erich Wonder
Kostüme/Costumes: Marianne Glittenberg
Thalia Theater Hamburg, 1988

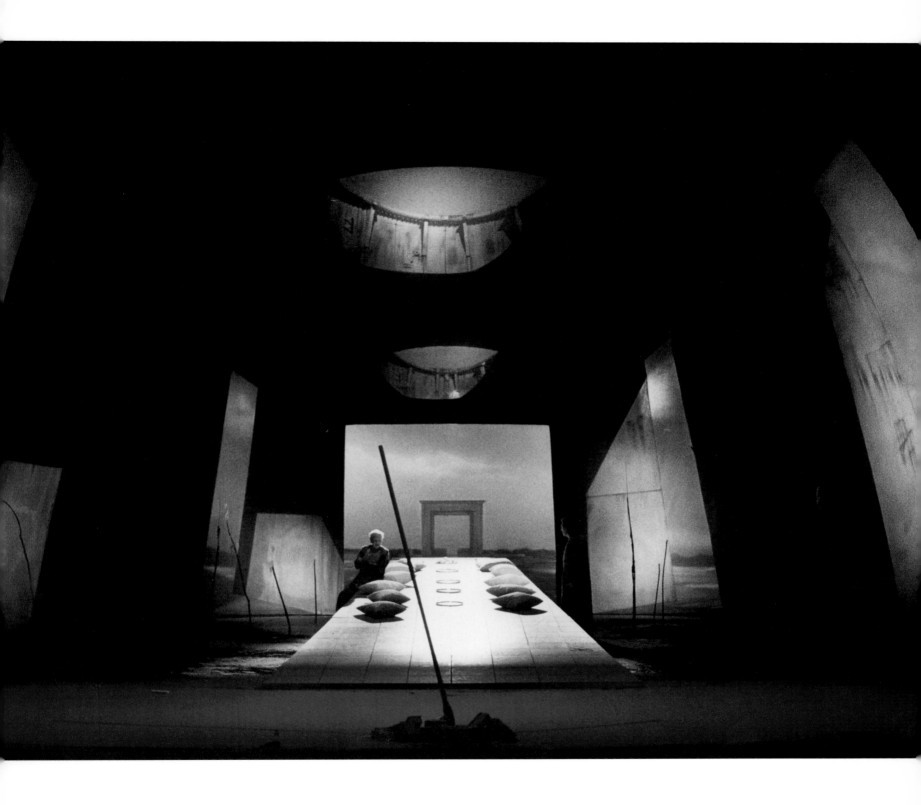

»Was die Zusammenarbeit mit Regisseuren anbelangt, so habe ich mich nie spezialisiert. Die Konzentration auf einen Partner führt langfristig zu nichts. Es ist wie in einer Ehe. Es muss immer wieder eine Pause geben, bis die Spannung wieder da ist…« E.W.

"As far as collaboration with directors is concerned, I've never specialised. Concentrating on one partner leads nowhere, in the long run. It's like in a marriage. There's must be a break now and then, for the excitement to return…" E.W.

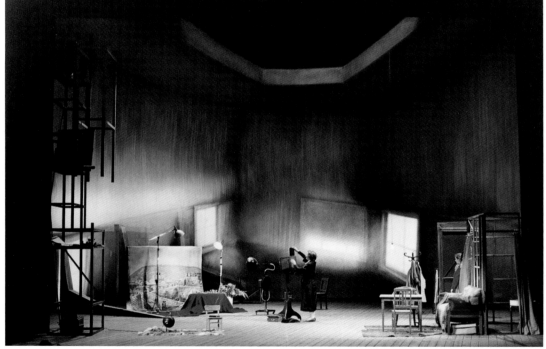

DIE WILDENTE (VILDANDEN)

Henrik Ibsen

Inszenierung/Directed by: Jürgen Flimm

Bühnenbild/Stage design: Erich Wonder

Kostüme/Costumes: Florence von Gerkan

Ronacher, Wien /Thalia Theater, Hamburg, 1994

ONKEL WANJA

Anton Tschechow

Inszenierung/Directed by: Jürgen Flimm

Bühnenbild/Stage design: Erich Wonder

Kostüme/Costumes: Nina Ritter

Schauspielhaus Köln, 1980

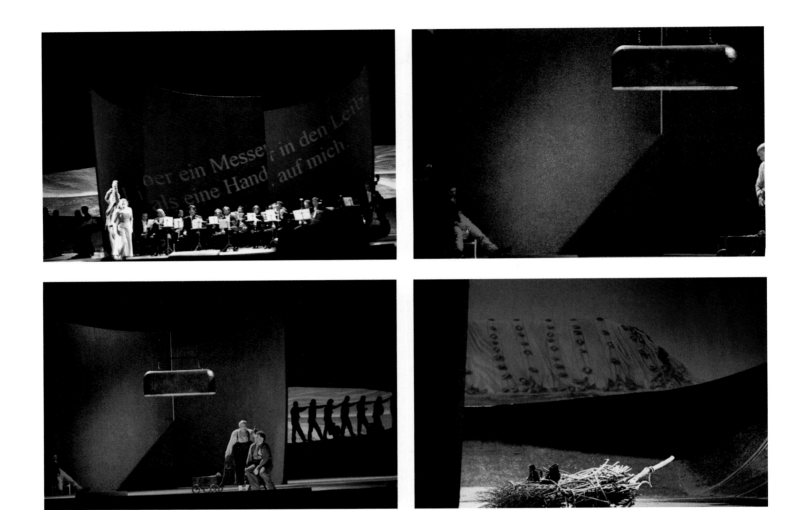

»Ich habe die Oper *Wozzeck* zweimal gemacht und
jedesmal Rot gesehen. Rot, alles Rot, tot, aus.« E.W.

"I did the opera *Wozzeck* twice, and each time
I saw red. Red, everything red, dead, over." E.W.

WOZZECK
Oper von/Opera by Alban Berg
Musikalische Leitung/Musical director: Giuseppe Sinopoli
Inszenierung/Directed by: Jürgen Flimm
Bühnenbild/Stage design: Erich Wonder
Kostüme/Costumes: Florence von Gerkan
Teatro alla Scala, Mailand, 1997

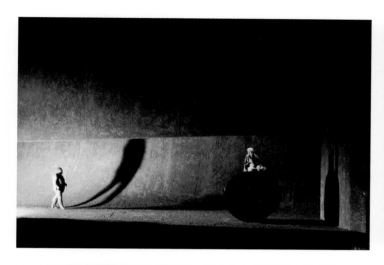
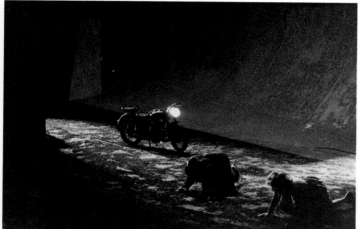
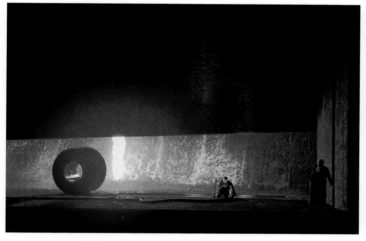
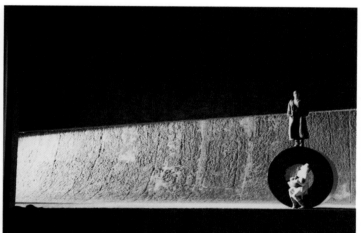

WOZZECK
Oper von/Opera by Alban Berg
Musikalische Leitung/Musical director: Christoph von Dohnányi
Inszenierung/Directed by: Peter Mussbach
Bühnenbild/Stage design: Erich Wonder
Kostüme/Costumes: Andrea Schmidt-Futterer
Opernhaus Zürich, 1999

PETER MUSSBACH ÜBER ERICH WONDER

Es geht um Erfahrung, es geht um Sensualität, es geht vielleicht auch um Spiritualität. Also Dinge, die einem niemand in die Wiege legt, sondern die man durch langes Arbeiten am Theater erfährt. Erich Wonder hat eine tiefe Empfindungsfähigkeit und hohe Professionalität. Er hat einen unglaublich klaren Blick auf die Dinge und ein unglaubliches Empfinden für die besondere Realität auf der Bühne bis hin zu fantastischen Situationen. Wonder ist nicht jemand, der immer nur seinen eigenen ästhetischen Stil realisiert. Wir versuchen beide, auf die konkreten Gegebenheiten des jeweiligen Stückes zu reagieren, eine gemeinsame Lesart zu finden. Das heißt dann auch in irgendeiner Form gemeinsam zu schwingen. Das ist ein langwieriger Prozess bis zur endgültigen Gestalt eines Bühnenbildes.

Aus der ORF/3sat-TV-Dokumentation *Wonderland,* Herbst 2000

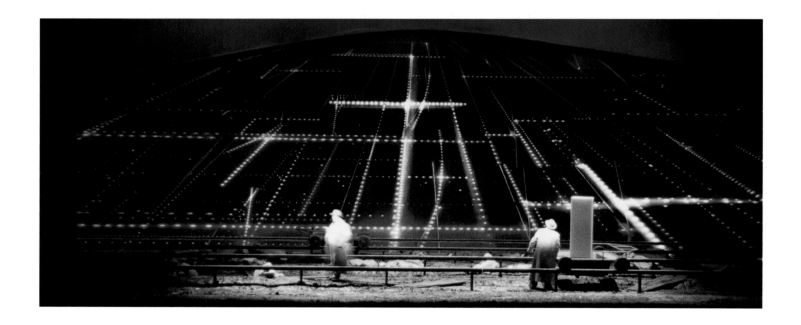

DOKTOR FAUSTUS
Oper von/Opera by Ferrucio Busoni
Musikalische Leitung/Musical director: Kent Nagano
Inszenierung/Directed by: Peter Mussbach
Bühnenbild/Stage design: Erich Wonder
Kostüme/Costumes: Andrea Schmidt-Futterer
Lichtdesign/Light design: Konrad Lindenberg
Salzburger Festspiele, 1999

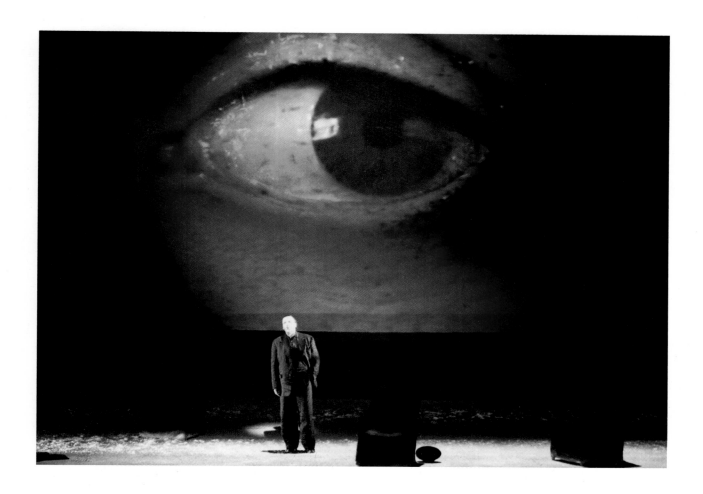

PETER MUSSBACH ON ERICH WONDER

It's about experience, sensuality, possibly also about spirituality. That is, things which nobody is endowed with from birth, but which one acquires by working at the theatre for a long time. Erich Wonder has profound sensitivity and a high degree of professionalism. He has an unbelievably clear perception of things and a remarkable insight into the particular reality on stage, including fantastic situations. Wonder is not a person who only realises his own aesthetic style exclusively. We both attempt to react to the concrete circumstances of the respective play and try to find a mutual reading of it. This also implies that we in some form resonate with one another.

It's a prolonged process until a stage set has its ultimate shape.

From the ORF/3sat TV documentary *Wonderland,* autumn 2000

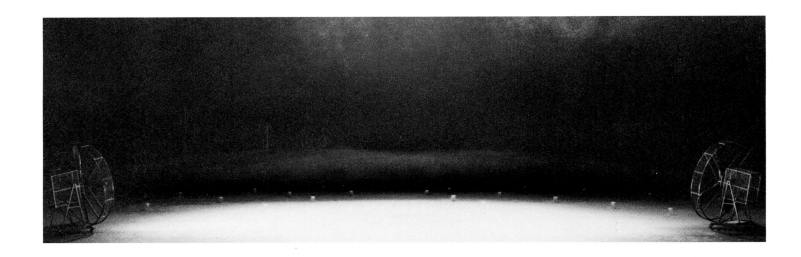

KONRAD LINDENBERG
ÜBER ERICH WONDER

Wonders Bühnenbilder sind nicht intellektuell, sondern es sind Räume, in denen Licht drin ist. Er ist nicht didaktisch und kein Konzeptkünstler. Wonder denkt verquer, das erweist sich oft als glücklich. Manchmal stört's auch. Man kann sich seinem verqueren Denken nicht durch logische Argumente entziehen, da das oft der Clou ist. Seine stoische Penetranz ist erstaunlich. Er ist 'ne misstrauische Type. Torkelt zwischen dem Genialen und dem Wahnsinn hin und her… Da ist etwas, das man beleuchten kann. Bei manchen Bühnenbildern muss man das Licht von der »Dekoration« weghalten, weil die Vorlage kein Licht verträgt.

Wonder ist der Bühnenbildner, der bekannt ist für seine Ansprüche ans Licht. Für einen Beleuchter ist er ein Glücksfall. Er denkt das Licht mit beim Bühnenbild. Zum Beispiel baut er Luken, Lichtwürfel, Schlitze und andere Öffnungen für das Licht. Er redet über die Wirkung, die das Licht haben soll – und so sind seine Räume gebaut. Wonder geht es um die Wechselwirkung von z. B. HQI und Natrium, Natriummischlicht. Natriummonochromatisch (Belgische Autobahnbeleuchtung! Wir haben uns darüber unterhalten, warum Belgien nachts aus dem Weltraum als einziges Land zu erkennen ist – verschiedene Lichtfarben des Leuchtstoffs und der HMI-Daylight-Scheinwerfer). Das sind die Instrumente. Farben also, ohne dass man Farbfolien benutzt. Jede Farbe hat ja eine allegorische Wirkung. Ich mache es genauso und benutze zusätzlich Farbfolien. Ich bin dafür bekannt, dass ich mutig in die Farbkiste greife. Wie entscheide ich mich für eine Farbe? Die Entscheidung steht zwischen den beiden Pfosten Sujet und Bühnenbild – was nicht immer eine Einheit ist… Ich denke, ich bediene Wonder da schon ganz gut. Da bin ich praktisch seine zweite Speerspitze…

KONRAD LINDENBERG
ON ERICH WONDER

Wonder's stage designs are not intellectual, but rather spaces in which light is contained. He is not didactic, nor is he a conceptual artist. Wonder thinks in a strange manner which often proves to be very positive. Sometimes it also gets in the way of things. One cannot evade his twisted way of thinking through logical arguments, since this is often the actual point. The stoical quality of his insisting manner is remarkable. He's a wary guy. Reeling between genius and madness … There is something there that one can illuminate. In the case of some stage designers one has to keep the light away from the 'decoration' because the script cannot endure the light.

Wonder is the stage designer who is known for his demands on lighting. For a lighting technician he is a stroke of luck. When designing a stage set, he includes the lighting in his concept. For example, he constructs windows, light cubes, slits, and other openings for the light to flow through. He talks about the effect that the light is supposed to have – and this is the way his spaces are constructed. Wonder is interested in the interaction, for instance, between HQI and sodium, sodium-compound light – sodium-monochromatic (Belgian autobahn lighting! We talked about the question why Belgium is the only country that can be recognised from outer space at night – different colours of light of illuminants and of the HMI-daylight-spotlights). Those are the instruments. That is to say, colours, without, however, using colour filters. Every colour does have an allegorical meaning. I go about it the same way and additionally use colour filters. I'm notorious for lavishly availing myself of the paint box. How do I decide on a colour? The decision stands between the two poles of subject matter and stage set, which do not always form a unity … I believe I serve Wonder pretty well. In a way, I'm practically his second spearhead …

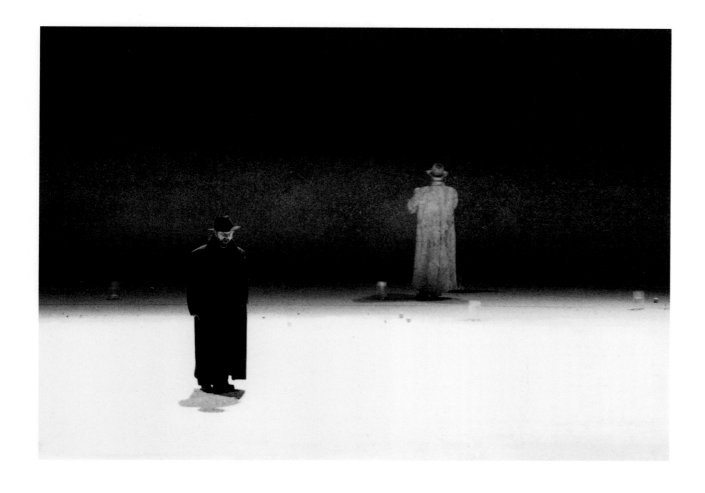

WÜRFEL UND KUGEL

Erich Wonder im Gespräch mit dem Komponisten Herbert Willi,
15. März 2000: Erinnerungen an die Zusammenarbeit anlässlich der
Uraufführung der Oper *Schlafes Bruder*

WONDER Das Aufregende bei der Uraufführung einer Oper ist immer,
wie nähert man sich dem Stoff. Ich kann die Musik ja noch nirgends
hören… Das ist ja nicht wie bei der *Zauberflöte*, da gehe ich in ein
Plattengeschäft und kaufe mir jede Menge Aufnahmen.

WILLI Ich hab' einfach versucht, anhand von Beispielen aus der Partitur
Erich zu vermitteln, was mir das Wichtigste an der Oper ist! Wir haben
uns nur zweimal in einem Restaurant am Wiener Naschmarkt getroffen.
Am nächsten Tag ist er mit den Entwürfen gekommen…

WONDER Nein, nein! Wir haben Tag und Nacht gearbeitet! Du warst
viermal in meiner Wohnung. Dort hast du mir das beigebracht…

WILLI Ich wollte ja nicht eine weitere Literaturoper schreiben, es ging
mir nicht darum, eine Geschichte zu erzählen. Mich hat interessiert, dass
es einen Menschen gibt, Elias, der hört. Er hört ins Innere und gleichzei-
tig in die Ferne. Er hört zum Beispiel den Schnee… Er nimmt alles
hörend wahr und bekommt dadurch Kontakt zu allem, was um ihn herum
ist. Das Hören selbst wird zum Thema der Oper, zu Handlung und Ort. Es
geht um das Hörwunder!

WONDER Ja, aber in diesem Buch geht es doch um mich und meine
Bühnenbilder…

WILLI Du hast ja auch sofort gespürt, was ich meine. Genial. Deine
Lösungen fand ich wirklich toll. Es geht darum, den Menschen das Hör-
wunder auf der Bühne als Bild zu vermitteln. Ein Hörwunder ist ja nicht
greifbar. Und da hast du in das Zürcher Opernhaus diesen Würfel hinein-
gesetzt. Und der ist letztlich auch ein Fremdkörper…

WONDER Ja, ein Fremdkörper! Vielleicht geht es ja um einen Wahnsin-
nigen in einem Dorf… Das ist auch so ein Punkt. Wir kommen beide aus
einem Dorf, da haben wir ein ähnliches Schicksal. Etwas übertrieben
kann man sagen, wir waren beide irgendwie Aussätzige. Auch ich habe
immer ganz andere Dinge gesehen als die anderen. Manches habe ich
überhaupt nicht gesehen. Es ist kein Witz, aber ich habe immer nur einen
Würfel gesehen… Du hast auch immer ganz etwas Anderes gehört.

WILLI Zwischen uns beiden war etwas sehr Verbindendes, das war für
mich entscheidend. Ich hatte das Gefühl, wir meinen dasselbe. Was ich
höre, siehst du. Wenn ich in mich hineinhöre, kann ich immer Musik
hören. Alle Eindrücke des Tages hinterlassen ihre Spuren. Auch die Oper
selbst ist ja ein Hörwunder, und ich als Komponist habe das Hörwunder
erlebt. Ich bin der Erste, der diese Musik war. Irgendwann aus dem
Nichts ist diese Oper auf mich zugekommen. Sie ist durch mich hin-
durchgegangen, und am Ende verlässt sie mich wieder…

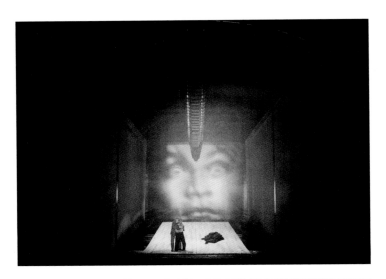

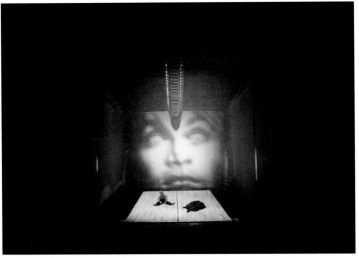

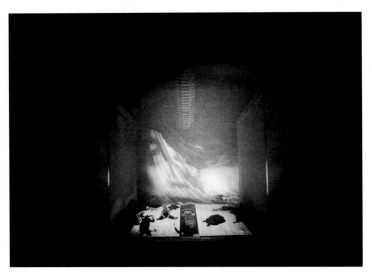

Erich ist die Wirbelsäule eingefallen, das Skelett. Im Epilog konnte man dann zeigen, wie die Musik – über das Skelett – von vorne auf der Bühne über das Publikum hinweg nach hinten im Opernhaus wandert. An einem bestimmten Punkt wurden die Türen im Opernhaus geöffnet, und am Eingang und draußen im Foyer standen Boxen, die eingeschaltet wurden. Da ist die Musik hinausgewandert…

WONDER Es war ein Klang-Skelett, mehr symbolisch. Es war wie ein Saurier. Ein Rückgrat aus Aluminiumplatten, das bis zum Luster ging und über die Zuschauer hinweg.

WILLI Es symbolisiert auch die Zeit.

WONDER Zeit ist für mich immer Raum.

WILLI Für mich auch, das ist nicht zu trennen!

WONDER Zeit ist Körper. Es ist die Bewegung dieser Raumverdrängung. Ganz blöd, aber es ist, als würdest du durch einen Kaugummi hindurchgehen. Du gehst durch einen Zeit-Raum.

WILLI Du hast einen Raum geschaffen, der das Hörwunder möglich macht. Du hast mit Licht einen Raum geschaffen! Ich als Komponist sitze da und hör' in mir Musik. Da gibt es ja auch den Raum, der aus Licht entsteht.

WONDER Das Licht war sehr körperlich und sehr räumlich. Das Licht erzeugt den Raum. Du kannst mit Farbe keinen Raum erzeugen. Wenn du Räume mit Licht machst, dann heißt das ja auch, dass du Materialien brauchst, die den Raum nicht kaputt machen. Ich nehme das leichteste Material, das schon Licht in sich ist, nämlich Tüll. Das ist eine meiner wesentlichen Erfindungen, die es zwar immer schon gegeben hat, aber auf der Bühne falsch verwendet wurden. Als ich damit in Frankfurt angefangen habe, wurde ich ausgelacht. »Der verwendet Tüll!« Dann hat sich das durchgesetzt, und alle haben es verwendet. Ich nehme zum Beispiel mehrere Tüllbahnen mit verschiedenen Motiven. Dann kann ich überblenden wie im Kino. Kinoüberblenden. Gegenüber dem Kino, der Kamera hat Theater ja kaum Möglichkeiten. Wenn du aber mit Tüll arbeitest, kannst du richtig überblenden. Mit Tüll kannst du ganze Geschichten erzählen.

WILLI Für mich ist jede Musik, die ich schreibe, immer bevor ich sie höre, sichtbar. Es sind immer Formen. Es ist ein Punkt, der wächst und wächst – noch nicht hörbar, nur spürbar. Wenn der Punkt immer größer wird, dann wird es eine Kugel, und ich bin plötzlich mittendrin, dann bin ich Teil dieser Kugel. Durch das Abschreiten der Kugel wird für mich das zuerst Sichtbare hörbar. Dann wird es Musik. Das ist der Inhalt meiner Oper *Schlafes Bruder*.

WONDER Du als Komponist bist viel emotionaler als ich, kommt mir vor. Du hast vorhin gesagt: »Die Musik geht durch mich hindurch.« Also durch mich geht überhaupt nichts durch. Ich bin ein Beobachter, ein

scharfer Beobachter! Vielleicht hat das weniger mit mir zu tun als mit meinem Beruf. Ich gehe etwas kälter und distanzierter an die Dinge heran. Der Würfel geht nicht durch mich hindurch…

WILLI Vielleicht auch deshalb, weil du den Würfel hast und ich die Kugel…

WONDER Es geht um die Wurzeln der Kunst! Im Bauhaus wurde es ja gelehrt von Johannes Itten, Oskar Schlemmer, Kandinsky! Meine Bibel als Kunststudent war das Buch *Punkt und Linie zu Fläche*. Von der Fläche ist der nächste Schritt zum Raum. Wenn du ein Quadrat räumlich siehst, hast du einen Kubus. Und diesen Kubus, diesen Würfel, wollte ich schon immer machen. Du hast in deiner Musik etwas Ähnliches.

WILLI Er sagt immer Würfel und ich Kugel…

Das Gespräch wurde von Koschka Hetzer-Molden aufgezeichnet.

SCHLAFES BRUDER		
Oper von/Opera by Herbert Willi		
Libretto: Robert Schneider in Zusammenarbeit mit/in collaboration with Herbert Willi		
Musikalische Leitung/Musical director: Manfred Honeck		
Inszenierung/Directed by: Cesare Lievi		
Bühnenbild/Stage design: Erich Wonder		
Kostüme/Costumes: Florence von Gerkan		
Uraufführung/First performed at Oper Zürich/Theater an der Wien (Wiener Festwochen), 1996		

CUBE AND SPHERE

Erich Wonder in a conversation with the composer Herbert Willi, 15 March 2000: Recollections of the collaboration on the occasion of the first performance of the opera *Schlafes Bruder*

WONDER The exciting thing about an opera that is first performed is always how one approaches the subject matter. After all, at that point the music is not yet to be heard anywhere… It's different from the *Zauberflöte* ('Magic Flute'), where I can go to a record store and buy any amount of recordings.

WILLI I simply tried to convey to Erich what was most important to me with respect to the opera on the basis of examples from the score! We only met twice in a restaurant at the Naschmarkt in Vienna. The next day he came to me with the designs…

WONDER No, no! We worked day and night! You were at my apartment four times. There you showed me what it was about…

WILLI Well, I didn't want to write another literary opera, it wasn't my aim to tell a story. I was interested in the fact that there was a person, Elias, with a keen sense of hearing. He can hear into the interior and at the same into the distance. He can hear the snow, for example… He perceives everything by the sense of hearing and in the process achieves contact with everything around him. Hearing itself becomes the topic of the opera; it becomes the plot and the place. The focus is on the 'hearing wonder'!

WONDER Yes, but in this book we're actually dealing with myself and my stage designs…

WILLI But you in fact immediately sensed what I meant. Brilliant. I thought your solutions were really great. The point is to convey on the stage the 'hearing wonder' as an image to the people. A 'hearing wonder' is actually not tangible. And then you placed this cube in the Zurich opera house. And in the final analysis it's also an alien element…

WONDER Yes, an alien element! Possibly the story is in fact about a madman in a village… That's also a point. Both of us come from a village; in that respect we have a common fate. In a slightly exaggerated sense one could say that we were both in a way outcasts. I also always saw things totally different from what the others saw. Some things I didn't see at all. It's not a joke, but I always only saw a cube… You always heard something totally different as well.

WILLI We had very much in common – that was decisive for me. I had the feeling we both meant the same things. What I hear is what you see. When I listen deeply into myself, then I can always hear music. All of the impressions of the day leave their traces. The opera itself is in fact also a 'hearing wonder', and I as a composer have experienced the 'hearing wonder'. I was the first person to be this music. At some point this opera came to me out of the blue. It passed through me and at the end it will leave me again…

Erich had the idea of the spine, the skeleton. In the epilogue one could then show how the music – via the skeleton – streamed from the front, up onto the stage, over the audience towards the back of the opera house. At a certain point the doors in the opera house opened; and at the entrance and outside in the foyer loudspeakers were installed that were turned on. That's where the music wandered out…

WONDER It was a sound skeleton, more symbolically speaking. It was like a dinosaur. A spine made of aluminium sheets that reached up to the chandelier and beyond the audience.

WILLI It also symbolises time.

WONDER For me time is always a space.

WILLI For me as well – that's inseparable!

WONDER Time is a body. It is the movement of this space displacement. In a totally stupid way it's as if you were walking through a piece of chewing gum. You are passing through a time-space.

WILL You have created a space that makes the 'hearing wonder' possible. You have created a space by means of light! As a composer I sit there and hear it with music. There is also this space that emerges from light.

WONDER The light was very corporeal and very spatial. The light produces the space. You can't produce a space with colour. If you create spaces with light, then this also means that you need materials that don't destroy the space. I use the lightest material that already is light in itself, namely, tulle. That's one of my major inventions, which actually has always existed, but was not put to proper use on the stage. When I started doing that in Frankfurt, I was laughed at. "He's using tulle!" Then it caught on and everybody started using it. I, for example, use various widths of tulle with different motifs. Then I can fade out and superimpose images like in the cinema. Film superimpositions. In comparison to the cinema, the camera, theatre has very few possibilities. But if you work with tulle, then you can properly superimpose. With tulle you can tell entire stories.

WILLI For me any kind of music that I write is always visually perceivable before I hear it. It always consists of forms. It's a point that grows and grows – not yet acoustically perceivable, only palpable. When the point becomes increasingly larger, it then turns into a sphere and suddenly I'm in the middle of it, part of this sphere. By pacing off the sphere, the initially visible becomes acoustically perceivable. Then it becomes music. That is the content of my opera *Schlafes Bruder*.

WONDER You as a composer are much more emotional than I am, at least it appears like that to me. You said a while ago – "the music passes through me". Well, nothing at all passes through me. I'm an observer, a keen observer! Perhaps that has less to do with myself than with my occupation. I approach things from a slightly colder and more distanced angle. The cube does not pass through me…

WILLI Possibly also because you have the cube and I have the sphere…

WONDER: It's about the roots of art! At the Bauhaus this was indeed taught by Johannes Itten, Oskar Schlemmer, Kandinsky! My bible as an art student was the book *Punkt und Linie zu Fläche* ('Point and Line to Plane')
From the surface the next step is into the space. If you look at a square spatially, then you have a cube. And this cube is something I have always wanted to create. In your music you have something similar.

WILLI He always says cube and I say sphere…

The conversation was recorded by Koschka Hetzer-Molden.

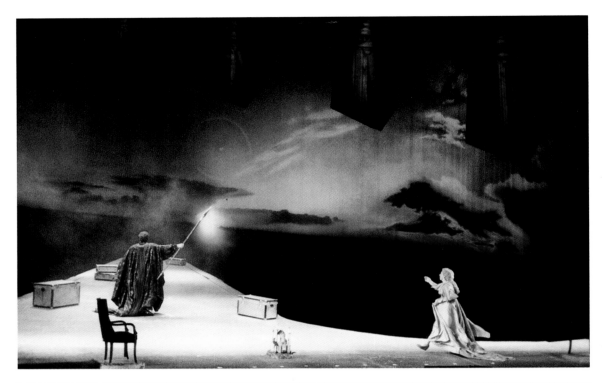

»Ich lasse mich sehr von Musik inspirieren,
vor allem durch Popmusik. Das gibt mir auch
wichtige Impulse für die Oper.« E. W.

"I'm greatly inspired by music, pop music
in particular. It provides me with important
inspiration for opera." E. W.

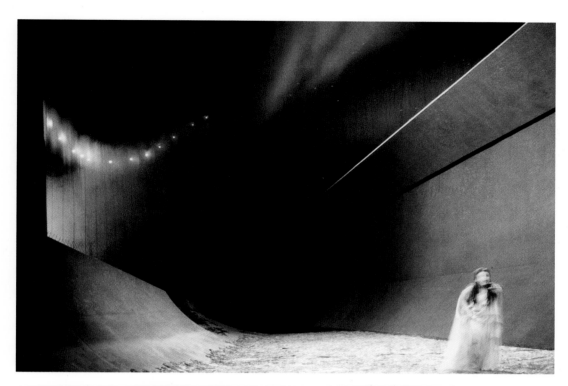

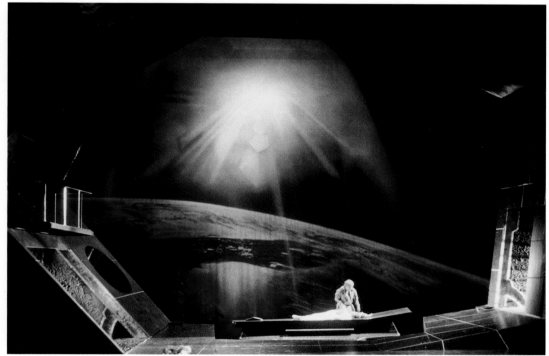

DER RING DES NIBELUNGEN
Oper von/Opera by Richard Wagner
Musikalische Leitung/Musical director: Wolfgang Sawallisch
Inszenierung/Directed by: Nikolaus Lehnhoff
Bühnenbild/Stage design: Erich Wonder
Kostüme/Costumes: Frieda Parmeggiani
Staatsoper München, 1987

Computeranimation zum Ring 2000 in Erich Wonders Atelier im Semperdepot, Wien/Computer animation for Ring 2000 in Erich Wonder's studio in the Semperdepot, Vienna

DER RING – PERSÖNLICH

TAGEBUCHEINTRAGUNG *Walküre*, 1. Aufzug, 3. Szene. Es ist vollständig Nacht geworden – Wonnemond. Alles weiß, in der gleißenden, schmerzenden Helligkeit ist nichts zu sehen, keine Tiefe, aber auch keine Nähe. Figuren tauchen auf und verschwinden, immer die gleiche Anstrengung, etwas zu erkennen, der sinn- und zwecklose Versuch, Geschichten mitzubekommen, an denen in ihrer direkten Umsetzung die meisten Theaterversuche scheitern, scheitern müssen. Schrecklicher Wagner. EINTRAGUNG. Warum nicht *Tristan*? Eintauchen in die Unendlichkeit, Sehnsucht, die man nicht »darstellen« kann. Und jetzt *Ring 2000*. Nur wegen der magischen Zahl? Vielleicht, um einen Rückblick ins 20. Jahrhundert und einen Vorausblick ins 21. Jahrhundert zu machen? EINTRAGUNG. Siegfried, 3. Aufzug, 3. Szene. Er sinkt, wie ohnmächtig, an Brünnhildes Busen – langes Schweigen. Diese erfundenen mythischen Figuren haben nichts mit Menschen zu tun. Sie sind zu Menschmaschinen, kaputten Objekten, abgestürzten Flugzeugen mutiert. Das schwere große Flugzeug des 21. Jahrhunderts sinkt »ohnmächtig« auf das spiegelglatte Wasser, Brünnhilde als Spiegelung der heutigen Absturzästhetik, Bilder, an die wir uns gewöhnt haben. 340 oder 370 Tote, bald 1000, egal, schon daran gewöhnt. Das Unglück beginnt und wird seinen Lauf nehmen. Es gibt sowieso keinen Anfang und kein Ende, wir steigen in den Endlosfilm hilflos irgendwo ein.

EINTRAGUNG. *Die Walküre*, 3. Aufzug, 3. Szene. Brünnhilde sinkt, gerührt und begeistert, an Wotans Brust; Wagners Brust. Kein Feuer heute, Vereisung, die Eiszeit beginnt. Abschiede. Auch Befreiungen sind Abschiede (sie umfasst ihn heftig). Siegfried: Ha! (er hat bei den letzten Worten Brünnhilde unwillkürlich losgelassen). Auch Götter können nicht aus der raumtäuschenden virtuellen Welt. Das Unglück bewegt sich weiter. EINTRAGUNG. Versuchte Idylle. Götterdämmerung. Vorspiel. Und wieder Abschied. Siegfried muss weiter, die vorläufige Endkatastrophe wartet. Er verlässt das Wälsungenhaus und Brünnhilde. Sonnenaufgang – eine Sinnestäuschung am Horizont. EINTRAGUNG. *Siegfried*, 2. Aufzug, 1. Szene. Tiefer Wald. Sturmwind; ein bläulicher Glanz leuchtet von ebendaher. Was ist ein tiefer Wald gegen Tschernobyl? Was ist ein Kampf mit dem Wurm gegen einen deutschen ICE-Unfall? Siegfrieds Tod ein schwarzes Loch. Verbrannte Erde, Asche.

Erich Wonder

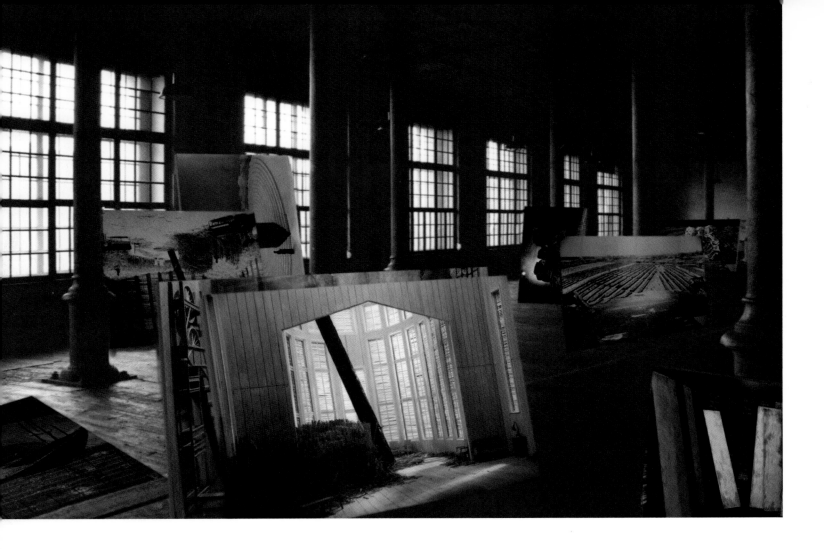

THE RING – PERSONAL

DIARY ENTRY, *The Valkyrie* Act 1, Scene 3. Deep night – *May Moon*. Everything is white, nothing is to be seen in the searing, painful brightness, no depth, but also no proximity. Figures appear and disappear, the same constant effort to recognise something, the futile endeavour to grasp stories which when directly transposed are the cause of so many theatrical attempts failing, being destined to fail. Dreadful Wagner. ENTRY. Why not *Tristan*? An immersion in eternity, longing which cannot be "represented". And now the *Ring 2000*. Just because of the magic number? Perhaps to provide a review of the 20th and a preview of the 21st century? ENTRY. *Siegfried*, Act 3, Scene 3. He falls, as if faint, onto Brünnhilde's breast – a long silence. These invented mythical figures have nothing in common with people. They have mutated into human machines, broken objects, crashed aeroplanes. The big heavy aeroplane of the 21st century sinks down „faint" onto the smooth water; Brünnhilde as a reflection of today's crash aesthetics, images we have become accustomed to. 340 or 370 dead, soon it will be 1,000, what does it matter, we are accustomed to it. The disaster begins and will take its course. There is no beginning or end anyway, helplessly we enter into the endless film at some point or other. ENTRY. *The Valkyrie* Act 3, Scene 3. Touched and enthused, Brünnhilde sinks onto Wotan's breast; Wagner's breast. No fire today, ice, the Ice Age begins. Farewells. Even liberations are farewells (she embraces him violently). Siegfried: Ha! (after Brünnhilde's last words, he lets go instinctively). Even gods cannot leave the virtual world and its illusion of space. The disaster continues. ENTRY. Attempted idyll. Twilight of the gods. Prologue. Another farewell. Siegfried must leave, the interim final catastrophe is waiting. He leaves the house of the Wälsungen, and Brünnhilde. Dawn – a visual deception on the horizon. ENTRY. *Siegfried*, Act 2, Scene 1. Dark forest. Stormy wind, with a bluish glow. What is a dark forest compared to Chernobyl? What is a fight with a dragon compared to the ICE train crash in Germany? Siegfried's death, a black hole. Scorched earth, ashes.

Erich Wonder

DER RING DES NIBELUNGEN		
Oper von/Opera by Richard Wagner		
Musikalische Leitung/Musical director: Giuseppe Sinopoli		
Inszenierung/Directed by: Jürgen Flimm		
Bühnenbild/Stage design: Erich Wonder		
Kostüme/Costumes: Florence v. Gerkan		
Bayreuther Festspiele, 2000		

RING 2000: PROTOKOLL – BÜHNENBILDBESPRECHUNG AM 27. UND 28. APRIL 1999 IN WIEN

RHEINGOLD

1. BILD – RHEINGRUND

Portalschleier auf Erbstüll gemalt, Korkboden mit reduzierten Furchen z.T. fest auf Bodentuch kaschiert, im Spielbereich loses Material, im Mittelbereich Gold im Sand in Form von Stoff und Glühlämpchen oder glimmerndem Material, welches Alberich gegen Ende raffen und mitnehmen kann.

Im Wasser schwenkende Stangen, Schiffswracks wie bisher, Podium 1 abgesenkt mit runden Kanten und Lifteinrichtung mit Kabine.

2 Horizonte mit gleicher Bemalung (Unterwasser – Seelandschaft):

1 x auf Gittertüll
1 x auf Schleiernessel

Dazwischen eine kleine Blende für die Beleuchtung.

Umbau zu 2: 2 Min. 54 Sek.

2. BILD – WALHALL

In allen Verwandlungen des *Ringes* wird die Schalldecke eingesetzt und dahinter umgebaut.

Eine lange Treppe führt von links unten nach rechts oben (für den Auftritt der Riesen) dahinter sieht man rechts, auf dichtem Nessel gemalt, Material z. B. Stahlrollen etc. lagern, links darüber im Hintergrund Walhall als halbplastischen Glasbau.

Dahinter wird die Bühne schwarz abgedeckt, um in der hinteren Hälfte die Reste des 1. Bildes abzubauen und das 3. Bild vorzubereiten.

Umbau zu 3: 3 Min. 6 Sek.

3. BILD – NIBELHEIM

Im Umbau wird von oben Alberichs Büro mit Lifteinrichtung eingesetzt, von links und rechts werden 2 Panoramawände auf Wagen angefahren.

Die Arbeitstische der Nibelungen sind, wie bisher, über die gesamte Bühne verteilt. In der hinteren Hälfte der Bühne hängt ein grauer Tüll zur Vernebelung.

Umbau zu 4: 3 Min. 51 Sek.

4. BILD – ZECHE

Alberichs Büro wird nach oben verwandelt, links und rechts Panoramawagen, einmal gedreht, eine diagonale Wand mit Schiebetür von oben eingesetzt, zusätzlich werden Schienen für eine Lore aufgebaut (Goldtransport).

Im Hintergrund ein Shirtingprospekt mit dichtgemalter Landschaft und transparentem Himmel.

Verwandlung zum Regenbogen
1 Min. 10 Sek.

Das Mitteltor wird nach rechts zur Seite geschoben, die mittlere Schiene nach links entfernt, der Schlussprospekt nach oben gezogen, sodass der dahinter aufgebaute lange Weg des Regenbogens in der schwarz ausgehängten Hinterbühne sichtbar wird.

Der Regenbogen ist ein welliger Holzbau mit schwarzem Samt bespannt und mit Leuchtfarbe bemalt, bis zur Mitte der Hinterbühne begehbar.

WALKÜRE

W I. AKT ist unverändert

Ein auf der Drehscheibe für den II. Akt aufgebauter Raum aus rohen Brettern, grob gekalkt, mit Jalousiewänden (Jalousiestreifen 8 cm breit) und einem Baum mit Schwert in der Mitte.

Im Raum befindet sich eine Feuerstelle mit regulierbarer Flammenhöhe, im hinteren Teil des Raumes ein trockenes Schilffeld und einige Möbel.

Verwandlung in 26 Sek.
Der gesamte Raum fährt in der Verwandlung nach oben. Es wird ein gelb blühendes Rapsfeld sichtbar. Der große Raum wird aus schwarzen Silhouetten mit Fensterausschnitten und dahinter hängenden Jalousien (Jalousiestreifen 4 cm breit) hergestellt.

In der Mitte ist hinter der Jalousiewand ein Mond mit Hof sichtbar.

Beide Räume sind nach oben hin offen.

W II. AKT

Auf der Drehbühne, die aus akustischen Gründen um 1 m nach hinten verschoben wurde, ist wie bisher ein halbkreisförmiger Zylinder aufgebaut, in dem im II. Akt schießscharten ähnliche Öffnungen zu sehen sind.

Links und rechts schließen 2 Wände den Raum bis zum Portal ab. In einer Drehung während des II. Aktes wird vor die Rundwand ein Prospekt gehängt.

In einer 2. Drehung wird der Prospekt gegen einen schwarzen Hintergrund ausgetauscht. Auf der Spielfläche sind Erdhaufen und Spaten (Massengrab) aufgebaut.

W III. AKT

Für den III. Akt werden die Prospektzugeinrichtungen am Zylinder abgebaut und die Schießscharten in der Wand zu großen Schlitzen geöffnet (Balkone sind entfallen).

In den großen Schlitzen sind Wind, Licht und Abseilabrichtungen für die Walküren vorgesehen.

Der Drehscheibenschlitz wird in der Pause zu III verschlossen, sodass beim Schließen des Zylinders der rote Sand für die Furchen nicht nach unten wegläuft.

Das vordere Drittel der Drehscheibenfuge ist als Feuerschlitz ausgebildet.

Das Schließen der Wände erfolgt in 3 Min. 10 Sek.

SIEGFRIED

S I. AKT

Wie bisher ein Raum mit Plafond und schrägem Baum, dessen Wände aus alten Planen bestehen.

Versenkung I offen für Schmiede. Durch die hintere Öffnung freier Blick auf Feld.

S II. AKT

Wie bisher, Prospekt mit transparentem Berg auf Gittertüll mit weiß abgespritzter Samtmaske. Berg aus Gittergestellen 20 x 20 bzw. 30 x 30 cm mit Gelantine-Folie bespannt und Menschenbewegung.

Der Bühnenboden ist komplett abgedeckt mit Wannen unter den Gestellen, 2 Rundhorizonte auf Flitter, Schleiernessel (sibirienblau).

Nach dem Abfahren des Gebirges wird die Öffnung von Podium I durch einen Deckel von Podium II ausgeschlossen. Von rechts starker Wind mit Schnee vermischt.

S III. AKT – ZECHE

Bodentuch mit Schnee, Zechenwände mit Industrieteilen, Horizont wie S II und Schnee von rechts.

Verwandlung 3 Min. 35 Sek.

Die Zeche: Wände fahren nach oben, und im Gegenzug kommt der Zylinder für die Entbannung nach unten.

Der Horizont wechselt (Bergsilhouette). Der Zylinder fährt geschlossen nach unten mit einer Einrichtung zum Öffnen, soweit es die darüberhängende Zeche erlaubt. (Schneefurchen auf dem Boden).

GÖTTERDÄMMERUNG

G I. AKT

Die Szenerie für G-Vorspiel und I. 1 sind noch nicht endgültig festgelegt. Angedacht ist ein Raum mit Jalousien in Anlehnung an die Apsis von Walküre I und in Anlehnung an den Entbannungszylinder.

Die Rheinfahrt ist voraussichtlich gestrichen (schwarze Decke).

Die Gibichungenhalle besteht wie bisher aus zwei 4-stöckigen Regalbauten, die in der bespielten 1. und 2. Etage durch je 3 Brücken verbunden sind.

Auf der Vorderseite 2 verschiebbare Gitterwände, auf der Rückseite 4 Jalousien. Links und rechts sind als Abdeckung Hänger oder Jalousien geplant. Im Hintergrund ein Horizont mit Industriebau (Flughafenhalle).

G II. AKT

Wie bisher, große Auftrittstreppen im Podium I und II linke Hälfte, auf der rechten Bühnenseite die 2 Regalbauten der Gibichungenhalle in Längsrichtung mit einem Zusatzteil rampenparallel.

Panoramawände mit Steingravuren (12 m hoch).

G III. AKT / 1

Horizont (Sibirien mit plastischer Fortsetzung der Bauten auf dem Bühnenboden).

Umbau (Trauermarsch) in 4 Min. 9 Sek.

G III. AKT / 2

Horizont Wüste – Bodentuch

Abschnitt 1
Nach Tod Gunther (Gutrune)

Abschnitt 2
Nach Tod Siegfried / Brünnhilde

Abschnitt 3
Nach Tod Hagen (Rheintöchter)

Überblendung brennendes Walhall in der Hinterbühne

Abschnitt 4
Schallwand schließt

Schluss: Knabe (Parsifal) alleine auf der Bühne.

Die Abschnitte 1 und 2 werden durch einen Samt mit eingeprägtem Motiv in Prospektform, der Abschnitt 3 als Gobelintüll ausgeführt.

Als weitere Vorgehensweise wird vereinbart, dass die Werkszeichnungen in 4 Portionen (Rh, W, etc.) vom 15. – 30. 05. 99 hergestellt und abgeliefert werden, sodass bis August 1999 (Besprechung während der Vorproben) ein Überblick über die technische Notwendigkeit, Organisation und Kostenrahmen erarbeitet werden kann.

Anwesend:
Jürgen Flimm, Regisseur
Erich Wonder, Bühnenbildner
Magdalena Gut, Assistentin
Florian Barth, Assistent
Manfred Voss, Assistent
Gero Zimmermann, Technischer Direktor

THE RHINEGOLD

SET 1– THE BED OF THE RHINE

Portal painted on fine gauze, cork floor with reduced ridges, glued partially to the ground cloth, loose material in the acting area, in the middle, gold in the sand in the form of fabric and glowing bulbs or glittering material which Alberich can gather up and take away towards the end.

In the water, swaying rods, wrecks of ships, Platform I lowered, with round edges and a lift with a cabin.

2 similarly painted horizons (underwater, seascape):

1 x on mesh tulle
1 x on coarse cotton

between them a small aperture for the lighting.

Set change to 2: 2 min. 54 sec.

SET 2 – VALHALLA

For all the changes in the *Ring* a sound-absorbing board is to be used, behind which the changes are done.

A long stairway leads from the lower left to the upper right (for the Giants' entrance), behind which, to the right, one can see items painted on dense cotton, for example, steel rolls, etc. Above that, to the left in the background, Valhalla, as a quasi three-dimensional glass construction.

Behind that, the stage is blackened, so that the remains of set 1 can be removed and set 3 prepared at the back.

Set change to 3: 3 min. 6 sec.

SET 3 – NIBELHEIM

Alberich's office is put in position from above with the lift, 2 panorama walls are rolled in from the left and right.

The desks of the Nibelungen are distributed over the whole stage. A piece of grey tulle is hanging in the rear to create foggy effect.

Set change to 4: 3 min. 51 sec.

SET 4 – MINE

Alberich's office is shifted upwards, the panorama walls left and right are turned once, a diagonal wall with a sliding door is put in position from above, tracks are also laid for a car (to transport the gold). In the background is a backdrop with a densely painted landscape and a transparent sky.

Change to rainbow:
1 min. 10 sec.

The central gate is shifted to the right side, the central track removed to the left, the rear backdrop pulled upwards to reveal the long path of the rainbow, which was constructed behind it, in the dark rear of the stage.

The rainbow is a wooden wavy construction covered with black velvet and painted in luminous colours; it can be walked on up to the centre of the rear stage.

THE VALKYRIE

V. ACT 1 remains unchanged.

A room is built on the revolving stage for Act 2: rough, wooden, coarsely whitewashed planks with Venetian blind walls (lath width 8 cm), in the centre, a tree with a sword driven into it.

This room has a fireplace in which the flame height can be regulated; at the back of the room a field of dry reeds and some furniture.

Change: 26 sec.

For this change the whole room is raised upwards revealing a yellow field of ripe rape. The large room is achieved with black silhouettes with window openings, behind which are Venetian blinds (lath width 4 cm).

In the centre behind the Venetian blind wall a moon with a corona is visible.

The two rooms are open at the top.

V. ACT 2

On the revolving stage, which is shifted 1 m backwards for acoustic reasons, is a semicircular cylinder in which crenel-like openings become visible in Act 2.

Two walls close off the room to the left and right, as far as the portal. With one revolution during Act 2, a backdrop is hung in front of the round cylinder wall.

With a second revolution, this backdrop is replaced by a black background. On the stage are heaps of earth and spades (mass grave).

V. ACT 3

For Act 3, the backdrop installations are removed from the cylinder and the crenels in the wall enlarged to become wide slits (no balconies).

The large slits are intended for wind, light, and ropes for the Valkyrie to lower themselves down.

In the break before Act 3, the slit in the revolving stage is closed so that when the cylinder is closed, the red sand for the ridges does not flow away.

The front third of the gap around the revolving stage glows, as if with light from a fire.

Closing the walls takes 3 min. 10 sec.

SIEGFRIED

S. ACT 1

A room with ceiling and a crooked tree; the walls are made of old tarpaulin.

Trap 1 open for forge. View of a field through the rear opening.

S. ACT 2

Backdrop with transparent mountain painted on mesh tulle. Mountain: 20 x 20 or 30 x 30 cm lattice structures covered in gelatine foil; human movement.

The floor of the stage below the mountain structures is completely covered in basins, 2 round horizons, sequins, and coarse cotton (whitish-blue).

When the mountain is removed, the opening of platform I is closed by a lid of platform II. Strong wind mixed with snow from the right.

S. ACT 3 – MINE

Ground cloth with snow, mine walls covered in industrial tools, horizon as in S. Act 2 and snow from the right.

Change takes 3 min. 35 sec.

The mine: the walls ascend and the cylinder descends.

The horizon changes (mountain silhouette). The closed cylinder, which can clearly be opened, descends as far as the mine walls allow. (Snow furrows on the ground.)

THE TWILIGHT OF THE GODS

T. ACT 1

The scenery for the prologue and Act 1, scene 1 have yet not been completely decided on. The idea is for a room with blinds similar to the apsis in V. Act 1 and to the cylinder.

Most likely, no journey on the Rhine.

The Hall of the Gibichungen consists of two shelf-like constructions with 4 floors; the first and second floors are linked by 3 bridges each.

To the front, 2 moveable lattice walls with 4 Venetian blinds on the back. Blinds or hangings are envisaged left and right as coverings. In the background, a horizon with industrial buildings (airport lobby).

T. ACT 2

Large stairways on the left of platform I and II for entrances, the 2 shelf constructions from the Hall of the Gibichungen are on the right side of the stage, lengthwise, with an additional section parallel to the front stage.

Panorama walls with stone engravings, relief-like at the rear and to the left, painted on the right (12 m high).

T. ACT 3/1

Horizon (Siberian, with a three-dimensional continuation of the buildings on the stage floor)

Change (funeral march) 4 min. 9 sec.

T. ACT 3/2

Horizon wasteland – ground cloth

Section 1
After Gunther's death (Gutrune)

Section 2
After Siegfried's/Brünnhilde's death

Section 3
After Hagen's death (Rhine maidens)

Dissolve to Valhalla burning in the background

Section 4
Sound-absorbing wall closes

End: Boy (Parsifal) alone on the stage.

Sections 1 and 2 require a backdrop of velvet with printed motif, section 3 Gobelin tulle.

It has been agreed that the drawings be produced and delivered in 4 parts (Rh., V., etc.) from 15 – 30 May 1999, so that an overview of the technical requirements, organisation, and cost framework can be worked out by August 1999 (for discussion during rehearsals).

Present:
Jürgen Flimm, director
Erich Wonder, stage designer
Magdalena Gut, assistant
Florian Barth, assistant
Manfred Voss, assistant
Gero Zimmermann, technical director

UNTERWASSER CONTAINER

1. UNTERWASSER

S 17

OFFENE VERWANDLUNG 2 St

2. BAUSTELLE „WALHALL"

S 32 RUHE

OFFENE VERWANDLUNG S 06

2 SCHIFFSWRACK
GELENKE

2 AUFLEUCHTEN

LÄMPCHEN IN
 SAND

TAUCHEN

STEINKREIS

LABYRINTH

EHEMALS ATLANTIS

GERÜST
FERN

BAUHÜTTE

CONTAINER
PLÄNE
MODELLE

RÜCKSETZE

BUNKER +
 KIRCHE MISCHEN

2.
SPANISCH,
DOM
KATHEDRALE

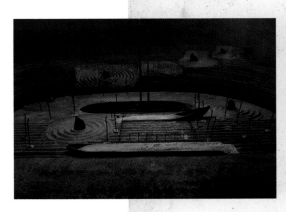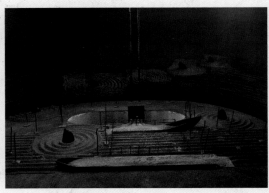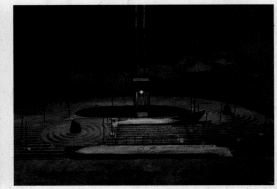

130

-TECH
→ BÜRO ALT

BELHOTH

P

47
I-TECH

ALTE ZECHE
4. ALTE ZECHE

BRÜCKE —
— ROGENBOGEN

S 62

MODELL RUND

ONDFILM UNTER DER ERDE
SINE HÄMMERNDEN ZWERGE
GH TECH, MASCH.-HALLE
N KOMMEN RAUS
LER MASCHINEN
KOM NEBEHAN PARK

OFFENE VORW. 3.51

ROGEN + GOLD

RAHMEN ROGENBOGEN

GLASRÖHRE SAND

RIESEN

ROGEN

SCHIENE IN LUFT

GROSSES TOR
— DRINNEN KLEINE TOR

BREITE ÖFFN

2 GEWITT ZAU

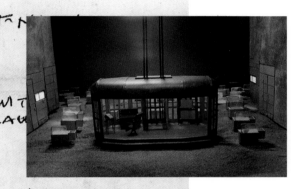

BOGEN LEUTE FALLEN IN KLAPPE

HIN — IN 2 800. BÜRO AUCH, WELTKARTE REIN

VATERS BÜRO
+ MODELL
+ HEUT TECHNIK
— FAX

MODELL VON
FAX
BILDSCHIRM
ETWAS HI-TECH,

AUFTRITT ALBERICH WOTAN KOMMEN

ERDA SITZT DA VERSCHWINDET OFT U. TAUCHT WIEDER AUF

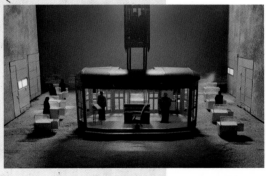

I.AKT

1.-2.SZ.
INNENRAUM

3.SZ.
KORNFELD

II. AKT

1.-3 SZ.
MACHTZ...
THALE
U-BOOT-BU...
S 120...

HUNDING-HÜTTE
(UM ESCHE
GEBAUT)

SÜDSTAATEN
— FARMER
AFRIKA – AUSTRALIEN
WALKER EVANS

...LZ GEKALKT
...UCH

(TRAV.)
ZIEHT SCHWERT
AUS BAUM
KTC. 27
ZIEHT SCHWERTKAMM
FASTONE 2.AKT

BEWEGEN

2 VERSIONEN
1. MIT SAAT
2. MIT ZIMME...

INNEN

MACHTZ...
ÄHNLICH B...
ALBERICH
BUNKER INN...

VERSTECK

HERMETISCH

EINRICHTU...
WIE BÜRO A...
→ WÄNDE ...
→ZEHT DAG...

KUND – G...
LEITER –
SCHIEBE...
AUF LEIS...
STAHL

PAUSE

WAND

GELÄNDER

:DROHEN...
PERSPEKTIVWECHSEL

PROBLE...

1. SZ | WOTAN + BR... KRIEGER... WEGEN HUND... AUSEINANDE...
2. SZ | WOTAN BEFIE... SIEGM... UNT...
3. SZ | B+S UMARM... SIE WIRD D...
4. SZ | TODESVERK... SCHLUSS...

CHTZ ENTRALE

S 57 III AKT S 71 VONBANNUNG

4, 5, S2. D-V. SPIEL 1, +2, S2. 1'30 3, S2

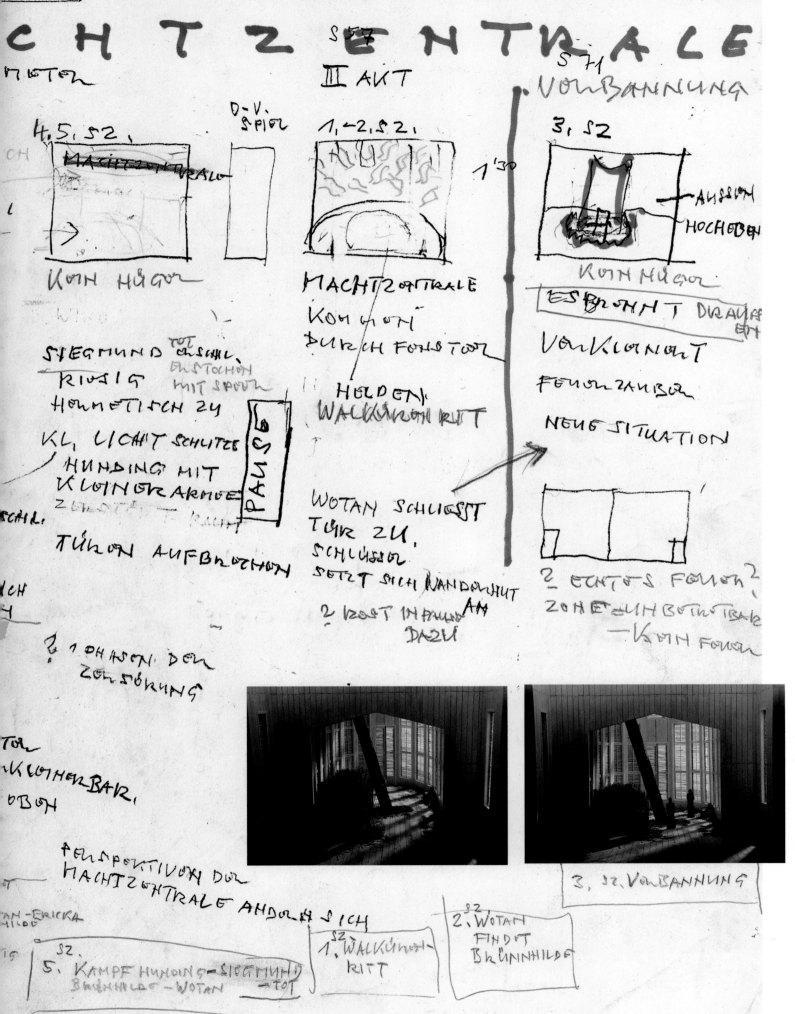

KEIN HÜGEL MACHTZENTRALE KEIN HÜGEL

MACHTZENTRALE KOMMUNI ES BRENNT DRAUSSEN
KL. LICHT SCHLITZE DURCH FENSTER AUSSEN HOCHEBENE

SIEGMUND TOT ERSCHL. HELDEN. VERKLÄRUNG
RINGIG WALKÜRENRITT FEUERZAUBER
HERMETISCH ZU
KL. LICHT SCHLITZE NEUE SITUATION
HUNDING MIT
KLEINER ARMEE WOTAN SCHLIESST
TÜREN AUFBRECHEN TÜR ZU.
 SCHLÜSSEL
 SETZT SICH NANDENHUT AM DAZU
? 1 PHASEN DER ? ROST INFAUL ? ECHTES FEUER ?
ZERSTÖRUNG ZONE UNBETRETBAR
 KEIN FEUER

TOR
UK WEITERBAR,
OBEN

PERSPEKTIVEN DER
MACHTZENTRALE ANDEUTEN SICH

AN-ERICKA
HILDE 5. SZ. KAMPF HUNDING-SIEGMUND 1. WALKÜREN- 2. WOTAN FINDET 3. SZ. VONBANNUNG
S2 BRÜNNHILDE-WOTAN -TOT RITT BRÜNNHILDE

HUNDING II | WINTERLANDSCHAFT [SIEG]
OL - WURM

SCHNEE

S '11
1. AKT
80 MIN
1.-3. SZ

HUNDING II.

INNEN

PAUSE

S 45
2. AKT
2 PORTALE BILDMOTIV
1.-3. SZ
OUSP.

DRACHENKAMPF

JETZT SCHW. LANDS
DRACHE

WINTERSCHLAF
ZELT KRINDWOHEN BESSER NICHT
AMUNDSENBILD

45 MIN
SCHLITTEN
-WATAN
S 56 (57)
DROHUNG
WAS WAR,
WAS RUNDA-

WURM, ANGEWOHT!

WURM OELTRINK-
SCHLÄFT NUR
IM WINTER

TIER

WURM SCHEISST
SCHW. ÖL

HAUCH VON DRACHEN
(ZUGEHÄNGT)
(VERHÜLLT)

CARTON
BLEIBT
IN KISTE

AUSSCHNITT AUF
DRACHEN
(BEI NOIDHÖHLE)

STICHT OBEN
IHS GENICK

WO FAFNER
SCHW. ÖL

DRACHE
NACH VORN

WURM
ANGEWOHNT
IMMER NEUER SCHNE
-DA OBSCHW.

BLONDE

ESCHE UNVERÄNDERT
SCHMIEDE, WERKSTADT
SIEHT HUNDING
ZUM 2. MAL
DROHUNG
GEDROHT
BÜRGERLICH
WERKSTADT
WOHNEN AUCH DA

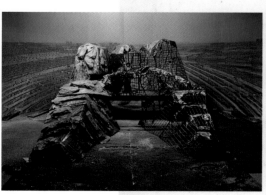
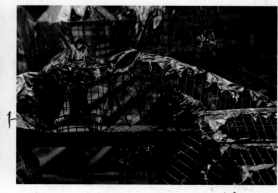

TE AUSBLICKE

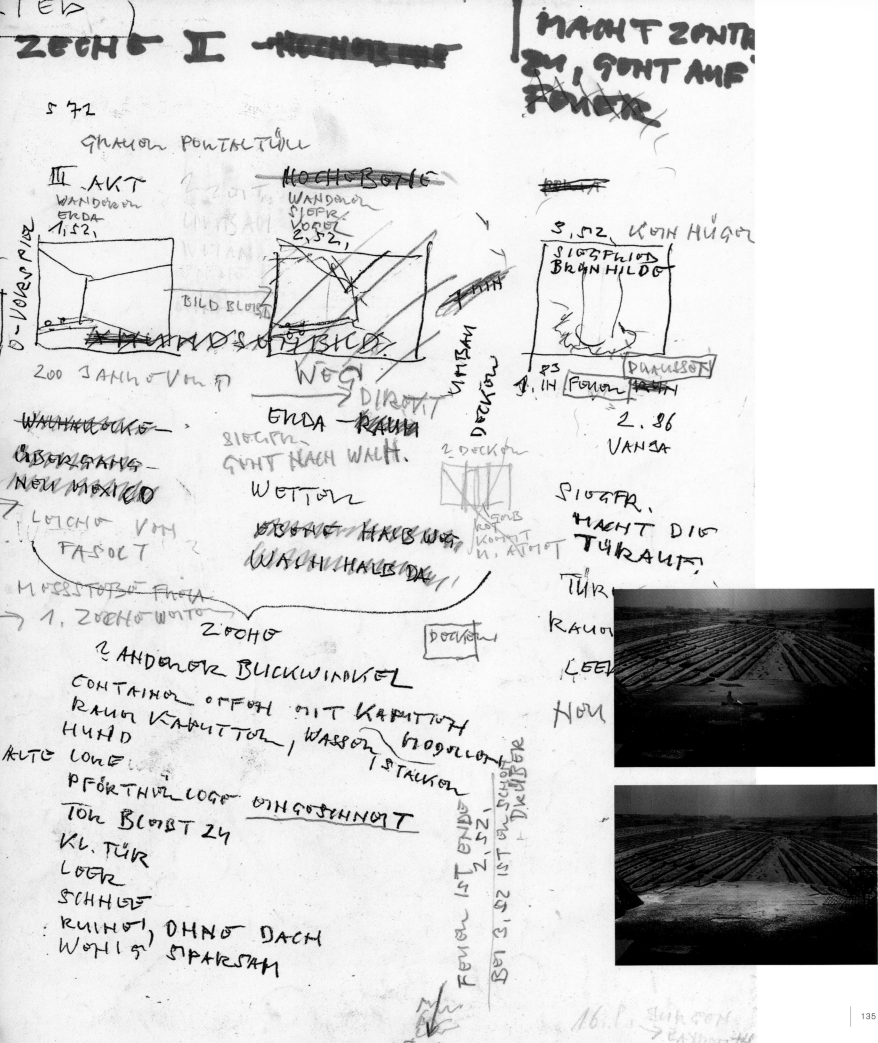

IV HUNDING IVA

VORSPIEL
=REISE IVA

GÖTTERDÄMM

RHEINFAHRT

ORCH. ZWISCHENSP

IVB

RHEINFAHRT

5 MIN

IVA

NORNENSZENE HOLZ

BRÜNNHILDE SIEGFRIED

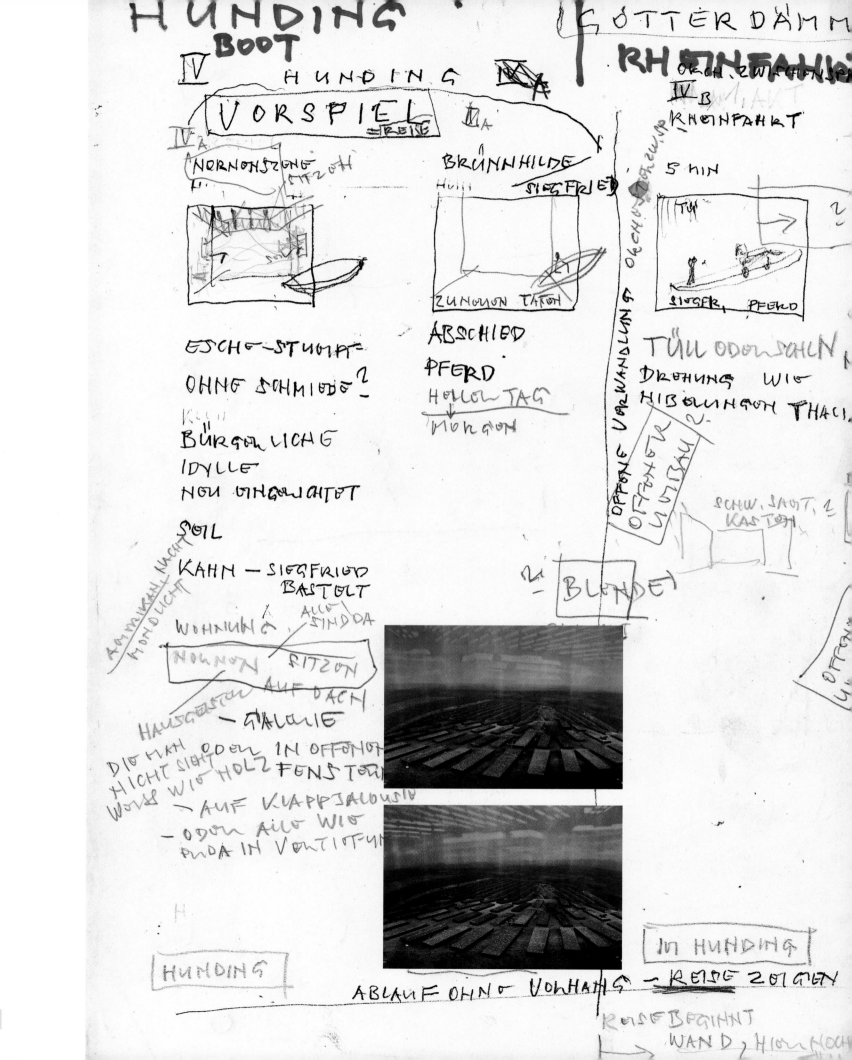

ZUNGEN TATEN

SIEGFR. PFERD

ESCHE-STUMPF

OHNE SCHMIEDE?

BÜRGERLICHE
IDYLLE
NEU EINGERICHTET

SEIL

KAHN — SIEGFRIED
BASTELT

ABSCHIED

PFERD

HELLER TAG
↓
MORGEN

TÜLL ODER SCHLN
DREHUNG WIE
NIBELUNGEN THEA

BLENDE

SCHW. SAGT 2
KASTEN

OFFENE UMBAU

WOHNUNG ALLE SIND DA

NORNEN RITZEN

HAUSGEISTER AUF DACH

— GALERIE

DIE MAN ODER IN OFFENER
NICHT SIEHT
WEISS WIE HOLZ FENSTER

— AUF KLAPPJALOUSIE
— ODER ALLE WIE
ENDA IN VERTIEFUN

AMERIKANI NACHT
MONDLICHT

H

HUNDING

IN HUNDING
— REISE ZEIGEN

ABLAUF OHNE VORHANG

REISE BEGINNT
WAND, HIER NOCH

S 14

I. AKT, S2, 1.-2.

GIBICHUNGEN HALLE

NUR TEIL DER I
GIBICH. HALLE

GUNTHER	GUNTHER
HAGEN	HAGEN
GUTRUNE	SIEGFR.

VORKOMMEN

1. TREFFEN MIT
MENSCHEN

AUSSCHNITT

TREPPE, VENEDIG

ZAUBERTRANK
SIEGFRIED +
GUNTHER FAHREN²
OS — BRÜNNHILDE
ZU HOLEN
SIEGFR. VERLIEBT,
SICH IN GUTRUNE

! ANDERE ÄSTETIK (Z.B. 1000 FLÄCHE
GHAUER ODER ROTER KASTEN
VOR HUNDINGWÄNDEN?
? KOSTÜM (-SALLE ROTETE.)
? NUR TRUSS — LÖSUNG?

ÜBERBLENDUNG
WUCHTIGE MUSIK

VERWANDLUNG
ORCHESTERVORSP.

2. TEIL: UMBAU

BLENDE

S 30

HUNDING III

WIE VORSPIEL

S, S2.

BRÜNNHILDE
WALTRAUTE (ERZÄHLUNG) LANGE
SIEGFRIED

HAUS DER EINSAMEN

VON "ONEPLAK"
EINGEWICHTET

ESCHE WEG

TARNHELM
FEUER — BLITZ
BEI ABTRITT
WALTRAUTE
WANN?

SIEG. ENTREISST IHR
DEN RING

FÜR GIBICHUNGEN — NOCH WELT —
— NEU ÄSTHETIK FINDEN
— KIPPEN!

KEINE ILLUSIONEN MEHR
Z.B. LEERE GRAU ENGEBUT — VERWISCHUNG (TRISTAN)

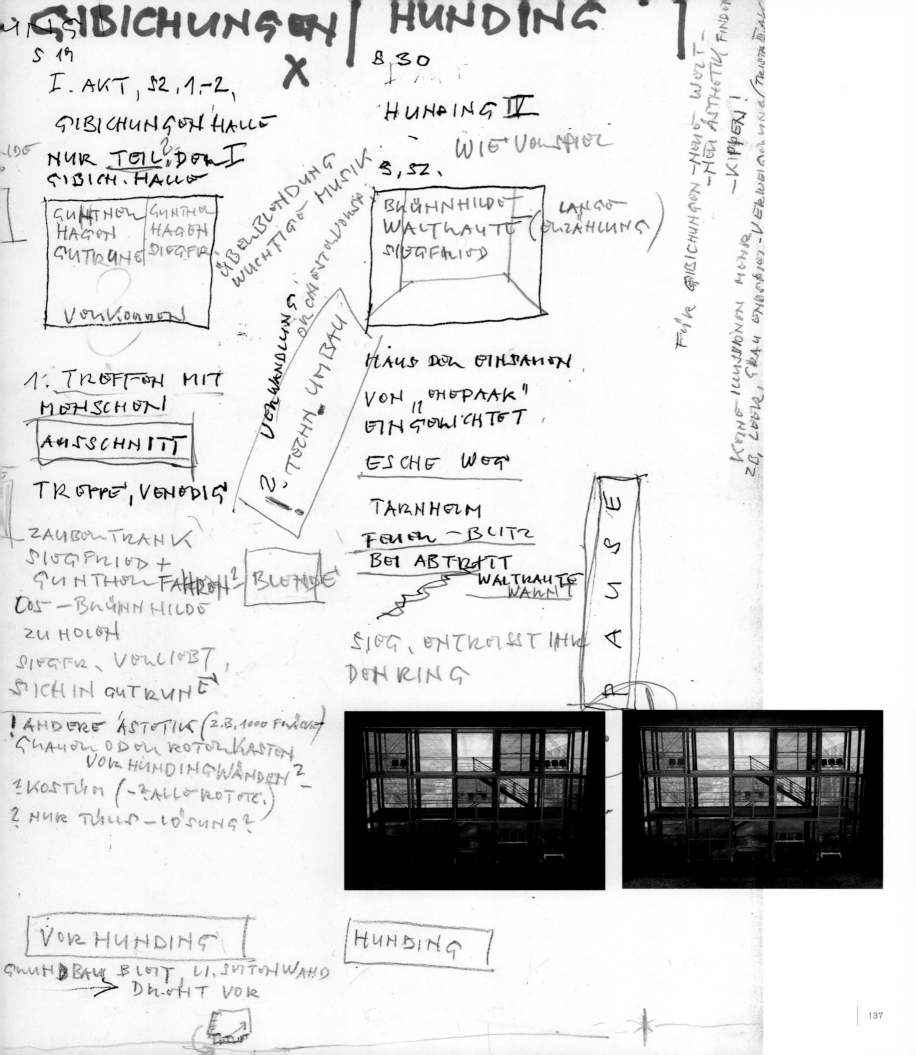

VOR HUNDING

HUNDING

GRUNDBAU BLEIT, LI. SEITENWAND
→ DREHT VOR

MODERN, GLAS, FLUGHAFEN HH.

II AKT REIN
VOR GIBICH.

III GERÜST
MIT ÖLLANDSCH.

AM RHEIN VOR
GIBICHUNGEN, II

GERÜST MIT
ÖLLANDSCHAFT

1.~5.82

SZ 1-14
3 RHEINTÖCHTER
SIEGFR.

HAGEN
ALBERICH

SIEGFR.
GUTRUNE
HAGEN

SZ.
DAVOR KOMMEN
TEILW. VORFALL

WIEDER
ILLUSION!

HAGEN
SIEGFR
GUNTER

TERRASSE
ODER SCH. SAMTLABYRINTH

3. SZ. BEWAFFNETE
MÄNNER
SCHLUSS
GUNTHER KOMMT
MIT BRÜNNHILDE
ALS BEUTE ZURÜCK

GESUNKEN
AUCH CASTOR

JETZT MEHR ÖLLACHEN
(BEI I. NICHT SO KAPUTT!)

FRICKA 1 WOTAN
DONNER
WOHNSTEINE

PAUSE

VIEL PLATZ!

2 RABEN (S. 71)
SITZEN AUF SCHULTERN
VON WOTANDENKMAL

ROTES ÖL

KUSS

5. SZ.
HOCHZEITSZUG

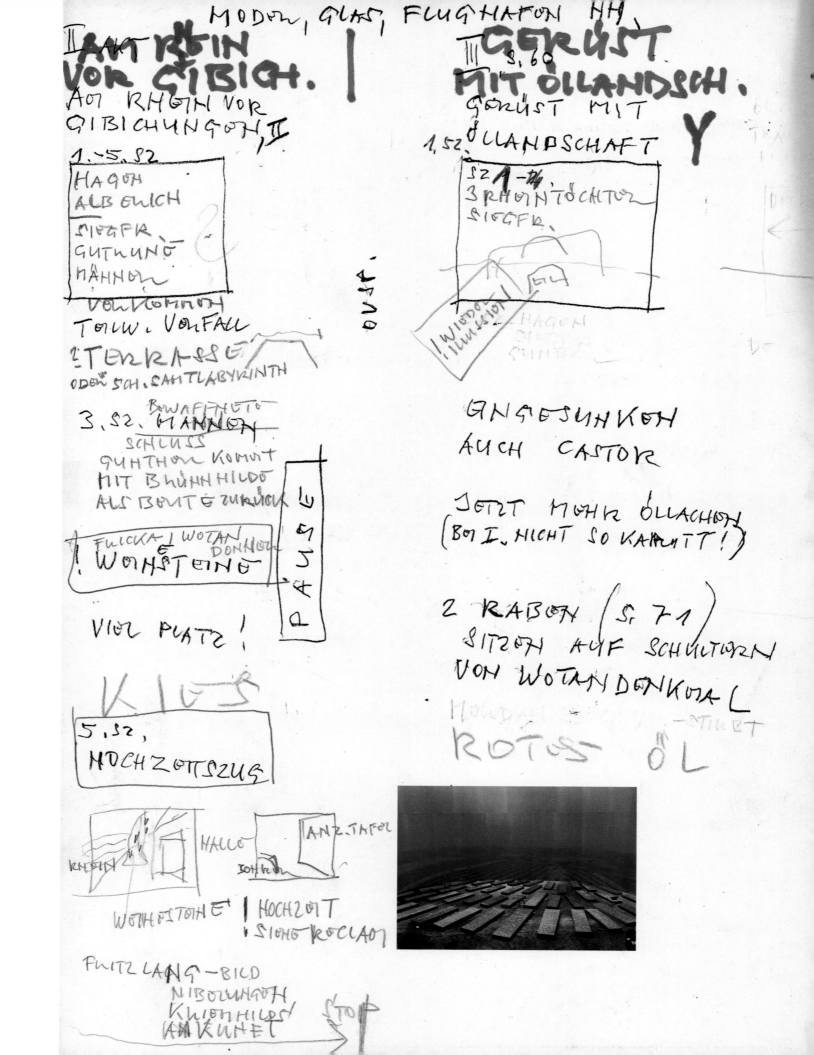

RHEIN
HALLO
DOHREN
ANZ.TAFEL

WOHNSTEINE | HOCHZEIT
SIEHE RECLAM

FRITZLANG-BILD
NIBELUNGEN
KRIEMHILD
ANKUNFT

STOP

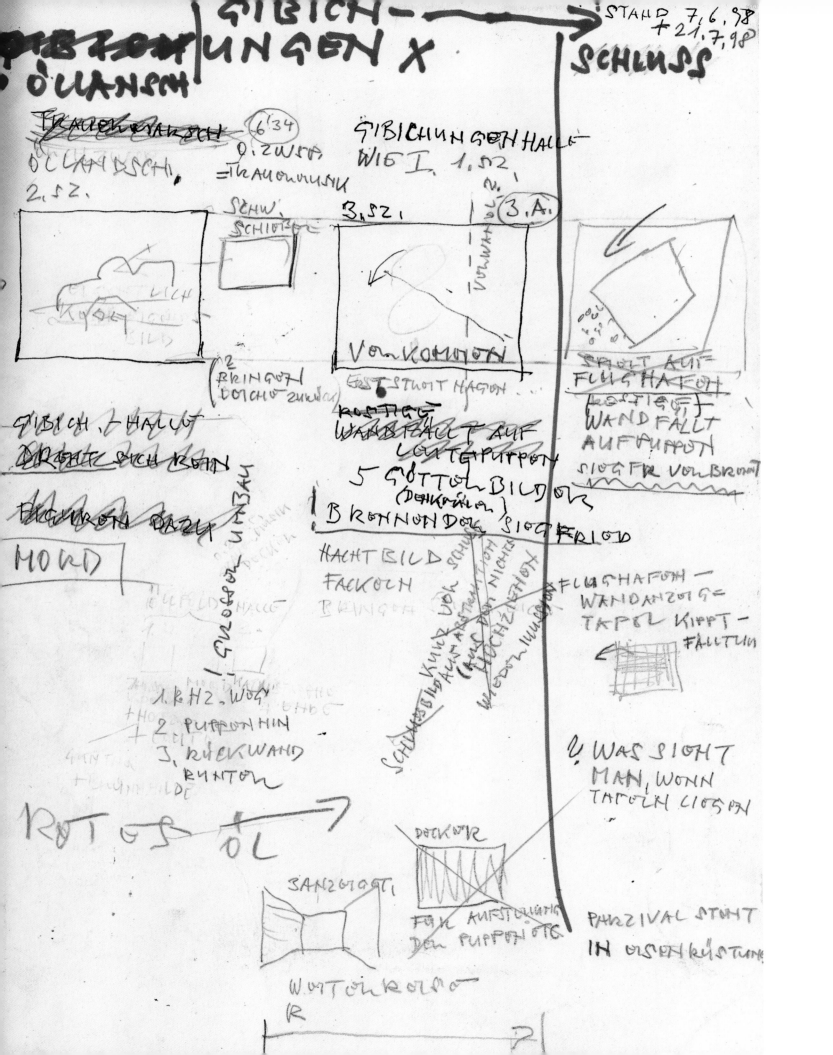

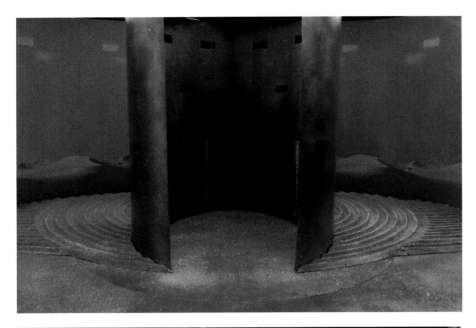

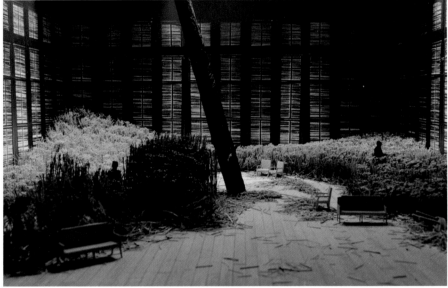

Modellfotos (S. 130–140)
Veröffentlichung mit freundlichem Einverständnis
der Bayreuther Festspiele

Model photos (pp. 130–140)
published with courtesy of the Bayreuther Festspiele

»Wir versuchen auf der Bühne den Ring ziemlich genau zu erzählen, ohne modernistische Umsetzung. Ich habe am Theater Schwierigkeiten mit dieser Modernisierung, mit Gags und Effekthascherei. Für mich ist der *Ring* auch nicht ortbar…« E. W.

"We try to tell the story of the *Ring* as precisely as possible on stage, without any modernistic adaptations. I have my difficulties with modernisation in the theatre, with gags and straining for effects. In my view, the *Ring* cannot be localised…" E. W.

Ich verstehe meine Malerei nicht als direkte Übersetzung des *Ring*. Als Maler nehme ich eine andere Position ein. Ich kann Dinge darstellen, die am Theater nicht darstellbar sind. Es ist ein Spiel mit Mitteln, und ich habe mehr Freiheit. Malerei hat nichts zu tun mit großen Theaterapparaten, mit riesiger Technik oder hohen Geldsummen, die dazu nötig sind. Ich will nicht mit Malern konkurrieren und sagen, ich bin Maler. Ich denke auch nicht über Erfolg dabei nach, ich will mir die Freiheit nehmen, nicht darüber nachzudenken, ob die Leute das gut finden oder nicht. Wenn ich mich mit Malerei ausdrücke, so ist das für mich ein Auftanken. Ich weiß, was ich als Künstler brauche, um zu überleben.

Ich habe in meiner Malerei zum Ring nur auf zwei Personen reagiert – in verschiedenen Situationen. Daraus ist der Zyklus *Siegfried und Brünnhilde* entstanden, das große Liebespaar und die Tragödie. Obwohl Wagners Texte zum Teil sehr kindlich-naiv sind, endet beim *Ring* immer alles in einer Katastrophe. Auch im Einzelnen geht es immer wieder um Abschiede: Siegfried verlässt Brünnhilde, Brünnhilde wird von Wotan verstoßen usw. Und die Personen werden eigentlich entmenschlicht, sie werden zu Maschinen. In meiner Malerei zum *Ring* haben die Menschen keine Gesichter, sondern gehen in Maschinen, Bewegungsmaschinerien über. Hereingelegt werden sie von den Gibichungen, der modernen Gesellschaft. Die zerstört alles.

Erich Wonder

I don't regard my paintings as a direct translation of the *Ring*. As a painter I assume a different position. I can represent things that cannot be represented on the stage. It is a game with the respective means, and I have more freedom. Painting has nothing to do with heavy theatre apparatus, cumbersome technology, or the great sums of money that these demand. I don't wish to compete with painters and say I am a painter. I also don't think about success when I'm painting. I take the liberty of not considering whether people will find it good or not. When I express myself in painting it is like recharging my batteries. I know what I need to survive as an artist.

In my paintings on the *Ring* I was reacting to two characters – in different situations. This gave rise to the cycle *Siegfried and Brünnhilde*, the great pair of lovers and the tragedy. Although some of Wagner's texts are very childish and naïve, everything in the *Ring* ends in a catastrophe. Even at individual points in the drama, it is always about taking leave: Siegfried and Brünnhilde part, Brünnhilde is ostracised by Wotan. The figures are dehumanised, they become machines. In my paintings on the *Ring* the figures have no faces, but instead they meld into machines, become moving machinery. They are deceived by the Gibichungen, by modern society, which destroys everything.

Erich Wonder

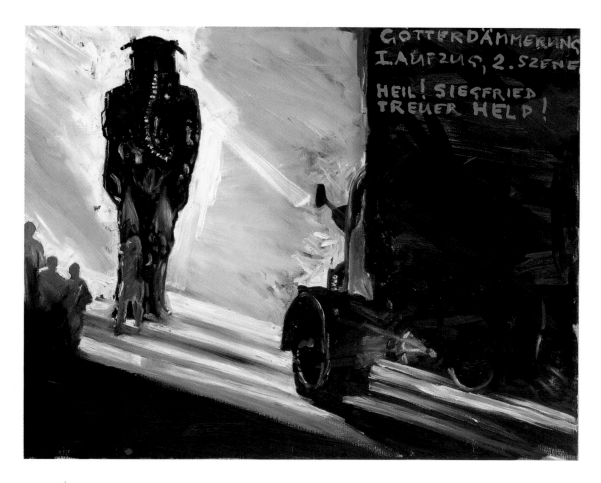

Götterdämmerung, 1. Akt, 2. Szene/
Twilight of the Gods, Act 1, Scene 2,
1998

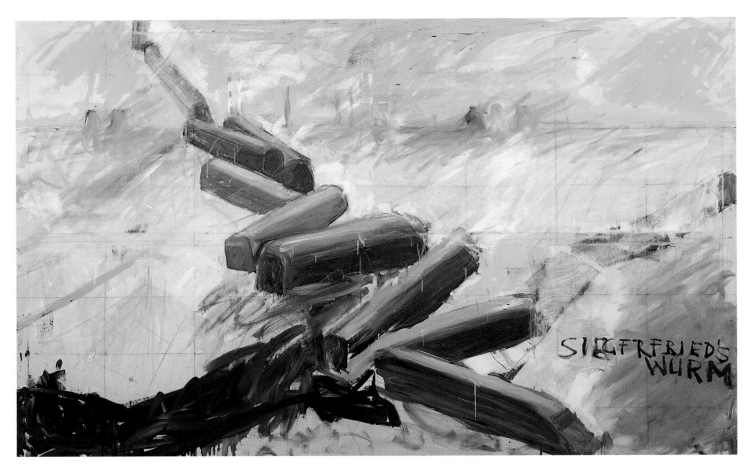

Siegfried's Wurm/Siegfried's Dragon, 2000

»Ich habe zuerst Malerei studiert und alle Techniken gelernt.
Dann habe ich mir überlegt, werde ich Maler oder gehe ich zum
Theater. Nach drei Wochen Theaterarbeit hab' ich beschlossen:
Die Malerei ist out, ich bin am Theater! Jetzt male ich schon
längst wieder, sehr theaterbezogen. Ich betrachte das als
Psychotherapie, denn der Theaterbetrieb ist ja ein wahnsinniger
Stress.« E.W.

"I first studied painting and learnt all the techniques. Then I
considered either becoming a painter or going into theatre.
After three weeks working at the theatre I decided: "Painting is
out, I'm for the theatre!" I'm painting again, of course, but things
related to the theatre. I look upon that as psychotherapy,
because theatre work is a source of enormous pressure." E.W.

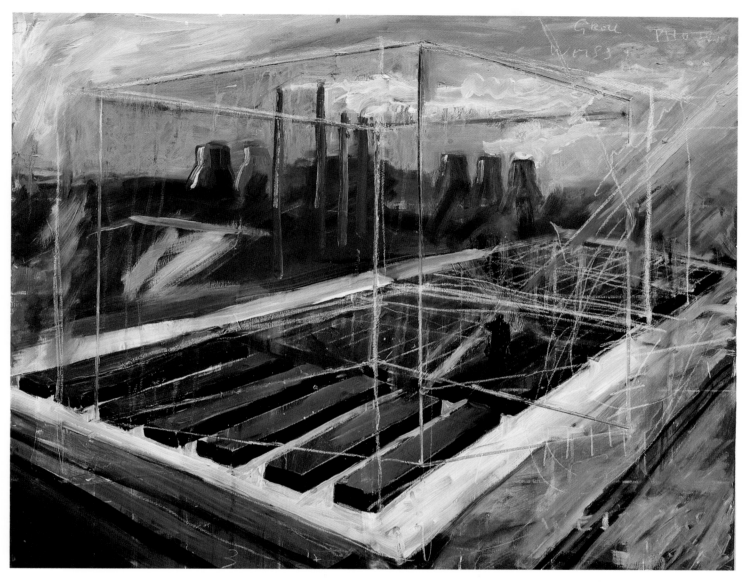

Fafner, 1998

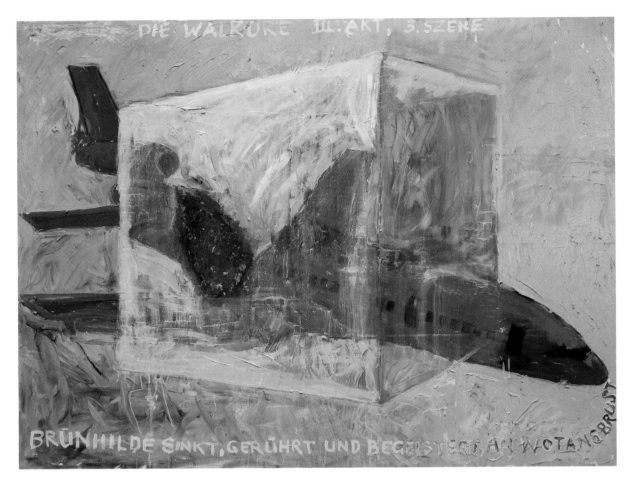

Die Walküre, 3. Akt, 3. Szene/The Valkyrie, Act 3, Scene 3, 1999

»Im Moment male ich eine ganze Serie von ›Flugzeugabstürzen‹. Kunst
lebt ja von Katastrophen. Ich liebe Flughäfen! Ein Blick auf einen Flughafen
senkt meinen Blutdruck, und ich werde ganz ruhig, weil ich immer denke:
Du kommst weg! Ich habe überall diese Angst, nicht wegzukommen…
Das Schönste ist überhaupt, am Flughafen durch die Passkontrolle zu
gehen, und auf einmal ist für mich die Freiheit da.« E.W.

"At the moment I'm painting a whole series of 'aeroplane crashes'. Art
thrives on catastrophes. I love airports! The sight of an airport lowers my
blood pressure and I calm down, because I think: You can get away! I'm
always afraid of not being able to get away… The nicest thing of all is to go
through the passport check, then suddenly, for me, freedom is right there."
 E.W.

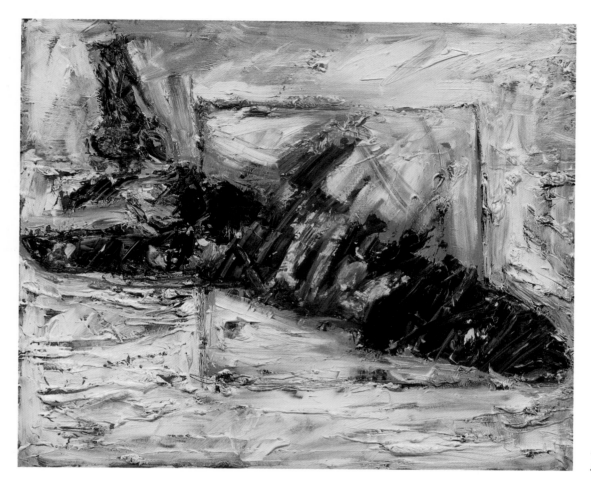

Verwehte Asche, Ende/
Scattered Ashes, End, 1999

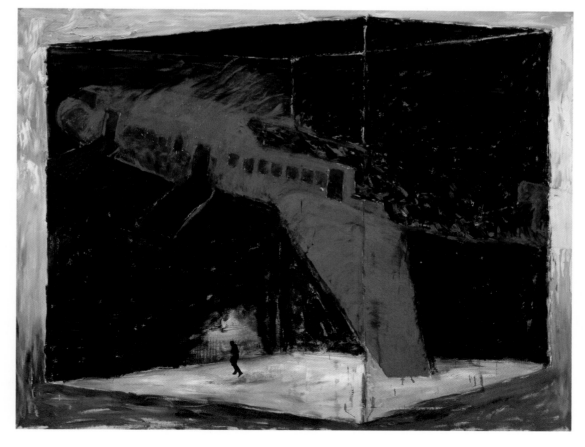

Siegfried und Brünnhilde,
Nachttraum/Siegfried and Brünnhilde,
Nocturnal Dream, 1999

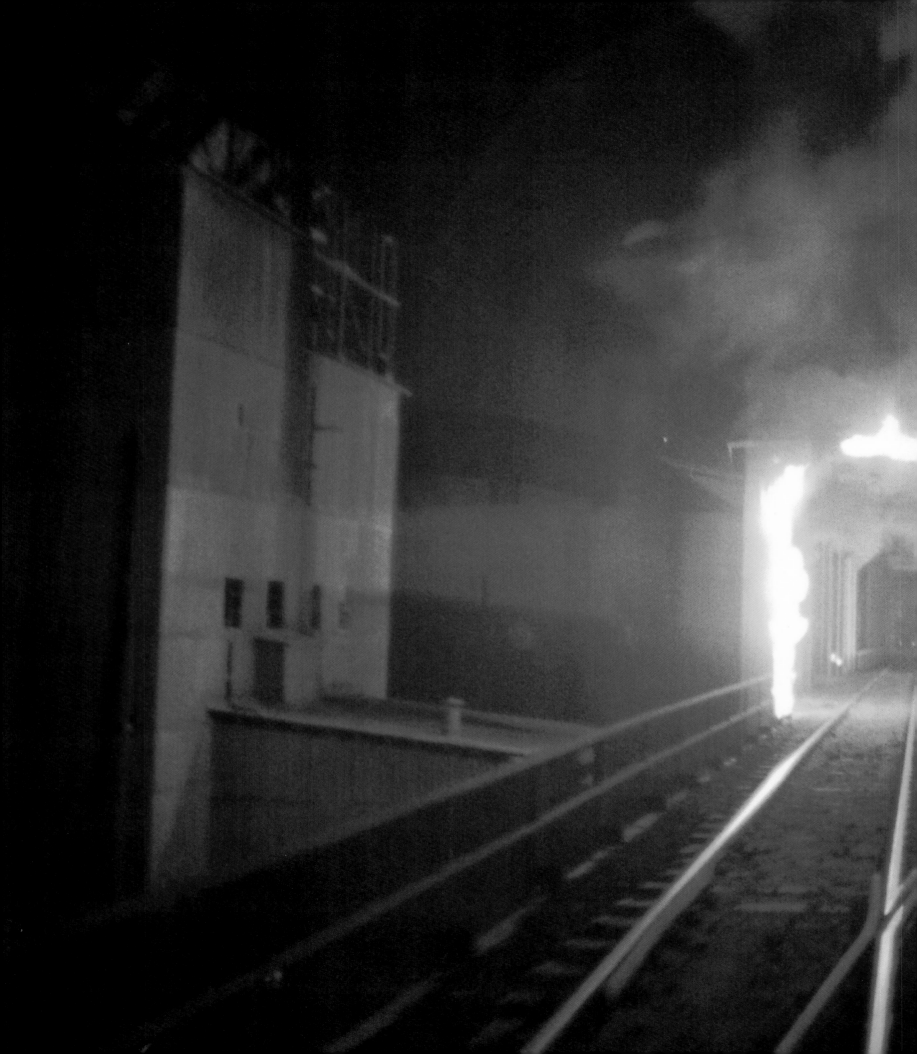

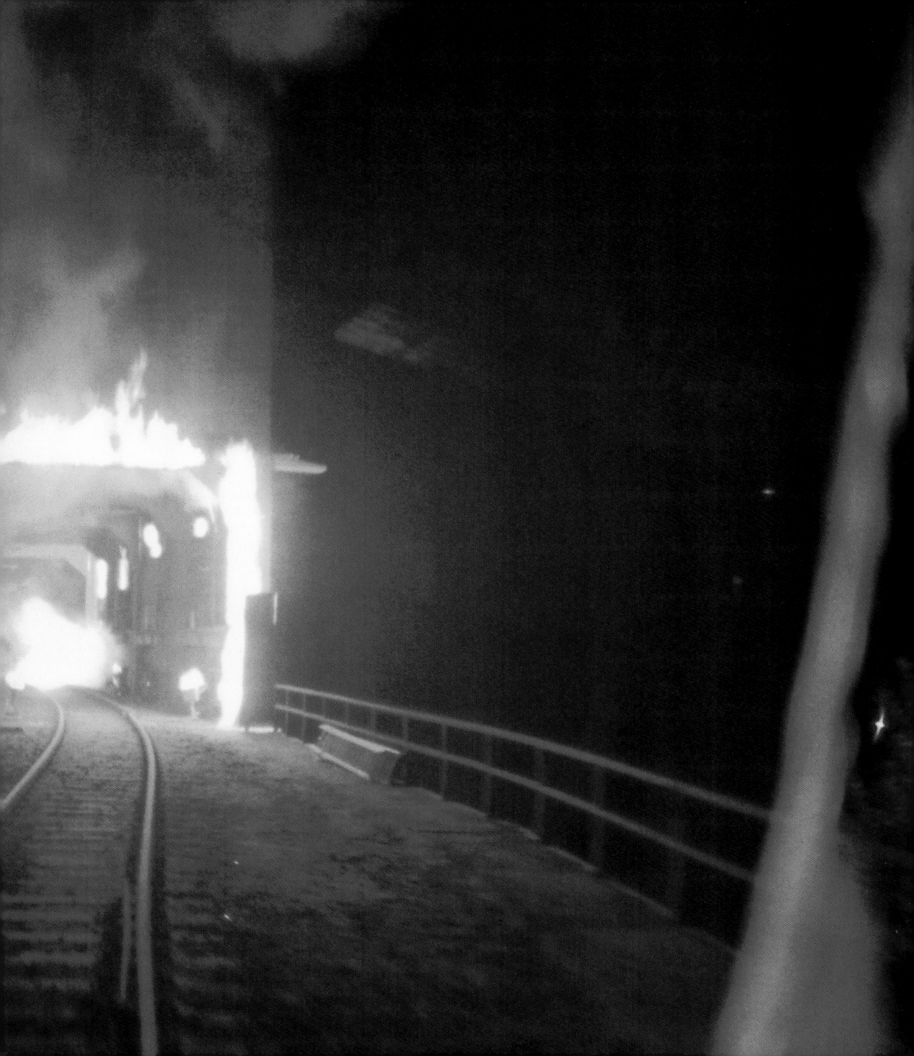

MEHR RAUM. MEHR RAUM

ELISABETH SCHWEEGER

Erich Wonders Träume versuchten stets, die Enge des Raumes zu sprengen. Kein Raum war ihm groß genug, keine räumliche Abgrenzung befriedigte ihn.

Philosophisch betrachtet, entspricht dieses Streben der Sehnsucht nach Selbstfindung in der Unendlichkeit und damit dem Wunsch, das Unmögliche denkbar und sinnlich erfahrbar und fassbar zu machen.

Grenzen und Begrenzungen sind zivilisatorische Postulate und daher per se Einschränkungen für die künstlerische Fantasie. Sie in Frage zu stellen und neu zu definieren und damit neue Wahrnehmungsmodelle zu ermöglichen, ziehen sich wie ein roter Faden durch Wonders Werk.

Der Raum ist für ihn Bewegung und Stillstand, ist Licht und Dunkel, ist ein Oben und Unten, ein Außen und Innen, ein Rauschen, ein Klang, eine Atmung, Stille. Der Raum also als Leben, als real existierender Erlebnisraum begriffen.

Der Bühnenraum im Theater aber kennt genaue Abgrenzungen. Die schwarze Kiste ist eine Konstante, die nur einen Blick ermöglicht – die Aufschau.

Dieser Starre hat Wonder immer versucht entgegenzuwirken, Brüche zu schaffen, den Blickwinkel zu verändern, gewohnte Bilder aus anderen Perspektiven zu formulieren und die Betrachtung, die Wahrnehmung zu irritieren.

Er stürzte Räume in Turbulenzen, schuf einen Sog, weil er den Blick verkehrte (zum Beispiel vom Wolkenkratzer in die Tiefe und nicht von unten nach oben, was der Sehgewohnheit des Alltagsmenschen widerspricht), vor allem aber setzte er den Raum in Bewegung; er bringt den traditionellen Guckkasten wie einen Film zum Flimmern.

Seine Mittel, dies zu erreichen, sind das Pendel, das Licht, die Farbe, die gebrochen-dynamisierte Architektur.

Trotzdem boten sie der Lust des Künstlers Erich Wonder nicht alle Möglichkeiten, sein Bedürfnis nach »mehr Raum« zu befriedigen, weil die Gesetze des Theaters auch durch andere Faktoren bestimmt sind: den Text, den Schauspieler, den Regisseur, die Technik.

So war es nur logische Konsequenz, den Theaterraum zu verlassen, sich neue Orte zu erobern, wo ästhetische Fragen aufgeworfen werden konnten, die die Einschränkung des Guckkastens nicht erlaubte.

In der Ausstellung *Inszenierte Räume*, die im Hamburger Kunstverein 1979 stattfand, brannte sich in meine Erinnerung das Bild einer wunderbaren Lebensmaschine ein – Sinnbild für ein Fließen, eine ständige Rotation, eine Bewegung ohne Ende: Ein in rotes Licht getauchter magischer Raum, der in der Waagrechten von einem Pendel zerschnitten wurde – der Raum teilte sich horizontal, zerschnitt in kontinuierlicher Bewegung förmlich die Luft, die Erde darunter in ständiger Aufwühlung durch den Luftzug, den das Pendel verursachte. Der Raum ist aus seiner Starre erwacht: ein Atmen, ein Ausatmen. Die scheinbare Unruhe erzeugte durch ihre unaufgeregte Beharrlichkeit eine Stille, die dem Betrachter den absoluten meditativen Freiraum zugestand.

Ganz anders und doch auf den Erfahrungen aus Bühnen- und Museumsraum aufbauend, verfuhr Wonder im öffentlichen Raum bei seinen Projekten *Maelstromsüdpol* und *Das Auge des Taifun.*

Plötzlich war die Welt die Bühne: die gestaltete Natur in der barocken Zentralperspektive der Allee vor der Orangerie in Kassel während der *documenta 8*, der domestizierte Flußkanal entlang der Mauer in Berlin, während der Ausstellung *Erlebnisräume* zu *Berlin – Kulturstadt Europas*, die Industrielandschaft des Voest-Geländes bei der *Ars Electronica* in Linz und schließlich der städtische Raum in Wien auf der Ringstraße mit dem Projekt *Das Auge des Taifun.*

Das Licht ist anders, die Künstlichkeit reibt sich hier an den Gegebenheiten der Natur, die Luft hat eine andere Konsistenz als im abgeschlossenen Raum, die einzige Abgrenzung ist der Himmel über dir und die Erde unter dir. Und die Koordinaten, die das Umfeld abstecken, sind gewachsene organische Strukturen, die eine Kontinuität höchstens im steten Verfall signalisieren und deren Begrifflichkeit sich definiert über eine unendliche Vielzahl des unterschiedlichen Umgangs mit ihnen und deren alltägliche Benutzung durch den Menschen.

Wonder zerschnitt oder schritt diese offenen Orte ab – eine gewaltige Bildmaschine definierte die Distanz, den Weg, den das Bild braucht, um sich in der Linse des betrachtenden Auges einzubrennen.

Mit dem möglichen Zoom, wie sie eine Kamerafahrt ermöglicht, zog er den Betrachter an, vereinnahmte ihn und entließ ihn wieder.

Das Gleiten und Abschreiten, das Heranziehen und Hinwegziehen definierte einen neuen Raum, in dessen Ablauf Zeit und Distanz real waren und damit die Illusion einerseits einen sehr konkreten Boden erhielt, andererseits schuf er ihr aber das Maßlose der unendlichen Poesie.

Die Illusion, die Geschichten, die Wonder erzählt, bekamen dadurch eine zugespitzte reale Begrifflichkeit – ein Umstand, der im stets »künstlichen« Theaterraum nie herstellbar wäre. Im Theater ist die Grundlage eine gemeinsam getroffene Absprache »das es so ist« – im öffentlichen, gewachsenen Raum tritt die Illusion in Dialog mit real existierenden Elementen. Der bespielte Ort erfuhr dadurch eine neue Dimension. Das Wasser, die Allee, das Industriegelände, die Stadt verwuchsen mit dem Kunstwerk – einer Kunstmaschine, die wie ein überdimensionales Wesen die Umgebung durchdrang, sie neu denominierte und uns die Möglichkeiten anderer, neuer »realer« und nicht nur gedachter Utopien gestattete.

Der Raum, durch Wonders Eingriff, würde nie wieder so sein wie vorher. Seine Fantasie bringt die Luft zum Klirren, die Blätter zum Klingen, das Wasser wird zur Projektionsfläche und das Licht zur formbaren Materie.

Raum und Zeit werden bei ihm zu Determinanten einer realen Utopie, in deren Terrain die Empfindung und die Wahrnehmung grenzenlos sind.

Kassel, Karlsaue

MAELSTROMSÜDPOL

documenta 8, Kassel und Landwehrkanal Berlin, 1987

Ars Electronica, Stahlwerke VOEST Linz, 1988

MORE SPACE, MORE SPACE

ELISABETH SCHWEEGER

Erich Wonder's dreams constantly seek to burst the boundaries of space. No space is large enough for him, no spatial demarcation satisfies him.

Philosophically speaking, this striving corresponds to the longing for self-discovery in eternity and thus to the desire to make the impossible accessible both to the mind and to the senses.

Borders and restrictions are postulates of civilisation and thus in themselves impositions on artistic fantasy. To question them, to redefine them and thus create new models of perception is the guiding principle behind Wonder's oeuvre.

For him, space is movement and standstill, light and dark, top and bottom, exterior and interior, a roaring, a resonance, a breath, silence. Space is thus life, understood as the existing space of real experience.

The space on a theatre stage, however, has specific boundaries. The 'black box' of the stage is a constant which allows only one gaze – directly at it.

Wonder has always tried to work against this rigidity, to cause breaches, to alter the angle of vision, to formulate familiar images from different perspectives, and to irritate observation, perception.

He throws spaces into turmoil, creates a type of suction by reversing the gaze (for example, from the skyscraper into the depths and not from below upwards, which would correspond to man's everyday habit of seeing); above all, he sets space in motion, causing the traditional box-like stage to flicker like a film.

The means he utilises to achieve this are the pendulum, light, colour, broken-dynamic architecture.

Yet these could not provide all that was possible to satisfy the artist Erich Wonder's need for „more space", because the laws of the theatre are also determined by other factors: the text, the actors, the director, the technology.

So it was logical and consistent for him to leave the space of the theatre so as to conquer new places where he could address aesthetic issues not possible within the restriction of the closed stage.

One image from the exhibition *Inszenierte Räume* at the Hamburg Kunstverein in 1979 impressed itself on my memory, the image of a wonderful life-machine, symbolic of a flow, a constant rotation, a movement without end: a magic space bathed in red light and cut across by a pendulum – the space was divided horizontally, the air literally cut by the constant movement, the earth below it continually churned up by the draft caused by the pendulum. The space awoke from its rigidity: breathing, exhaling. Through its subdued persistence, the apparent unrest created a stillness that granted the observer perfect scope for free meditation.

Wonder's approach with projects in public places such as *Maelstromsüdpol* and *Auge des Taifuns* is quite different, though still based on his experience with theatre stages and art museums.

Suddenly, the world was the stage: disciplined nature in the Baroque central perspective of the avenue in front of the Orangerie in Kassel during the documenta; the domesticated riverscape along the wall in Berlin during the exhibition *Erlebnisräume* for "Berlin – Kulturstadt Europas"; the industrial landscape of the Voest Works for *Ars Electronica* in Linz; and finally, urban space in Vienna on the Ringstrasse for the project *Das Auge des Taifuns*.

The light is different, the artificiality here clashes with the natural givens, the air has a different consistency than in a closed space, the only demarcation is the sky above you and the earth beneath you. The coordinates that define the surroundings are mature organic structures that signal continuity at most in a state of constant decline, and the implications of which are manifest in the countless ways they are used everyday by man.

Wonder cut up these open places, or paced them – a huge pictorial machine defined the distance, the path which the image requires so as to burn itself into the lens of the observing eye.

With the kind of zoom achieved by a camera, Wonder drew the observer in closer, monopolised him, and then released him again.

This gliding and pacing, this drawing in and then distancing defined a new space which emerged in real time and with real distance, so that the illusion not only received a very concrete base, but was also imbued with something immeasurably poetic.

The illusion, the stories Wonder tells thus take on real implications – something that is never achieved in theatre space, which is always "artificial". The basis of theatre is a joint agreement "that it is so". In a public space, illusion enters into dialogue with real elements. The respective place is thus given a new dimension. The water, the avenue, the industrial site, the city, all grow together with the work of art – into an art machine that penetrates the surroundings like an over-sized creature, denominating it anew and giving us the possibility of other, new, "real", and not just conceived utopias.

Thanks to Wonder's intervention, the space would never be the same again. His imagination causes the air to jingle, the leaves to tinkle, water to become a projection surface, and light workable matter. Through Wonder, space and time become determinants of a real utopia, in whose terrain sensation and perception are boundless.

Berlin, Landwehrkanal Linz, Stahlwerke VOEST ▶

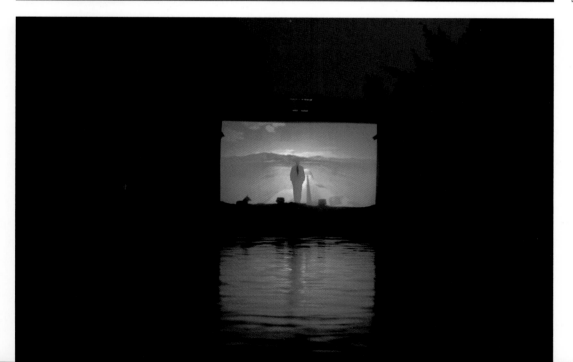

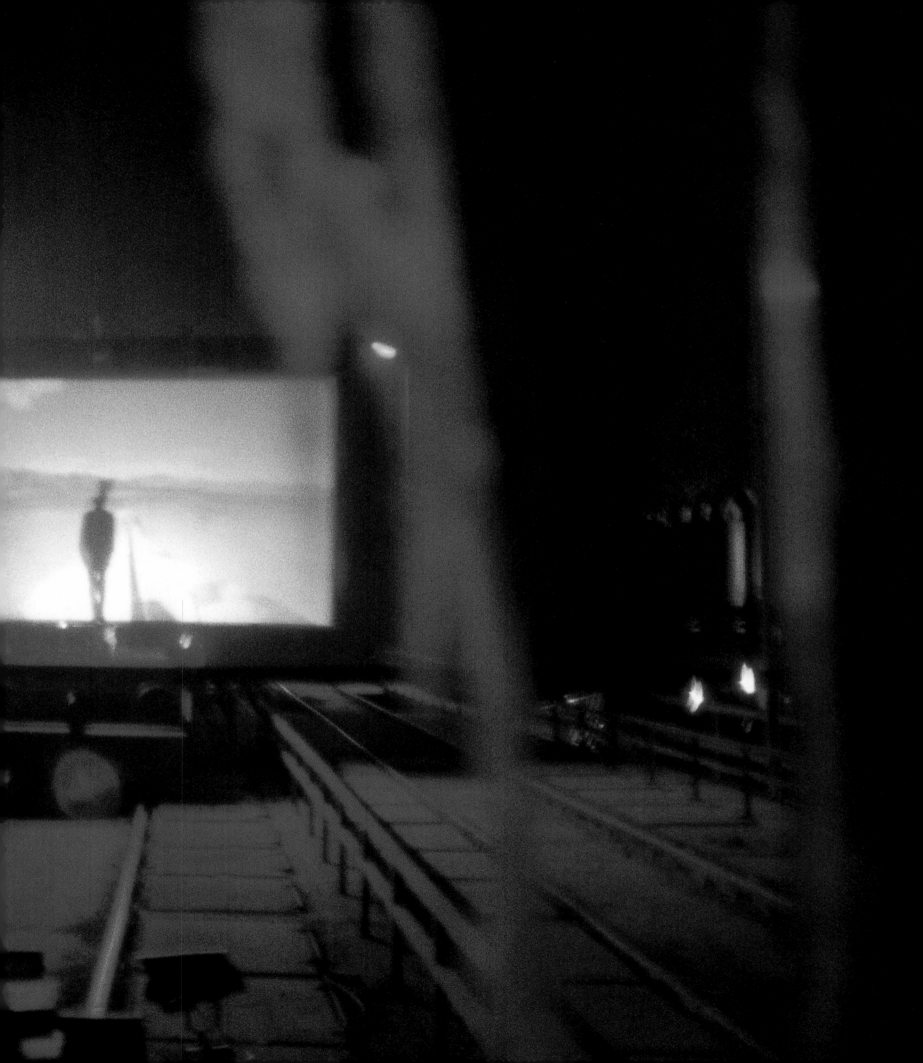

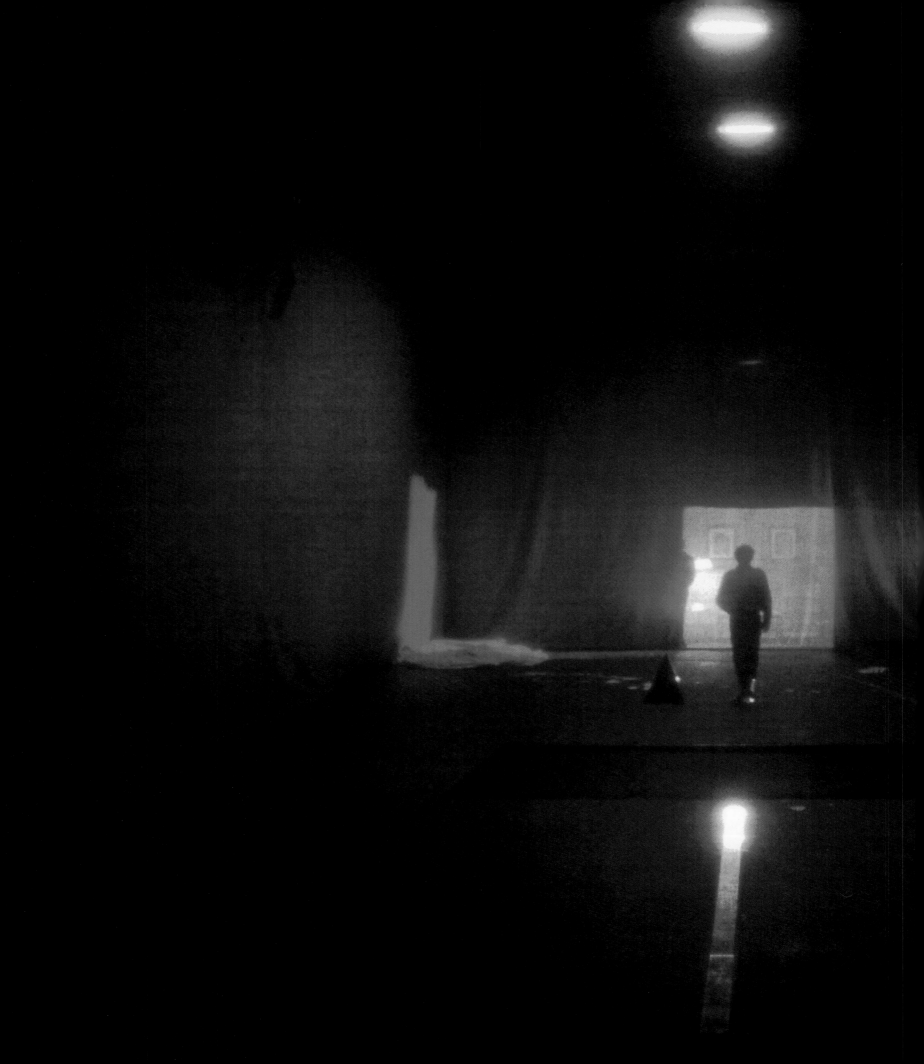

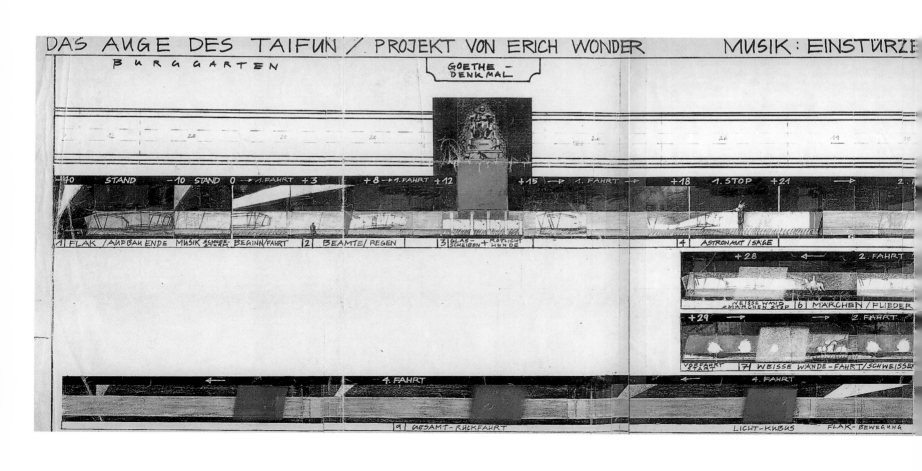

DAS AUGE DES TAIFUN / PROJEKT VON ERICH WONDER MUSIK: EINSTÜRZE

BURGGARTEN

GOETHE - DENKMAL

-40 STAND -10 STAND 0 → 1. FAHRT +3 +8 → 1. FAHRT +12 +15 → 1. FAHRT +18 1. STOP +21 2. F

1 FLAK / AUFBAU ENDE MUSIK SCHNEE-SCHNEE-BEGINN / FAHRT 2 BEAMTE / REGEN 3 GLAS-SCHEIBEN + RÖTLICHT HUNDE 4 ASTRONAUT / SÄGE

+28 ← 2. FAHRT

WEISSE WAND = MÄRCHEN STOP 6 MÄRCHEN / FLIEDER

+29 → 2. FAHRT

VORFAHRT 7 WEISSE WÄNDE - FAHRT / SCHWEISSE

4. FAHRT

4. FAHRT

9 GESAMT - RÜCKFAHRT

LICHT - KUBUS FLAK - BEWEGUNG

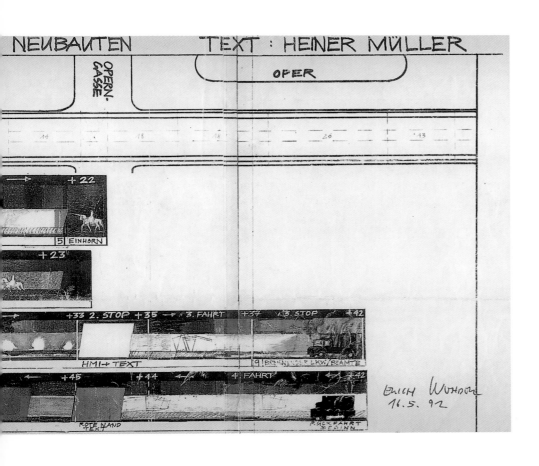

DAS AUGE DES TAIFUN

mit/with Einstürzende Neubauten

Text: Blixa Bargeld nach/after Plinius, Adalbert Stifter und/and Heiner Müller

Performance auf der/on the Wiener Ringstraße, 1992

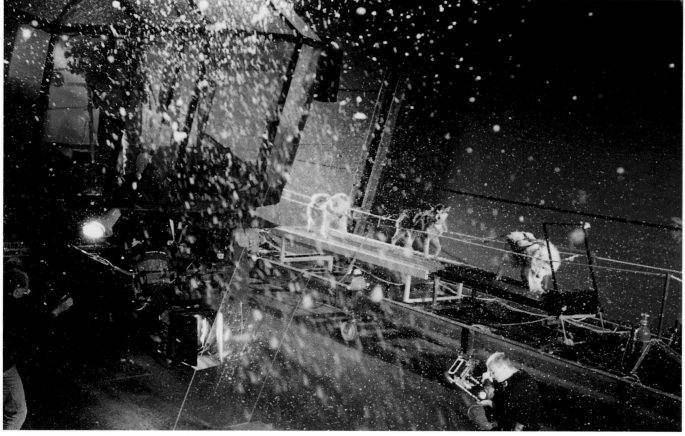

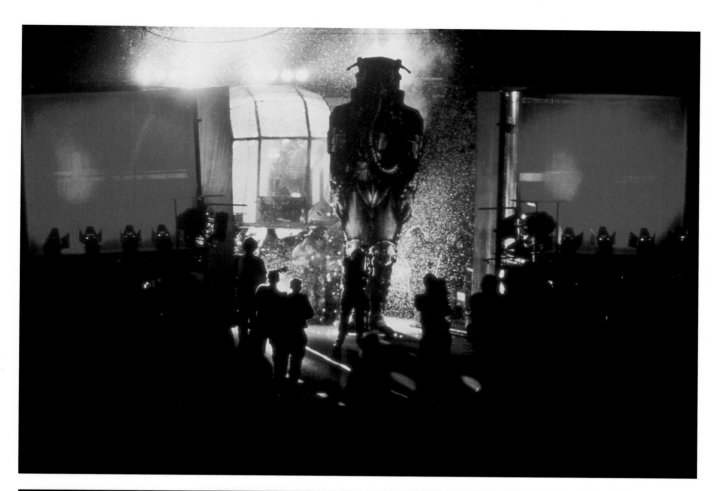

BEWEGEN UND SEHEN

Dem Dickicht der Städte entfliehend, knie ich auf der obersten Plattform eines halbfertigen Wolkenkratzers und halte einen Kontrakt in der Hand. Die Schächte für die Treppenhäuser und Fahrstühle sind fertig, aber leer. Man blickt tief runter in ein schwarzes, endloses Loch. Wie ich dahin gekommen bin, weiß ich nicht. Die Plattform ist schräg verzogen, und ich kann mich nur mit Mühe aufrecht halten, um nicht in die endlose Tiefe zu stürzen. Eine mannshohe Steinkugel rollt ganz langsam und bedrohlich über die Plattform, scheint aber nicht den Gesetzen der Schwerkraft zu gehorchen, da sie die Schrägneigung ignoriert, und ich versuche ihr ohne Erfolg auszuweichen. Mein einziger Fluchtpunkt ist ein rotes Bauzelt, das von innen grell beleuchtet ist, vor dem Dämmerungshimmel strahlt und über dem Abgrund zu schweben scheint. Das vermeintliche Dickicht von unten hat sich zur Realität auf den höchsten und einsamsten Punkt verlagert. Ausgesetzt, Niemandsland. Reisen, ohne anzukommen. Jemandem falsche Haftschalen einpflanzen, seinen Blick dadurch verändern. Fehler sind aufregender als eine in sich geschlossene Perfektion. Räume allein regieren lassen, lange zusehen, was passiert. Räume als Droge. Zwischenräume sind wichtiger als Zentrumsräume. Ein Theater der Erinnerung ist entscheidender als ein Theater der momentanen Bestätigung. Bühnenbild ist ein Bastard, sitzt überall dazwischen, Niemandsland, Überallland. Theater ein Ort, wo der Mensch nicht zuhause ist, wo er aus Versehen gelandet ist. Ein guter Theatergeschichtenerzähler stößt eine Sonde ins Herz der Geschichte und trifft. Theatermachen ist ein Russisches Roulette. Bühnenbildner ist ein räumlich-optisch denkender Geschichtenerzähler. Die Bilderwelt eines Theaters kann die Welt eines nie endenden Fiebertraumes sein. Theaterabenteuer sind Zeitreisen vor und zurück. Bühnen sind eine unbewohnbare Raumerfindung. Oper ist eintauchen in Bereiche unserer Fantasien, die wir im alltäglichen Leben verlieren, sie hat einen eigenen Zeitrhythmus, eine Gleichzeitigkeit von verschiedenen Empfindungen, Räumen, Erregungen. Oper ist Archäologie der Gefühle. Interessant ist nicht, wie es war, sondern wie es hätte sein können. Meine »Freien Arbeiten« stellen die Beziehung zwischen Raumbewegung, Licht, Realität, Film, Fiktion, Musik, Text, Gesang in freier und von Vorgaben unabhängigen Form her. Sie wollen nicht inszeniert sein. *Das Auge des Taifun* in der Hauptstraße einer Metropole, eine Inszenierung, die mit verschiedenen Kunstmitteln operiert und mit ihnen gleichberechtigt umgeht. Raum – Raumbewegung, Raum – Zeitverschiebung. Eine Auseinandersetzung mit der direkten Umgebung, die für uns alltäglich ist. Die abgetastet wird und in die Eingriffe und Beeinflussungen vorgenommen werden. Diese Eingriffe in die Umgebung sind höchst stilisiert und leiten sich aus ästhetischen Erfahrungen der Medienberichterstattung über Krieg und Katastrophen ab. Es gibt keine narrative erzählbare und aufnehmbare Geschichte, nur Strukturen, die sich verschieben und entwickeln und wieder verschwinden, der Zuschauer muss die vorgegebenen Einzelteile im Kopf zusammensetzen. Raumbewegung als Zeiterfahrung, als Geschichtenerfahrung. Statik und Bewegung, eine Strategie der Gleichzeitigkeit, es geht nicht um einen Ort als Realität, sondern um seine Spiegelung. *Hamlet*, ein Stück, in dem Traum und Wahnsinn, Angst und Alptraum, Grundsituationen des Theaters, thematisiert sind, erzählt die Geschichte der Menschheit von der Eiszeit bis zur Klimakatastrophe in acht Stunden, *Tristan und Isolde* findet in reinen Seelenzustandsräumen statt. Beide Stücke erzwingen Rätselbilder, die sich einer Interpretation verweigern.

Die Modernisierungsbestrebungen der Renaissance mit Fernrohr und Mikroskop boten dem Menschen jener Zeit neue Einblicke und Seherfahrungen in die schon vorhandenen Welten von Mikro-/Makrokosmos und führten zur Erfindung des Zoomeffektes. Die Trompe-l'œil-Malerei befähigte die Künstler seit dem 15. Jahrhundert zur Mimesis gedachter und fingierter Wirklichkeiten. Es geht nicht darum, was ist, sondern was sein könnte. Das Einbrennen eines Menschenumrisses in eine Hausmauer während des Atomblitzes in Nagasaki, das schmerzhafte Einbrennen des schneidenden Lichtzeigers in der Frankfurter *Antigone*. Es entstehen Nachbilder, die kurz ins menschliche Auge eingeschweißt werden. Der direkte Blick verschwindet. Der Panzerkommandant sieht nicht mehr die Wirklichkeit, die wir seit Jahrhunderten zu sehen gewohnt sind, er sieht die Nachtwelt durch ein Infrarotnachtsichtgerät. Nicht das Auge sieht, das Gerät sieht.

Erich Wonder

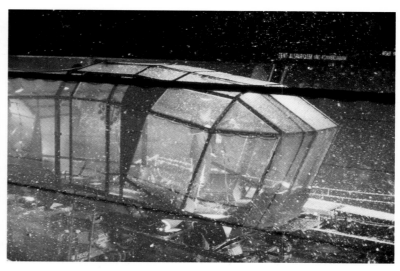

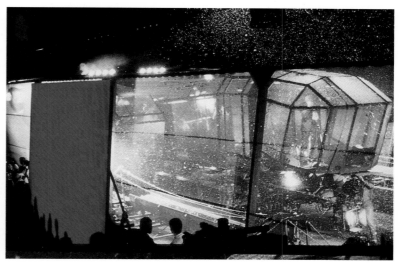

MOVING AND SEEING

Having fled the *Thicket of the Cities*, I am kneeling on the upper-most platform of a half-completed sky-scraper, a contract in my hand. The shafts for the staircases and lifts are finished, but empty. The view downwards is into a bottomless black pit. I don't know how I got up here. The platform is not even, so I have difficulty keeping my balance and not falling down into the infinite depths. A man-size boulder rolling slowly and threateningly along the platform does not seem to be heeding the laws of gravity, as it is ignoring the inclination. I try unsuccessfully to evade it. The only place to run to is a red construction site tent so glaringly lit inside that it glows against the dusky sky and seems to hover over the abyss. The supposed thicket below has shifted up to become a reality on the highest and loneliest point. Ostracised. No man's land. Journeying without a destination. Inserting the wrong lenses into someone's eyes and so altering his vision. Mistakes are more exciting than integral perfection. Allowing spaces to dominate on their own, looking for a long time to see what happens. Spaces as a drug. Intermediary spaces are more important than central spaces. A theatre of remembrance is more significant than a theatre of instant confirmation. The stage set is a bastard, always getting in the way, no man's land, everywhere land. Theatre is a place where man is not at home, which he comes to by mistake. A good narrator of theatre stories aims a probe at the heart of the story and hits. Theatre is Russian roulette. A stage designer is a story teller who thinks in a spatio-optical way. The pictorial world of a theatre can be the world of a never-ending fever-induced dream. Theatre adventures are journeys through time, back and forth. Stages are invented, uninhabitable spaces. Opera is an immersion in realms of our fantasy which we lose in our everyday life; it has its own rhythm, a simultaneity of different sensations, spaces, stimulations. Opera is the archaeology of feeling. What is interesting is not how things were, but how they could have been. My "free works" make a link between movement in space, light, reality, film, fiction, music, text, and song in free form and according to specifications. They do not want to be staged. *Das Auge des Taifun* ('The Eye of the Typhoon') on the main street of a major city, a mise en scène operating with different artistic tools which are handled as equal. Space – movement in space, space – time shift. A coming to terms with our direct surroundings, which are something commonplace for us, which are examined, and interventions and adaptations undertaken. These interventions into the surroundings are highly stylised and derived from aesthetic experiences gained from media reporting on wars and catastrophes. There is no story that can be narrated and grasped, just structures which shift, develop, and disappear again. The audience must keep the individual pieces together in their heads. Movement in space as an experience of time, an experience of stories. Standstill and movement, a strategy of simultaneity, focusing not on a place as reality, but on its reflection. *Hamlet* – a piece that thematises basic theatrical situations, dream and madness, anxiety and nightmare – tells the story of humanity from the Ice Age to the climate catastrophe, in eight hours; *Tristan and Isolde* takes place in pure spiritual spaces. Both pieces give rise to puzzling images that evade interpretation.

Modernisation in the Renaissance, with the telescope and microscope, offered people at that time new insight into and visual experiences of the existing worlds of the micro- and macrocosm, and led to the discovery of the zoom effect. Trompe l'oeil painting has enabled artists since the 15th century to reproduce conceived and fictional realities. It's not a matter of what is, but what could be. The burning of a human outline into a house wall during the nuclear attack on Nagasaki, the searing effect of the cutting rod of light in the Frankfurt *Antigone*. What emerge are afterimages branded briefly on the human eye. The direct gaze disappears. The tank commander does not see reality as we have become accustomed to seeing it for centuries. He sees the world at night through an infrared viewer. It is not his eyes that see, but the instrument.

Erich Wonder

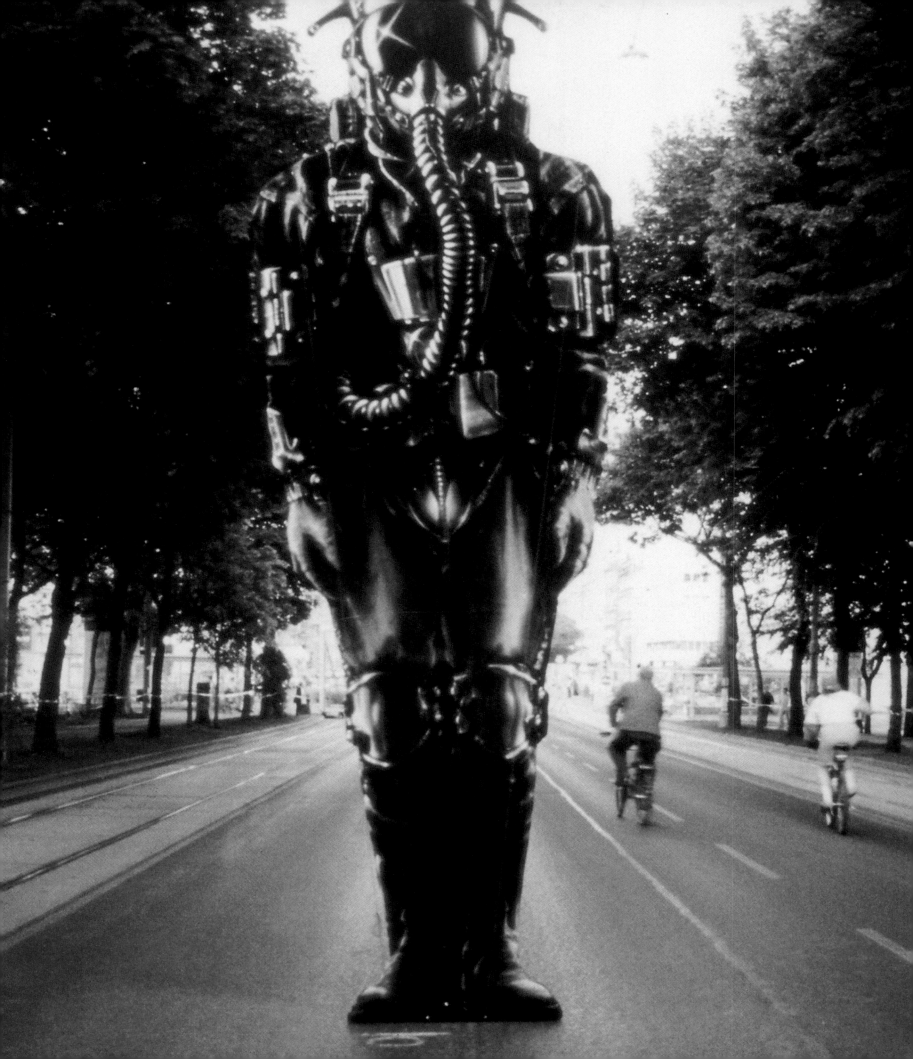

BÜHNENBILDER UND FREIE ARBEITEN 1970–2000
STAGE DESIGN AND INDEPENDENT WORKS 1970–2000

ZUSAMMENARBEIT MIT REGISSEUREN
COLLABORATION WITH DIRECTORS

RUTH BERGHAUS
1982 *Die Sache Makropulos*, Leos Janácek,
Oper Frankfurt
1989 *Dantons Tod*, Georg Büchner,
Thalia Theater, Hamburg
1991 *Penthesilea*, Heinrich von Kleist,
Burgtheater Wien
1991 *Im Dickicht der Städte*, Bertolt Brecht,
Thalia Theater, Hamburg
1992 *Der Rosenkavalier*, Richard Strauss,
Oper Frankfurt
1993 *Der kaukasische Kreidekreis*, Bertolt Brecht,
Burgtheater Wien
1993 *La Traviata*, Giuseppe Verdi,
Staatsoper Stuttgart
1994 *Macbeth*, Giuseppe Verdi, Staatsoper Stuttgart
1995 *Die heilige Johanna der Schlachthöfe*,
Bertolt Brecht, Thalia Theater Hamburg

ISTVAN BÖDY
1972 *Bunbury*, Oscar Wilde, Schauspielhaus Bochum

LUC BONDY
1973 *Was ihr wollt (As You Like It)*, William
Shakespeare, Wuppertaler Bühnen
1973 *Stella*, Johann Wolfgang von Goethe,
Staatstheater Darmstadt
1974 *Der Dauerklavierspieler*, Horst Laube,
Schauspielhaus Frankfurt
1975 *Die Hochzeit des Papstes (The Pope's
Wedding)*, Edward Bond, Schauspielhaus Frankfurt
1975 *Die Unbeständigkeit der Liebe (La Double
Inconstance)*, Pierre Carlet de Chamblain de Marivaux,
Schauspielhaus Frankfurt
1984 *Das weite Land*, Arthur Schnitzler, Patrice
Chéreaus Théâtre des Amandiers, Nanterre
1983 *Sommer (Summer)*, Edward Bond,
Münchner Kammerspiele (Deutsche Erstaufführung/
German premiere)
1989 *L'Incoronazione di Poppea*, Claudio Monteverdi,
Théâtre Royal de la Monnaie, Brüssel
1990 *Das Wintermärchen (The Winter's Tale)*, William
Shakespeare, Schaubühne am Lehniner Platz, Berlin
1990 *Don Giovanni*, Wolfgang Amadeus Mozart,
Wiener Festwochen, Theater an der Wien
1992 *Salome*, Richard Strauss, Salzburger Festspiele
1992 *Schlusschor*, Botho Strauß, Schaubühne am
Lehniner Platz, Berlin
1993 *Reigen*, nach Arthur Schnitzler,

Komponist/Composer: Philippe Boesmans, Théâtre
Royal de la Monnaie, Brüssel (Uraufführung/First
performance)
1993 *John Gabriel Borkman*, Henrik Ibsen,
Théâtre de Vidy, Lausanne/Théâtre de l'Odeon, Paris
1998 *Figaro lässt sich scheiden*, Ödön von Horváth,
Wiener Festwochen, Theater an der Wien, Theater in
der Josefstadt
1998 *Phaedra*, Jean Racine, Théâtre de Vidy Lausanne
1999 *Das Wintermärchen*, nach William Shakespeare,
Komponist: Philippe Boesmans, Théâtre Royal de la
Monnaie

AUGUSTO FERNANDES
1978 *Heinrich IV. (Enrico IV)*, Luigi Pirandello,
Schauspielhaus Frankfurt

JÜRGEN FLIMM
1973 *Geschichten aus dem Wiener Wald*,
Ödön von Horváth, Thalia Theater Hamburg
1974 *Die Soldaten*, J.M.R. Lenz/Kipphardt,
Thalia Theater Hamburg
1975 *Leben Eduards des Zweiten von England*,
Bertolt Brecht, Thalia Theater Hamburg
1975 *Dantons Tod*, Georg Büchner,
Schauspielhaus Hamburg
1976 *Marija*, Isaak Babel, Bayerisches Staatsschau-
spiel München
1977 *Die Stühle (Les Chaises)*, Eugène Ionesco,
Thalia Theater Hamburg
1980 *Onkel Wanja*, Anton Tschechow,
Schauspielhaus Köln
1982 *König Lear (King Lear)*, William Shakespeare,
Schauspielhaus Köln; 1992 Thalia Theater Hamburg
1983 *Faust*, Johann Wolfgang von Goethe,
Schauspielhaus Köln
1988 *Die Nibelungen*, Friedrich Hebbel,
Thalia Theater Hamburg
1989 *Familie Schroffenstein*, Heinrich von Kleist,
Thalia Theater Hamburg
1991 *Der Schwierige*, Hugo von Hofmannsthal,
Salzburger Festspiele
1994 *Die Wildente (Vildanden)*, Henrik Ibsen, Wiener
Festwochen, Ronacher/Thalia Theater Hamburg
1994 *Alcina*, Georg Friedrich Händel,
Opernhaus Zürich
1995 *Onkel Wanja*, Anton Tschechow,
Thalia Theater Hamburg
1996 *Le Nozze di Figaro*, Wolfgang Amadeus Mozart,
Opernhaus Zürich
1997 *Wozzeck*, Georg Büchner/Alban Berg,
Teatro alla Scala, Mailand

1997 *Alfonso und Estrella*, Franz Schubert,
Wiener Festwochen, Opernhaus Zürich
1999 *Don Giovanni*, Wolfgang Amadeus Mozart,
Opernhaus Zürich
2000 *Cosi fan tutte*, Wolfgang Amadeus Mozart,
Opernhaus Zürich
2000 *Der Ring des Nibelungen*, Richard Wagner,
Bayreuther Festspiele

GÖTZ FRIEDRICH
1978 *Fidelio*, Ludwig van Beethoven,
Bayrische Staatsoper München

DIETER GIESING
1976 *Der aufhaltsame Aufstieg des Arturo Ui*,
Bertolt Brecht, Deutsches Schauspielhaus Hamburg
1978 *Geschichten aus dem Wiener Wald*, Ödön von
Horváth, Bayerisches Staatsschauspiel München
1981 *Krankheit der Jugend*, Ferdinand Bruckner,
Akademietheater Wien

HEINER GOEBBELS
1995 *Die Wiederholung*, TAT Frankfurt,
Bockenheimer Depot

BOHUMIL HERLISCHKA
1970 *Otello*, Giuseppe Verdi, Theater der Stadt
Bremen
1971 *Margarethe*, Charles Gounod, Oper Frankfurt

ALFRED KIRCHNER
1970 *Canterbury Tales*, Hill/Hawkins,
Theater der Stadt Bremen
1971 *Ein Kinderspiel*, Martin Walser, Staatsoper
Stuttgart (Uraufführung/First performance)
1972 *Was ihr wollt (Twelfth Night, or What You Will)*,
William Shakespeare, Theater der Stadt Bremen
1987 *Geschichten aus dem Wiener Wald*, Ödön von
Horváth, Burgtheater Wien
1989 *Chowanschtschina*, Modest P. Mussorgski,
Wiener Staatsoper
1992 *Die falsche Münze*, Maxim Gorki,
Schauspielhaus Bochum
1995 *Der Freischütz*, Carl Maria von Weber,
Staatsoper Wien

JOHANN KRESNIK
TANZTHEATER
1970 *Kriegsanleitung für Jedermann*,
Johann Kresnik, Theater der Stadt Bremen
(Uraufführung/First performance)

1970 *Pegasus,* Johann Kresnik, Theater der Stadt
Bremen, (Uraufführung/First performance)
1972 *Frühling wurd's,* Johann Kresnik, Theater der
Stadt Bremen, (Uraufführung/First performance)

NIKOLAUS LEHNHOFF
1983 *Fidelio,* Ludwig van Beethoven, Oper Bonn
1987 *Der Ring des Nibelungen,* Richard Wagner,
Bayerische Staatsoper München

CESARE LIEVI
1996 *Schlafes Bruder,* nach Robert Schneider,
Komponist/Composer: Herbert Willi, Opernhaus
Zürich/Wiener Festwochen

PETER LÖSCHER
1976 *Vor der Nacht (Afore Night Come),*
David Rudkin, Städtische Bühnen Frankfurt
1976 *Damals (That Time),* Samuel Beckett,
Düsseldorfer Schauspielhaus
1977 *Was ihr wollt (Twelfth Night, or What You Want),*
William Shakespeare, Schauspielhaus Frankfurt
1980 *Endlich Koch,* Horst Laube, Thalia Theater
Hamburg (Uraufführung/First performance)
1981 *Endspiel (Fin de partie),* Samuel Beckett,
Deutsches Schauspielhaus Hamburg

PAULUS MANKER
1996 *Die Dreigroschenoper,* Bertolt Brecht,
Burgtheater Wien

BURKHARD MAUER
1970 *Lord Arthur Savile's Verbrechen,* Burkhard
Mauer, nach Oscar Wilde, Theater der Stadt Bremen

HEINER MÜLLER
1982 *Der Auftrag,* Heiner Müller, Schauspielhaus
Bochum
1988 *Der Lohndrücker,* Heiner Müller, Deutsches
Theater Berlin
1990 *Hamlet/Hamletmaschine,* William Shakespeare/
Heiner Müller, Deutsches Theater Berlin
1993 *Tristan und Isolde,* Richard Wagner,
Bayreuther Festspiele

PETER MUSSBACH
1996 *Die lustige Witwe,* Franz Lehár, Oper Frankfurt
1999 *Doktor Faustus,* Ferrucio Busoni, Salzburger
Festspiele
1999 *Wozzeck,* Georg Büchner/Alban Berg,
Opernhaus Zürich

CHRISTOF NEL
1974 *Woyzeck,* Georg Büchner, Theater der Stadt Bremen
1977 *Kabale und Liebe,* Friedrich von Schiller, Schau-
spielhaus Frankfurt
1978 *Antigone,* Sophokles/Friedrich Hölderlin,
Schauspielhaus Frankfurt
1980 *Mauser,* Heiner Müller, Schauspielhaus Köln
1980 *Ein Abend in zwei Teilen über Erinnerung und
Vergessen,* Heiner Müller, Schauspielhaus Köln
1982 *Titus Andronicus,* William Shakespeare,
Kampnagelfabrik Hamburg

HANS NEUENFELS
1974 *Baal,* Bertolt Brecht, Schauspielhaus Frankfurt
1976 *Nachtasyl,* Maxim Gorki, Schauspielhaus
Frankfurt
1981 *Aida,* Giuseppe Verdi, Oper Frankfurt
1982 *Die Macht des Schicksals (La forza del
destino),* Giuseppe Verdi, Deutsche Oper Berlin
1983 *Verbannte (Exiles),* James Joyce,
Freie Volksbühne Berlin
1988 *Der verbotene Garten,* Tankred Dorst,
Freie Volksbühne Berlin

PETER PALITZSCH
1973 *Zwielicht (Twilight),* John Fletcher, Schauspiel-
haus Frankfurt (Deutsche Erstaufführung/
German premiere)
1975 *Herr Puntila und sein Knecht Matti,* Bertolt
Brecht, Schauspielhaus Frankfurt
1975 *Goncourt oder Die Abschaffung des Todes,*
Tankred Dorst/Horst Laube, Schauspielhaus
Frankfurt (Uraufführung/First performance)

CLAUS PEYMANN
1972 *Die Hypochonder,* Botho Strauß, Deutsches
Schauspielhaus Hamburg (Uraufführung/First
performance)
1984 *Der Schein trügt,* Thomas Bernhard, Schau-
spielhaus Bochum (Uraufführung/First performance)

NIELS-PETER RUDOLF
1982 *Kalldewey, Farce,* Botho Strauß, Deutsches
Schauspielhaus Hamburg (Uraufführung/First
performance)
1988 *Besucher,* Botho Strauß, Akademietheater Wien

JOHANNES SCHAAF
1978 *Glaube Liebe Hoffnung,* Ödön von Horváth,
Theater in der Josefstadt, Wien
1979 *Das Käthchen von Heilbronn,* Heinrich von
Kleist, Schauspielhaus Düsseldorf

DANIEL SCHMID
1984 *Lulu,* Alban Berg/Frank Wedekind, Grand
Théâtre de Genève
1987 *Wilhelm Tell,* Gioaccino Rossini, Opernhaus Zürich
1996 *Il Trovatore,* Giuseppe Verdi, Opernhaus Zürich

BERNHARD WICKI
1977 *Die Irre von Chaillot (La Folle de Chaillot),*
Jean Giraudoux, Theater in der Josefstadt, Wien

HORST ZANKL
1977 *Ariadne auf Naxos,* Richard Strauss,
Theater Basel
1978 *Julius Caesar,* Georg Friedrich Händel,
Oper Frankfurt
1980 *Castor und Pollux,* Jean Phillippe Rameau,
Oper Frankfurt

ERICH WONDER: REGISSEUR UND
PERFORMANCEKÜNSTLER/DIRECTOR
AND PERFORMANCE ARTIST

1984 *L'Ormindo,* Francesco Cavalli,
Staatsoper Hamburg

1979 *Inszenierte Räume,* Kunstverein Hamburg
1979 *Rosebud,* Performance, Schauspielhaus
Düsseldorf
1984 *Scratch,* Performance, Schauspielhaus
Düsseldorf
1987 *Maelstromsüdpol,* Performance,
documenta 8, Kassel und Landwehrkanal, Berlin
1988 *Maelstromsüdpol, Ars Electronica,* Stahlwerke
Voest, Linz
1992 *Das Auge des Taifun,* Performance auf der/
on the Wiener Ringstraße

BIOGRAFIE

1944
in Jennersdorf, Österreich, geboren

1960–1964
Kunstgewerbeschule Graz

1964–1967
Studium an der Akademie der Bildenden Künste,
Meisterschule für Bühnenbild (Leiter: Caspar Neher)
Wien

1968–1971
Bühnenbild-Assistent bei Wilfried Minks,
Theater der Stadt Bremen

1972–1978
Bühnenbildner am Schauspielhaus Frankfurt/Main

seit 1978
freischaffender Bühnenbildner

1978–1985
Leiter (Professor) der Meisterklasse für Bühnenbild
an der Hochschule für angewandte Kunst, Wien

seit 1985
Leiter (Professor) der Meisterschule für Bühnen-
gestaltung an der Akademie der bildenden Künste,
Wien

BIOGRAPHY

1944
Born in Jennersdorf, Austria

1960–1964
Studied at the Kunstgewerbeschule
(School of Arts and Crafts), Graz

1964–1967
Studied at the Akademie der Bildenden Künste
(Academy of Fine Arts) and at the Meisterschule für
Bühnenbild (School for Stage Design, director:
Caspar Neher)

1968–1971
Stage design assistant to Wilfried Minks, Bremen

1972–1978
Stage designer at the Schauspielhaus,
Frankfurt/Main

since 1978
Freelance stage designer

1978–1985
Director (Professor) of the masterclass for stage
design at the Hochschule für angewandte Kunst
(School of Applied Art), Vienna

since 1985
Director (Professor) of the School of Stage Design
at the Akademie der Bildenden Künste, Vienna

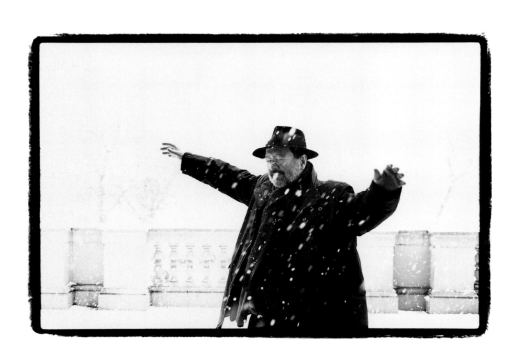

Herausgeberin/Editor
Koschka Hetzer-Molden

Buchkonzept/Book concept
Koschka Hetzer-Molden, Erich Wonder

Redaktion/Editing
Koschka Hetzer-Molden

Assistenz/Assistance
Anna Katharina Strobl

Verlagslektorat/Copy editing
Karin Osbahr, Cornelia Plaas, Tas Skorupa

Grafische Gestaltung und Herstellung
Graphic design, Typesetting
Andreas Platzgummer

Übersetzungen/Translations
Pauline Cumbers, Belinda Grace Gardner

Reproduktionen/Reproductions
Repromayer, Reutlingen

Gesamtherstellung/Printed by
Dr. Cantz'sche Druckerei, Ostfildern-Ruit

Erschienen im/Published by
Hatje Cantz Verlag
Senefelderstraße 12
73760 Ostfildern-Ruit
Tel. (0)711/44050
Fax (0)711/4405 220
Internet: www.hatjecantz.de

Distribution in the US
DAP, Distributed Art Publishers
155 Avenue of the Americas, 2nd Floor
USA-New York, N.Y. 10013
T. (001) 212 - 627 19 99
F. (001) 212 - 627 94 84

ISBN 3-7757-0967-3

Die Deutsche Bibliothek - CIP-Einheitsaufnahme
Wonder, Erich:
[Erich Wonder, Bühnenbilder] Erich Wonder,
Bühnenbilder, stage design / hrsg. von Koschka
Hetzer-Molden. Texte von Koschka Hetzer-Molden…-
Ostfildern-Ruit : Hatje Cantz, 2000
 ISBN 3-7757-0967-3

FOTONACHWEIS/PHOTO CREDITS

Hermann und Clärchen Baus
S./pp. 10, 96–99, 110, 170

Wilfried Böing
S./pp. 3, 38, 39, 85

Rosemarie Clausen
S./pp. 40, 41, 48, 49

Mara Eggert
S./pp. 24, 27, 28, 30, 88–91

Oliver Herrmann
S./p. 84

Reinhard Meyer
S./pp. 156–163, 165, 167

Meyer-Veden
S./pp. 107

Franz Schachinger
S./pp. 50, 52

A. T. Schaefer
S./pp. 102–105

Ruth Walz
S./pp. 36, 37, 86, 87

Wonder Factory
S./pp. 4–7, 14–17, 19, 21–23, 29, 31, 32–35, 42, 44,
47, 50, 51, 53, 55, 56, 59, 61, 63, 65, 68–72, 74, 75,
77–79, 81–83, 92, 94–95, 100, 101, 108, 109,
111–125, 130–147, 149, 151–155, 173–179,

Yamamoto
S./pp. 8/9

Luftbild/Aerial photo S./p. 157: BEV- 2000,
Vervielfältigt mit Genehmigung des BEV-Bundes-
samtes für Eich- und Vermessungswesen in Wien,
Zl. 37501/2000

Umschlag/Front cover: *Penthesilea*
Ruth Berghaus, Burgtheater Wien, 1991
(Photo: Wonder Factory)

Erich Wonder:

Der Raum ist der Ort...
Space is the place...

der Einsamkeit

of security

des Transzendenten

of solitude

of nakedness

der Nacktheit

der Geborgenheit

der Leere

of the transcendent

of emptiness

des Himmels

of odours

der Wolken

des Horizontes

des Unterirdischen

der Flüsse

of the sky

der Gerüche

of clouds

of stones

of rivers

of the horizon

der Steine

of the subterranean

der Unendlichkeit

of the moon

of eternity

des Windes

der Sonne

der Gebärden

of the stars

der Sterne

des Mondes

of the wind

of gestures

of the sun

des Kampfeslandes

of homecoming

of protection

des Niemandslandes

des Schutzes

der Durchdringung

of banishment

der Heimkehr

of madness

der Öffnung

of no man's land

des Wahnsinns

der Verbannung

of penetration

of opening

of the battleground